Bruno Ernst
El espejo mágico de Maurits
Cornelis Escher

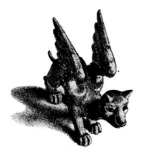

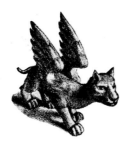

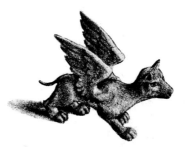

Bruno Ernst

El espejo mágic

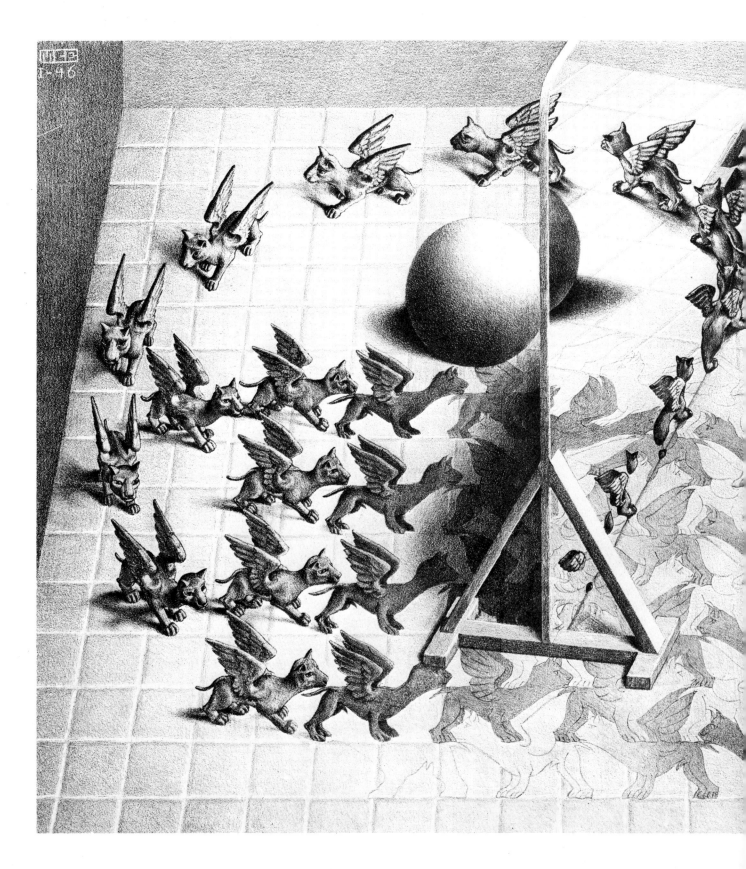

e Maurits Cornelis Escher

Taschen

**Este libro ha sido impreso en papel 100 % libre
de cloro según la norma TCF.**

© 1978 Bruno Ernst
© 1994 para la presente edición:
Benedikt Taschen Verlag GmbH,
Hohenzollernring 53, D-50672 Köln

Todos los dibujos, diseños y bocetos de Escher se han reproducido
con el permiso de Cordon Art B.V., Baarn, Holanda.

Muchos de los diagramas y dibujos explicativos fueron publicados
por primera vez en *Pythagoras,* una revista para estudiantes de
Matemáticas. Su reproducción se hace con la autorización de
Wolters-Noordhoff B. V., Groningen, Países Bajos. Los billetes
diseñados por Escher se reproducen con permiso del Banco de los
Países Bajos en Amsterdam

Traducción: Dr. Ignacio León
Revisión: Félix Treumund
Composición: Utesch Satztechnik GmbH, Hamburgo
Impresión: Druckhaus Cramer GmbH, Greven

Printed in Germany
ISBN 3-8228-0676-5
E

Contenido

Primera parte: Dibujar es un engaño

Segunda parte: Mundos imposibles

De clematis-omranking van de „balken" op mijn prentententoonstelling zou ongetwijfeld fraai zijn. Evenwel zijn die balken gedacht als spanningen van binnen. Tevens heeft waarschijnlijk het „midden" van zulk een voorstelling al zó veel van mijn energie geëist, dat ik te afgestompt was om beter aan aesthetische eisen te voldoen. Deze prenten (die trouwens geen van allen ooit gemaakt werden met het primaire oogmerk „iets moois" te maken) kosten mij gewoonweg hoofdbrekens. Dat is dan ook de reden, dat ik mij, te midden van mijn grafici-collega's, nooit volkomen op mijn plaats voel: zij streven, in de eerste plaats „schoonheid" na (al is dat begrip door gewijzigd, ook voor hen, sinds de 17e eeuw!). Misschien streef ik wel uitsluitend verwondering na en tracht ik dus ook uitsluitend verwondering bij mijn toeschouwers te wekken. Met de „schoonheid" is het soms kwalijk gesteld.

El espejo mágico de M.C. Escher:
tal es el título dado por el matemático Bruno
Ernst al libro que escribió sobre el gran grabador
neerlandés M.C. Escher. El libro está basado en
numerosas conversaciones mantenidas con el artista.
De ellas, surgió una amistad gracias a la cual el
autor pudo conocer a Escher como persona y
familiarizarse con el mundo de ideas que
informa su obra. No todas las interpretaciones
publicadas hasta ahora se ajustan a las
intenciones del artista. Bruno Ernst visitó todas las
semanas a Escher a lo largo de un año a fin de
examinar sistemáticamente su obra. El texto que
Ernst redactó fue revisado y comentado por el
mismo Escher. En consecuencia, ya nadie tiene por
qué especular sobre el significado de sus dibujos.
Los motivos que llevaron a Escher a hacer
determinados dibujos, el modo como los
contruyó, los estudios previos que condujeron a la
versión final, la conexión existente entre los
distintos grabados: todos estos temas son tratados en
el presente libro, que contiene además una serie
de noticias biográficas, así como explicaciones de los
problemas matemáticos que plantean los
dibujos. *El espejo mágico de M.C. Escher* constituye
una verdadera fuente de información sobre la
obra del artista.

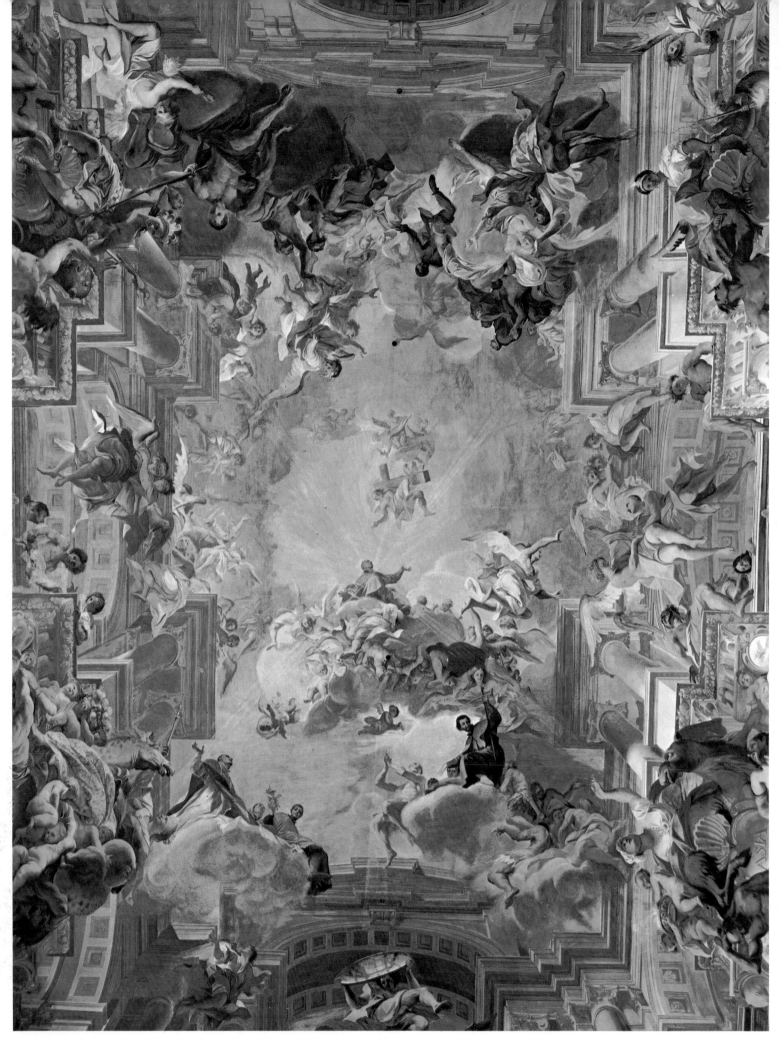

1.Frescos barrocos de Andrea Pozzo (1642-1709) en la iglesia de San Ignacio, Roma. (Foto: Fratelli Alinari, Florencia)

Primera parte: Dibujar es un engaño

1 El espejo mágico

Cuando el Emperador se miró fijamente en el espejo, vio que su rostro se transformaba primero en una mancha sanguinolenta y luego en una calavera de la que goteaba una mucosidad. Lleno de horror, el Emperador apartó su mirada. «Majestad», dijo Shenkua, «no apartéis vuestra mirada. Sólo habéis visto el principio y el final de vuestra vida. Si seguís mirando en el espejo, veréis todo lo que es y lo que puede ser. Y cuando alcancéis el grado más alto del éxtasis, el espejo os mostrará incluso cosas que no pueden existir...»
Chin Nung, 'Todo sobre los espejos'

Siendo joven, vivía yo en una casa del siglo XVII en la Keizersgracht de Amsterdam. En una de las salas más grandes, había encima de los marcos de las puertas unos *trompe-l'oeil*. Estas pinturas en distintas tonalidades de gris tenían un efecto tan plástico que uno llegaba a pensar que eran bajorrelieves esculpidos en mármol: una ilusión, un engaño que no dejaba de causar sorpresa. Sin embargo, los frescos de las cúpulas de algunas iglesias barrocas del centro y del sur de Europa impresionan todavía más al espectador, ya que en ellas confluyen la pintura bidimensional, la escultura y la arquitectura. La raíz de tal «juego» se halla en lo que el Renacimiento entendía por representación ideal. El mundo tridimensional se tenía que reflejar con toda fidelidad sobre la superficie de los muros, de tal manera que el ojo humano no pudiera distinguir entre la realidad y la imagen pintada. El dibujo debía evocar la realidad plena.

En los *trompe-l'oeil*, en los frescos y en aquellos retratos que parecen mirar al espectador desde cualquier punto desde el que se los contemple, de lo que se trataba es de un puro juego. El fin no era la reproducción fiel de la naturaleza, sino la creación de una ilusión óptica. Un engaño por el puro deseo de engañar. El pintor disfruta del engaño, y el espectador se deja engañar conscientemente, como si presenciase los trucos de un mago. La sugestión espacial es tan grande, tan exagerada, que solamente el sentido del tacto nos puede advertir que se trata de una imagen sobre una superficie.

2. Pieter de Wit, «Trompe l'oeil» de una casa patricia de Amsterdam (Rijksmuseum, Amsterdam)

Gran parte de la obra de Escher está animada por el mismo afán de producir una sugestión espacial como la que acabamos de describir. Sin embargo, la sugestión no era la meta que él se había propuesto. Sus obras reflejan más bien la tensión que caracteriza todo intento de reproducir una realidad espacial sobre una superficie plana. En numerosos dibujos suyos hace surgir ante nuestros ojos el espacio en la superficie plana. En otros, intenta obliterar de entrada toda sugestión espacial. En el grabado en madera *Tres esferas I* de 1945, que tratamos más abajo, Escher parece entablar una conversación con el espectador: «¿No es esa esfera de arriba una espléndida esfera? Falso, Ud. se equivoca, es completamente plana. Mire Ud., he dibujado el objeto doblado por el medio. De ello, se desprende que tiene que ser plano, de lo contrario no lo hubiese podido doblar. Abajo, he colocado un objeto en posición horizontal, y sin embargo, estoy seguro de que su fantasía desea transformar de nuevo la esfera plana en un huevo tridimensional. Compruébelo Ud. mismo rozando el papel con el dedo y verá que en realidad es plana. Dibujar es un engaño, sugiere tres dimensiones cuando sólo hay dos. Y por mucho que me empeñe en convencerle de que se trata de un engaño, Ud. seguirá viendo objetos tridimensionales.» Escher produce el espejismo con un rigor lógico al que nadie se puede sustraer. Gracias al empleo del dibujo y de la composición, Escher «prueba» que la sugestión creada por su obra es verdadera.

Los dibujos parecen afirmar categóricamente: «Mirad, os estoy mostrando algo que tenéis por imposible.» Cuando el espectador reflexiona después, se da cuenta de que le han tomado el pelo.

Escher ha ejecutado literalmente un acto de prestidigitación ante sus ojos. Le ha mostrado un espejo mágico en el que los encantamientos parecen tener una razón de ser necesaria. Es por ello que Escher es un auténtico y singular maestro. Para ilustrar lo anterior, consideremos la litografía *El espejo mágico* de 1946. De acuerdo con los criterios de los críticos de arte, no se trata de una obra lograda. Se nos presenta una aglomeración confusa, y tal parece que se nos

quiere contar una historia; pero, por lo pronto, tanto su comienzo como su final permanecen ocultos al espectador. El comienzo acontece en un lugar poco llamativo. En el borde del espejo, inmediatamente debajo del listón torcido, vemos la punta de una pequeña ala y su reflejo. Si miramos a lo largo del espejo, comprobaremos que se va transformando en un perro con alas y su reflejo. Una vez aceptada la posibilidad de semejantes alas, acabaremos por creer también el resto de la historia. Tan pronto como el perro real a la derecha del espejo se pone en marcha en esa misma dirección, su reflejo se moverá en la dirección opuesta. Sin embargo, el reflejo parece tan «real» que en nada nos sorprende verlo correr detrás del espejo. Perros con alas evolucionan a la derecha y a la izquierda, duplicándose dos veces en el trayecto. Luego avanzan unos contra otros como dos ejércitos. Pero antes de que se encuentren, se habrán convertido en motivos decorativos de un piso embaldosado. Si examinamos de cerca estos motivos, veremos que los perros se vuelven blancos en el momento de cruzar el límite que forma el espejo, viniendo a ocupar los huecos existentes entre los perros que no han mudado de color. Los perros blancos desaparecen y al final no queda ningún rastro de ellos. Al parecer, nunca existieron. Después de todo, nunca se ha visto nacer perros voladores de un espejo. Pero el enigma no se deja eliminar. Es un hecho que delante del espejo está colocada una esfera, incluso podemos ver un resto de su reflejo en el espejo. Asimismo, vemos claramente otra esfera detrás del espejo, bien que rodeada de perros alados. ¿Quién es el hombre que posee semejante espejo? ¿por qué razón hace dibujos como éste, al parecer libres de toda consideración estética? En los capítulos 2, 3 y 4 contaremos su vida, y trataremos de echar luz sobre su personalidad sirviéndonos de su correspondencia y en base a un número de conversaciones mantenidas con él. El capítulo 5 contiene un análisis del conjunto de su obra, y los capítulos restantes tratan detalladamente las fuentes de inspiración, los métodos de trabajo y los resultados a que llegó este singular artista.

2 La vida de M.C. Escher

Un mal alumno

Maurits Cornelis Escher nació en 1898 in Leeuwarden (Países Bajos), siendo su padre el ingeniero hidráulico G.A. Escher.
Contaba trece años cuando acudió a la escuela secundaria en Arnheim, a donde se habían mudado sus padres en 1903. No fue precisamente un estudiante muy destacado; antes bien, la escuela constituyó para él una pesadilla. El único rayo de esperanza eran las dos horas semanales de dibujo. Con su amigo Kist, futuro juez, realizaría ya entonces algunos grabados sobre linóleo. En dos ocasiones, Escher tuvo que repetir curso, y no logró obtener el título final; ni siquiera en Arte sus notas eran buenas. Esto fue motivo de aflicción menos para Escher que para su maestro, F.W. van der Haagen. Los trabajos que se conservan de esa época ponen de manifiesto un talento superior al promedio general, aunque «Pájaro en jaula», el tema que se le asignó para el examen, no fuera considerado por los examinadores como particularmente bueno.
El padre de Escher era de la opinión de que su hijo debía recibir una formación científica sólida para ejercer después la profesión de arquitecto; no se le escapaba el talento artístico de su hijo. En 1919, Escher comenzó sus estudios en la Escuela de Arquitectura y Artes Decorativas de Haarlem, bajo la dirección del arquitecto Vorrink. Poco tiempo más tarde, Escher dejaría los estudios de arquitectura. Samuel Jesserun de Mesquita, de origen portugués, enseñaba artes gráficas en la mencionada escuela. En menos de una semana, pudo comprobar que el talento de su joven discípulo estaba más en el campo del arte decorativo que en el de la arquitectura. Su padre dio su consentimiento a regañadientes (creía que el cambio seria perjudicial para el futuro de su hijo), y el joven Escher cambió de asignatura, convirtiéndose de Mesquita en su principal maestro.
Algunas obras de este período muestran como Escher dominó rápidamente la técnica del grabado en madera, aunque en ningún momento hubiera podido decirse que fuera una lumbrera. Fue, eso sí, un fervoroso estudiante, y no trabajó mal, pero no cabe duda de que no era un artista auténtico. Un informe firmado por el director de la escuela, H. C. Verkruysen, y por de Mesquita señalaba lo siguiente: «...es un joven obstinado, con predominio de intereses literario-filosóficos, falto de ideas propias y de la espontaneidad del artista.»

3. Maurits Escher a la edad de quince años. Primavera de 1913

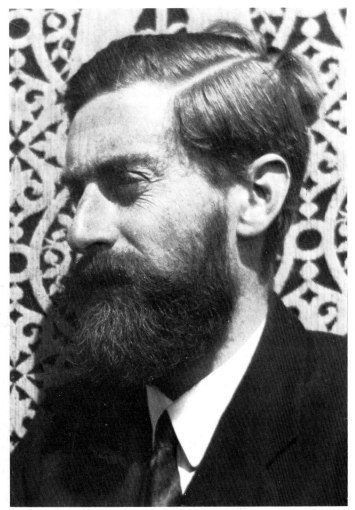

4. Escher en Roma, 1930

Escher salió de la Escuela de Arte al cabo de dos años, con buenos conocimientos básicos de dibujo. Había llegado a dominar la técnica del grabado en madera con tal perfección que su maestro de Mesquita consideró que había llegado el momento de dejarlo seguir su propio camino.

Hasta principios de 1944, año en que de Mesquita y su familia fueron asesinados por los alemanes, Escher mantuvo contactos regulares con su antiguo maestro. De cuando en cuando, le mandaba copias de sus trabajos más recientes. El grabado en madera *Aire y agua* de 1938 (fig. 31), lo pegó de Mesquita en la puerta de su estudio. Sin la menor muestra de envidia, contaba que un miembro de su familia cuando vio la lámina exclamó: «Samuel, éste es el grabado más bonito que has hecho hasta ahora.»

Recordando su época estudiantil, Escher dijo que había sido un joven bastante tímido, de salud precaria, dominado por el afán de grabar en madera.

Italia

En la primavera de 1922, Escher viajó con dos amigos holandeses dos semanas por el centro de Italia. En otoño del mismo año, regresó solo a ese país. Una familia que conocía hizo un viaje a España en barco, y Escher pudo viajar con ellos gratis en calidad de cuidador de niños.

Tras una corta estancia en España, se subió a otro barco en Cádiz, que lo llevaría a Génova. Tanto el invierno de 1922 como la primavera del año siguiente los pasó Escher en una pensión italiana en Siena. De esta fecha, datan sus primeros grabados en madera con paisajes italianos. Una anciana danesa huéspeda de la pensión, a la que no había pasado desapercibido el interés de Escher por los paisajes y la arquitectura, le habló entusiasmada de la belleza del sur de Italia. Sobre todo Ravello, al norte de Amalfi, le debería encantar. Escher decidió viajar a ese lugar, encontrándose con una mezcla de elementos arquitectónicos romanos, griegos y sarracenos, que le agradó mucho. En la pensión donde se hospedaba, conoció a Jetta Umiker, la mujer que desposaría en 1924. El padre de Jetta era suizo y hasta poco antes del inicio de la Revolución Rusa había dirigido una hilandería de seda en las proximidades de Moscú. Al igual que su madre, Jetta pintaba y dibujaba, a pesar de que ninguna de las dos había recibido ningún tipo de formación académica.

A la boda, celebrada en la sacristía y en el ayuntamiento de Viareggio, se desplazó la familia Escher desde Holanda. Los padres de Jetta se establecieron en Roma, y la joven pareja se mudó al mismo lugar. Alquilaron una casa en las afueras de la ciudad, en Monte Verde. Cuando en 1926 nació el primer niño, decidieron mudarse a una casa más grande en la que la familia ocupaba el tercer piso y el cuarto piso servía de estudio. Por primera vez en su vida, Escher tuvo la sensación de que podría trabajar en completa tranquilidad.

Hasta el año de 1935, Escher se sintió en Italia como en su propia casa. Todas las primaveras viajaba durante dos meses: los Abruzos, Campaña, Sicilia, Córcega y Malta, acompañado la mayoría de las veces por otros pintores que conoció en Roma. Giuseppe Haas Triverio, antiguo pintor de brocha gorda que se había convertido al arte del pincel, le acompañó en todos sus viajes. Este amigo suizo era diez años mayor que él y también residía en Monte Verde. Algunas veces lo acompañó Robert Schiess, otro artista suizo y miembro de la guardia del Papa.

En el mes de abril, cuando más agradable era el clima del Mediterráno, partían en tren, en barco o la mayoria de las veces a pie, con la mochila a cuestas, a fin de recoger impresiones y realizar bocetos de los lugares. Dos meses más tarde, regresaban a casa, cansados y flacos, pero con cientos de dibujos.

Existen muchas anécdotas de esta época, algunas de las cuales se contarán aquí para dar una idea de la atmósfera de tales excursiones. En el curso de un viaje a Calabria, yendo a Pentedattilo, los artistas descubrieron cinco rocas que se levantaban del suelo como dedos gigantes. Al grupo se le había unido un francés llamado Rousset que investigaba la historia del sur de Italia. Al caer la tarde, encontraron aposento en un caserío pequeño: una habitación con cuatro camas. La comida consistía principalmente en pan duro, ablandado con leche de cabra, queso y miel.

Por esos años, Mussolini se había hecho ya con el poder. Una aldeana de Pentedattilo rogó a los viajeros que llevasen un comunicado de los habitantes del lugar a Mussolini. «Si le vierais, contadle lo pobre que somos, que ni siquiera tenemos pozos de agua potable ni tierra donde enterrar a nuestros muertos.»

Después de quedarse allí tres días, continuaron su viaje rumbo a la estación de Melito, en la costa sur. Por el camino abrupto y estrecho, apareció un hombre montado a caballo; Rousset sacó su enorme cámara y se puso a filmar al jinete. Este descendió del animal, y con la cordialidad propia de los hombres meridionales los invitó a su casa a cenar. El jinete resultó ser un vinicultor, propietario de una excelente bodega, que no sólo visitaron, sino que también probaron, extensamente y por largo tiempo, de tal suerte que los viajeros tuvieron que reposar una horas después en la estación del lugar dado el exceso de sueño que padecían. Schiess sacó su cítara del estuche y empezó a tocar. El tren tenía que haber salido ya, pero tanto los

5. *Boceto a color de Amalfi, sur de Italia*

6. *Foto del mismo lugar, marzo de 1973*

viajeros como el maquinista se bajaron del tren y, junto con el jefe de la estación, se pusieron a bailar entusiasmados por la música.

Algún tiempo más tarde, Schiess escribió una carta a Escher recordándole el viaje con el siguiente epigrama:

> Barbu como Apollon, et joueur de cithare,
> Il fit danser les Muses et même un chef-de-gare.

La música de la cítara causaba a menudo milagros. Parecía como si favoreciese una mejor comunicación, tal como diera fe el mismo Escher en un texto publicado en *De Groene Amsterdammer* del 23 de abril de 1932:

«Los desconocidos habitantes del poblacho en el interior, poco hospitalario, de Calabria se hallan comunicados con la vía férrea por medio de una reata de mulos que recorre la costa. El que desee ir hasta allá deberá hacerlo a pie si es que no tiene una mula.

Una tarde de mayo aparecimos nosotros cuatro por la puerta de un lugar llamado Palazzio, con nuestras pesadas mochilas, sudando horriblemente y casi sin aliento tras una agotadora excursión a pie bajo el ardiente sol. Nos dirigimos a un restaurante con una sala grande y fresca, iluminada solamente por una tenue luz que entraba por la puerta abierta. Olía a vino y había gran cantidad de moscas.

La desconfiada aspereza de los calabrios no nos era desconocida, pero hasta entonces no habíamos conocido un ambiente tan hostil como el que percibimos en aquella ocasión.

A nuestras amables preguntas recibíamos contestaciones malhumoradas e ininteligibles. El pelo rubio, los extraños vestidos y aquel equipaje tan especial tuvieron que provocar en ellos un recelo considerable. Estoy seguro de que sospecharon que les traeríamos *gettature* y *mal occhio*. Nos volvieron literalmente las espaldas y nos demostraron claramente que a duras penas iban a soportar nuestra presencia.

Dando gruñidos y sin mediar palabra, la mujer del mesonero se dispuso a servirnos el vino que pedimos.

A continuación, Robert Schiess, tranquilo y casi solemne, sacó la cítara de su estuche y empezó a tocar, en un principio de forma suave, encantado por la magia que salía del instrumento. Nosotros escuchamos atentos, sin dejar de observar a los lugareños, viendo cómo se rompía el hielo de la enemistad como por arte de magia. Primero, dieron ruidosamente la vuelta a un taburete, y en vez de las nucas se comenzaron a ver una cara, y otra, y otra... La camarera se fue acercando paso a paso y se quedó boquiabierta con una mano en la cintura y con la otra alisando su falda. Cuando el músico dejó de tocar el instrumento y miró a su alrededor, vio que se había formado un corro que rompió el silencio con aplausos. Seguidamente, se les soltó la lengua: '¿Quiénes sois vosotros? ¿'de dónde venís? ¿por qué habéis venido hasta aquí? ¿a dónde queréis llegar?' Nos invitaron a beber vino, y bebimos tal cantidad que comenzamos a entendernos mejor.»

Los Abruzos son, en comparación con otras regiones de Italia, un lugar sombrío. En la primavera de 1929, Escher viajó completamente solo por esa región para realizar unos bocetos. A altas horas de la noche, llegó a Castrovalva, buscó alojamiento y se acostó enseguida.

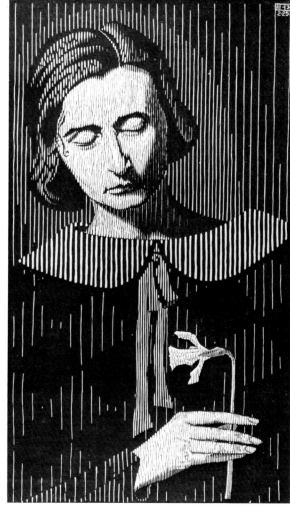

7. *Boceto de Jetta*

8. *Mujer con flor (Jetta), grabado en madera, 1925*

A las cinco de la mañana, lo despertaron unos fuertes porrazos en su puerta: eran los *Carabinieri*. ¿Qué querrían de él? Tenía que acompañarlos a la comisaría.

Gran cantidad de argumentos fue necesaria para convencer al inspector de posponer la declaración hasta las siete. En cualquier caso, retuvo el pasaporte de Escher. A las siete, el comisario parecía que no se había levantado aún; una hora más tarde, haría acto de presencia. No se trataba de ninguna pequeñez, sino que se sospechaba que había cometido un atentado contra el rey de Italia. El suceso había tenido lugar el día anterior en Turín. La sospecha se fundaba en el hecho de que había llegado de noche como turista y no había tomado parte en la procesión de Castrovalva la tarde anterior. Una mujer había dado parte a la policía después de advertir la expresión de maldad en la mirada del forastero. Escher, furioso por lo absurdo de la historia, amenazó con llevar la queja a Roma, consiguiendo al poco tiempo que se le pusiera en libertad.

En Castrovalva, Escher realizó varios bocetos para una de sus más bellas litografías de paisajes: *Castrovalva*, de 1929, dibujo en el que aparece un paisaje sin fronteras. El propio Escher dijo sobre el dibujo: «Me pasé dibujando casi un día entero en una de esas estrechas y pequeñas veredas. Cerca de mí había un colegio, y oía con claridad las voces de los niños y las melodías de sus canciones.» *Castrovalva* es una de las primeras estampas de Escher que fue alabada por los críticos. «La vista de Castrovalva en los Abruzos es lo mejor que hasta ahora ha hecho Escher. La lámina es técnicamente perfecta, maravillosa como descripción de la naturaleza a pesar de que el ambiente tiene una nota fantástica… Tal es la imagen exterior

e interior de Castrovalva. La esencia de ese lugar desconocido, de su vereda, de sus nubes, del horizonte, del valle, la esencia de toda la composición es la síntesis interna, una síntesis que es anterior con mucho a la creación de esta obra… En esta impresionante estampa se vuelve asequible la esencia misma de Castrovalva.» (Hoogewerff, 1931)

Hasta ese momento, Escher era bastante desconocido. Un par de exposiciones pequeñas y la ilustración de dos o tres libros contaban a su favor. Rara vez vendía una de sus obras, viviendo en gran parte a costa de su padres. Sólo muchos años después, en 1951, pudo mantenerse de la venta de sus grabados. Ese año, vendió un total de 89 grabados por cerca de 5.000 florines. En 1954, vendió 338 grabados por cerca de 16.000 florines, gozando ya de una gran reputación, no por sus paisajes y escenas urbanas, sino por haber plasmado un mundo matemático que nunca dejó de fascinarlo.

Desgraciadamente, su padre, quien había hecho todo lo posible por que su hijo se pudiera desarrollar con toda calma hasta el punto que sus obras llevasen el sello de su extraordinaria originalidad, nunca estuvo en condiciones de apreciar el valor de su obra. En 1939, falleció su padre a la edad de 96 años. El grabado *Noche y día* de 1938, una primera gran síntesis del mundo de su hijo, apenas lo impresionó. Es significativo que los propios hijos de Escher, a pesar del vínculo que los unía con el artista, colgaran tan sólo un número reducido de las obras de su padre en las paredes de sus casas. Un comentario de Escher al respecto: «Sí, en casa de mi hijo en Dinamarca está colgado el grabado *Ondulaciones en el agua*, y cuando lo veo allí me parece que es un dibujo bonito.»

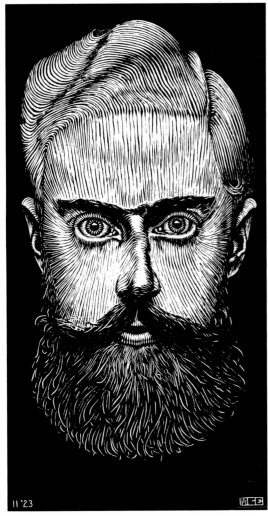

9. *Autorretrato, grabado en madera, 1923*

Suiza, Bélgica y Holanda

A partir de 1935, el clima político de Italia se había vuelto insoportable para Escher. La política nunca le interesó; le resultaba imposible interesarse por otros ideales que la expresión de sus propios pensamientos mediante el arte que él dominaba. Rechazaba, no obstante, toda forma de fanatismo e hipocresía. Cuando su hijo mayor fue obligado a llevar el uniforme de *Ballila* de la juventud fascista, la familia decidió salir de Italia. Se mudaron a Châteaux-d'Oex en Suiza, pero la estancia en ese país duró poco tiempo. Dos inviernos en la «abominable miseria blanca de la nieve», como decía el propio Escher, resultaron ser una tortura para él.

El paisaje no le inspiró nada. En las montañas, no veía sino masas de rocas, bloques de piedra sin vida y sin historia. La arquitectura era clínicamente limpia, funcionalista y ayuna de toda fantasía. Todo a su alrededor representaba lo contrario de la Italia de las clases más modestas que tanto le había fascinado. Vivió en Suiza, tomó clases de esquí y permaneció aislado. Su anhelo de verse liberado de los contornos fríos y angulares se convirtió casi en una obsesión.

Cierta noche, se despertó a causa de unos ruidos extraños parecidos a los de las olas del mar; era Jetta, que se estaba lavando el pelo. Así le empezó a venir la nostalgia por el mar. «No existe nada más fascinante que el mar; a solas en la cubierta de un bote, con los peces, las nubes, el juego agitado de las olas, el cambio continuo del tiempo.»

Al día siguiente, escribió una carta a la *Compagnia Adria* de Fiume, empresa dedicada a organizar cruceros marítimos por el Mediterráneo, para preguntar si tenían unas plazas libres en sus cabinas.

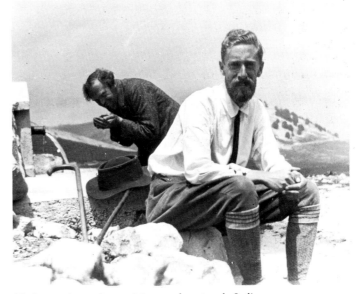

10. *Instantáneas de un viaje por el centro de Italia*

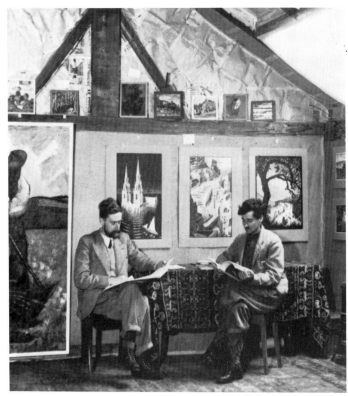

11. Escher expone con un compañero en Suiza

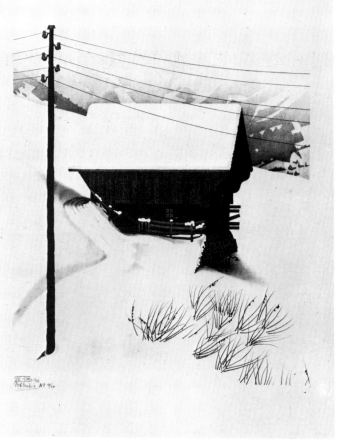

13. Paisaje suizo nevado, litografía, 1936

12. Marsella, grabado en madera, 1936

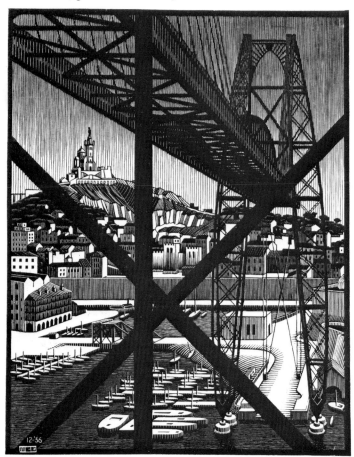

Su propuesta era notable: pagar el viaje suyo y el de su mujer con grabados: enviaría 48 estampas, 4 copias de 12 planchas, que serían grabadas de acuerdo con los bocetos que hiciera durante el viaje. Todavía más sorprendente fue la respuesta de la compañía, pues accedió a la oferta. En la empresa, nadie conocía a Escher, y era más que dudoso que un solo miembro de la dirección estuviese interesado en litografías o en grabados en madera.

Un año más tarde, Escher anotó en su libro de contabilidad: «1936, a bordo del buque de la Compagnia Adria de Fiume, Jetta y yo hicimos los siguientes viajes: yo, del 27.IV.1936 al 16.V.1936 de Fiume a Valencia. Yo, del 6.VI.1936 al 16.VI.1936 de Valencia a Fiume. Jetta, del 12.V.1936 al 16.V.1936 de Génova a Valencia. Jetta, del 6.VI.1936 al 11.VI.1936 de Valencia a Génova, a cambio de los siguientes grabados elaborados durante el invierno 1936–1937.»

A continuación, seguía una lista de los grabados, entre los que destacaban *Ojo de buey*, *Cargador* y *Marsella*. Junto a un largo sujetapapeles escribió Escher la anotación siguiente:

«530 florines: Valor recibido por los viajes realizados a cambio de 48 copias de planchas gráficas, calculado según tarifa de la línea Adria, más 300 liras que recibí para gastos suplementarios.»

Así, pues, hubo una época en que el valor de un grabado de Escher era estipulado de acuerdo con las tarifas para pasajeros en buques de carga. Esos viajes, en parte por el sur de España, influyeron en gran

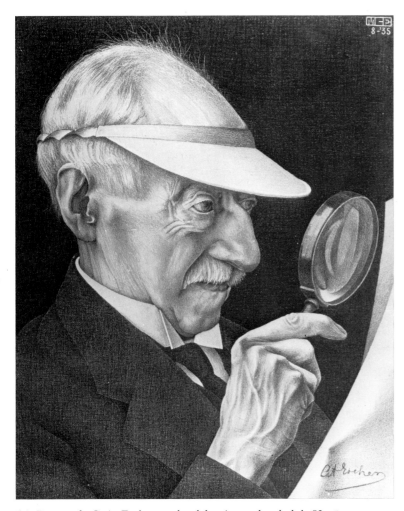

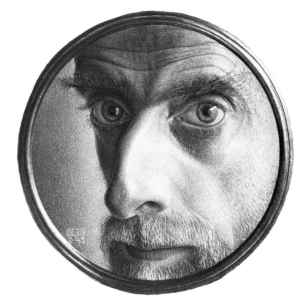

15. Autorretrato, lápiz litográfico, 1943

14. Retrato de G.A. Escher, padre del artista, a la edad de 92 años, litografía, 1935

medida en su producción. Junto con su mujer, visitó la Alhambra de Granada, cuyos ornamentos estudió detenidamente, y, durante su segunda visita, copió numerosos motivos ornamentales asistido por ella. Así fueron puestos los cimientos de su obra pionera en el campo de la partición periódica de la superficie. Durante el viaje por España, un malentendido provocó un estancia de varias horas en la cárcel. Al estar dibujando en Cartagena las viejas murallas que corren por la colina, fue visto por un policía que consideró sumamente sospechoso que un extranjero dibujase las instalaciones de defensa de la ciudad, tomando a Escher por un espía. Tras ser llevado a la comisaría, le fueron confiscados todos sus dibujos.

Mientras tanto, la sirena del buque sonaba en el puerto, al tiempo que el capitán del navío daba la orden de partir. Jetta actuaba de mensajera entre la comisaría y el barco. Una hora más tarde, Escher fue puesto en libertad, aunque no pudo recuperar sus dibujos. Treinta años después del suceso, Escher solía malhumorarse cuando lo volvía a contar.

En 1937, Escher se trasladó con su familia a la localidad de Ukkel, cerca de Bruselas. La estancia de un holandés en Bélgica se volvió muy difícil al comenzar la guerra. Muchos belgas habían intentado huir al sur de Francia. En los que se quedaron, nació un resentimiento secreto contra los extranjeros que optaron por permanecer en el país, ya que consumían los escasos alimentos existentes.

En enero de 1941, Escher se mudó a Baarn (Holanda). Eligió esa ciudad porque la escuela secundaria del lugar gozaba de buena reputación. Durante su estancia en Holanda, con su desagradable clima, el frío, la humedad, los días nublados, y donde los días cálidos y soleados son considerados como un don del cielo, la producción de Escher fue sobremanera abundante. Apenas hubo más cambios o acontecimientos externos de importancia. Los hijos – George, Arthur y Jan – crecieron, estudiaron y siguieron el rumbo de la vida. Escher realizó algunos cruceros por el Mediterráneo. Sin embargo, ello no trajo consigo la inspiración de antaño. Con la misma precisión que un reloj, Escher fue creando nuevas estampas. Sólo en 1962, cuando estuvo enfermo y tuvieron que operarlo, su producción quedó interrumpida transitoriamente.

En 1969, realizó el grabado *Serpientes*, demostrando que todavía estaba en plena posesión de sus facultades. Su ejecución delata, como es costumbre en Escher, un pulso firme y un ojo agudo.

En 1970, se marchó a la Casa Rosa Spier de Laren, al norte de Holanda, una casa donde los artistas podían tener sus propios estudios, al tiempo que gozaban de todo género de atenciones. Allí falleció dos años más tarde, el 27 de marzo de 1972.

3 Un artista difícil de clasificar

¿Acaso un místico?

«Un día me llamó una señora por teléfono y me dijo lo siguiente: 'Sr. Escher, estoy fascinada con su obra. En Reptiles ha expuesto Ud. de modo irrebatible la idea de la reencarnación.' Yo respondí: 'Señora, si Ud. lo dice, debe ser verdad.'»

El ejemplo más claro de interpretación gratuita es el siguiente: quien observe la litografía *Balcón* verá inmediatamente la planta de cáñamo en el centro del dibujo. Mediante el énfasis puesto en el motivo Escher habría querido llamar la atención sobre el tema del hachís, para insinuar de este modo la intención psicodélica de su obra.

Sin embargo, esa planta estilizada en el centro de *Balcón* nada tiene que ver con la planta de cáñamo. Cuando Escher concluyó el dibujo, la palabra «hachís» no pasaba de ser una palabra sacada al azar del diccionario. En cuanto a la significación psicodélica de la estampa, uno la reconocerá sólo en el caso de que se quiera ser tan ciego como para confundir el blanco con el negro.

Ningún artista está inmunizado contra la interpretación arbitraria de su obra, que le imputa un sentido que nada tiene que ver con las intenciones que animaron su creación y que antes bien suele ser incompatible con éstas. Una de las obras más célebres de Rembrandt, el retrato de la compañía de arcabuceros de Amsterdam, fue bautizado con el nombre de *La ronda nocturna* – y no sólo el hombre de la calle, sino también muchos críticos de arte han creído ver en el cuadro un acontecimiento nocturno. El caso es que Rembrandt pintó el grupo antedicho a plena luz del día, según se vio cuando se retiraron las capas de color amarillo y marrón acumuladas durante siglos.

Es bien posible que los títulos, dados por Escher a sus láminas, o que los objetos, representados en ellas hayan dado lugar a las ingeniosas interpretaciones que conocemos, interpretaciones que no obstante poco o nada tienen que ver con la verdadera intención del artista. Así, tanto los títulos *Predestinación* como *Trayectoria vital* – amén de la calavera reflejada en la pupila de la mediatinta *Ojo* – los encontraba el propio Escher demasiado dramáticos. En cierta ocasión, dijo expresamente que no hace falta buscar un significado profundo detrás de sus motivos. «Yo no deseo describir nada místico. Lo que cierta gente llama misterioso, no es sino un engaño consciente o inconsciente. Todo lo que he querido hacer es jugar un juego, apurar hasta las heces ciertos pensamientos visuales, con la sola intención de investigar los medios de representación pictórica. Todo lo que ofrezco en mis láminas son los informes de mis descubrimientos.»

No obstante, sigue siendo un hecho el que todas las láminas de Escher tengan un toque de extrañeza y aun de anormalidad que fascinan al público.

Y eso es lo que a mí también me pasó. Durante varios años, tuve la costumbre de mirar todos los días la litografía *Arriba y abajo*; cuanto más la contemplaba, más incomprensible me resultaba.

En su libro *Estampas y dibujos*, Escher no dice más que lo que cualquiera puede ver en la lámina: «... si el espectador dirige su mirada de abajo hacia arriba, verá que el suelo embaldosado sobre el que se encuentra vuelve a aparecer como techo en el centro de la composición. Pero éste, a su vez, forma el suelo de la mitad superior del dibujo. En el borde superior, se repite una vez más el suelo embaldosado, esta vez exclusivamente como techo.»

Esta descripción es tan clara y evidente que yo no tuve más remedio que hacerme las siguientes preguntas: ¿Cómo concuerdan entre sí las partes del dibujo? ¿por qué están arqueadas todas las líneas verticales? ¿qué principios básicos gobiernan la construcción del dibujo? ¿qué motivos tuvo Escher para hacer semejante composición? Era como si al mirar el anverso de una complicada alfombra, se me plantease la pregunta: ¿Qué aspecto tendrá el reverso? ¿cómo está tejido?

Dado que Escher era la única persona que podía responder semejantes preguntas, le escribí solicitándole ayuda. En su respuesta, me invitaba a su casa para que hablásemos sobre el asunto. Esto ocurrió en agosto de 1956.

Desde entonces, lo visité regularmente. Se mostró sumamente complacido de que alguien se interesase por el trasfondo de su obra, y leyó siempre con interés los artículos que sobre ella publiqué. En 1970, mientras preparaba el presente libro, tuve el privilegio de hablar con él un par de horas cada semana.

Por aquel entonces, Escher todavía no se había recuperado completamente de una delicada operación, de manera que nuestras conversaciones resultaban a veces extenuantes para él. A pesar de todo, manifestó el deseo de que continuáramos; tenía la necesidad de contar cómo se le habían ocurrido sus dibujos y de explicar su gestación con ayuda de los muchos bocetos que conservaba.

Crítica de arte

Hasta hace muy poco, era raro el caso de coleccionistas – incluso los holandeses – que hubiesen mostrado interés en los grabados de Escher. No se le reconocía como artista. Los críticos de arte no sabían cómo evaluar su obra, así que la ignoraron sencillamente. En un principio, fueron matemáticos, cristalógrafos y físicos quienes se interesaron por ella. Sin embargo, todo aquél que esté dispuesto a contemplar sin prejuicios los dibujos de Escher, hallará placer en ello. Quien, por el contrario, pretenda interpretarlos a la luz de los conceptos de la Historia del Arte, se topará con todo género de obstáculos.

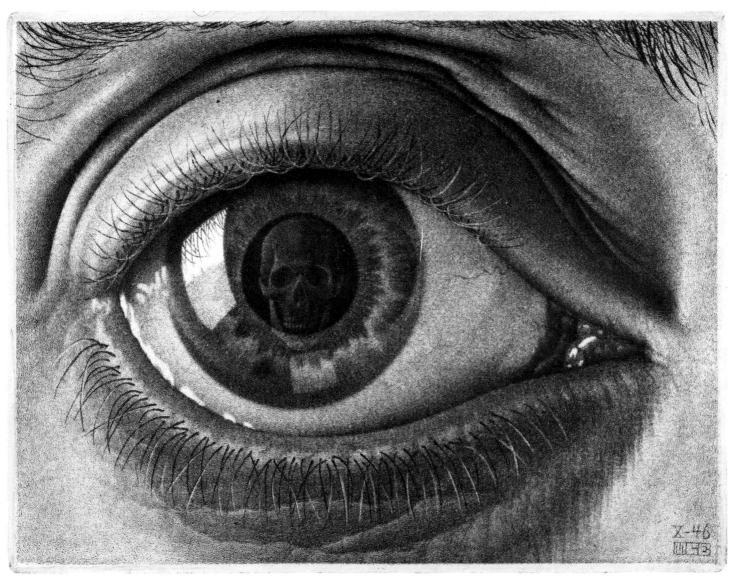

16. *Ojo, mediatinta, 1946*

Los tiempos han cambiado, y si bien al público de Escher no dejan de cautivarlo sus dibujos, el interés de la crítica de arte oficial forma tan sólo la retaguardia. Con motivo de la gran exposición restrospectiva de La Haya organizada para conmemorar sus 70 años, no faltó quien intentara trazar paralelos históricos; pero el resultado fue nulo. Escher es una figura marginal. No es posible clasificarlo, ya que perseguía objetivos por completo distintos de los de sus contemporáneos.

Puestos a interpretar una obra de arte moderno, resulta inoportuno preguntar qué es lo que se querido representar en ella. Quien hace la pregunta pone con ello de manifiesto que no tiene la menor idea de lo que es el arte. Sería mejor que no dijera nada o que se limitase a realizar comentarios como los siguientes: es un buen trabajo, uno se identifica con él, es estimulante, etcétera.

Muy otro es el caso de Escher. Tal vez sea ésta la razón por la que vaciló cuando se le preguntó cuál era su puesto en el mundo del arte actual. Antes de 1937, la pregunta habría sido fácil de responder, ya que por aquel entonces su obra era comparable a la de cualquier otro pintor. Escher hacía esbozos de todo aquello que consideraba bello, y plasmaba sus mejores dibujos en un grabado en madera o en una litografía.

17. *«… lo que vi en la obscuridad de la noche…»*

De haber seguido por este camino, Escher habría figurado entre los artistas gráficos de su tiempo. No sería difícil describir la obra de un artista que dibujó paisajes llenos de poesía, así como retratos que estaban dotados de un gran poder expresivo (y ello a pesar de que se trata tan sólo de retratos de la propia familia y de algunos autorretratos). Escher fue un artista que dominó la técnica con gran virtuosismo. Y todas las frases que suelen emplear los críticos para explicar las obras de arte al público podrían aplicarse también aquí sin gran esfuerzo.

A partir de 1937, los problemas que suelen ocupar al pintor se convirtieron para Escher en algo secundario. La simetría y las estructuras matemáticas, la continuidad y el infinito comenzaron a interesarle de modo obsesivo. Sobre todo no dejó de inquietarle el problema consubstancial de la pintura: la reproducción de objetos tridimensionales sobre una superficie bidimensional.

Así comenzó Escher a explorar un terreno inmenso y todavía virgen. Los problemas obedecen aquí leyes propias que hay que investigar y a las que es preciso someterse. Nada es dejado al azar. Nada podría ser de otra manera. La pintura se convierte en algo adventicio, y desde ese mismo instante la crítica de arte ya no tiene acceso a la obra. Un crítico bastante benévolo expresó sus reservas de la siguiente manera: «La pregunta que uno siempre se plantea respecto a la obra de Escher es si sus trabajos más recientes pueden denominarse 'arte'... Si bien me suele conmover, me resulta imposible calificar de buena la totalidad de su obra. Sería ridículo, y Escher es lo suficientemente inteligente como para reconocerlo.» (G.H. 's-Gravesande, *De Vrije Bladen*, La Haya, 1940)

Merece la pena constatar que este comentario se refiere a una obra que goza, hoy por hoy, de los mayores respetos. El mismo crítico continúa diciendo: «Los pájaros de Escher, así como sus peces y lagartos no son susceptibles de descripción; *exigen una manera de pensar que solamente se da en pocas personas.*» El tiempo ha demostrado que 's Gravesande subestimaba la capacidad del público, o bien que sólo estaba pensando en ese selecto grupo de personas que visita regularmente galerías y exposiciones, sin descuidar por ello los conciertos.

Sorprende el hecho de que Escher continuara su camino sin que lo afectara el juicio de la crítica. Sus trabajos se vendían mal, los críticos no le hacían caso. Incluso dentro de su círculo de amistades y conocidos contaba con pocos admiradores. No obstante, Escher continuó plasmando en sus dibujos los temas que para él se habían vuelto una obsesión.

Un arte cerebral

El que considere que el arte es una expresión de sentimientos no podrá por menos, que rechazar toda la obra de Escher posterior a 1937; toda ella está determinada por el entendimiento, tanto en lo que toca a su finalidad, como en lo que respecta a su ejecución. Esto no significa que Escher no sea capaz de comunicar – junto con la historia particular que le interesa contar – su entusiasmo por sus descubrimientos, y de comunicarlo de un modo *enérgico,* aunque exento de patetismo.

Sin embargo, todos los críticos que admiran a Escher evitan con gran escrúpulo usar la palabra «intelectual». En la música y en mayor medida en las artes plásticas, es casi sinónimo de «anti-arte». Es curioso que se quiera excluir al intelecto de estos dos ámbitos. La palabra «intelectual» no juega ningún papel importante en los tratados de literatura, y eso que se trata de una expresión que no contiene rechazo o censura de ninguna clase. Está claro que de lo que se trata es de transmitir un determinado contenido en una forma que haga impacto sobre el espectador. Me parece irrelevante que se diga o no de una obra de arte que es intelectual. Lo que pasa es que la gran mayoría de los artistas plásticos no aciertan a interesarse en problemas intelectuales, de tal manera que pudiera decirse que son ellos su fuente de inspiración. De lo que se trata es más bien de dar una forma adecuada a aquello que los ocupa, de suerte que lo inefable cobre forma y pueda ser comunicado. A Escher, le interesaban temas tales como la proporción, la estructura, la continuidad; su asombro por el hecho de que los objetos espaciales pueden ser representados en una superficie plana no conocía límites. Estas son ideas que él no podía expresar con palabras, pero sí con imágenes. Su obra es, por tanto, en alto grado «intelectual» y en mínimo grado «literaria», en el sentido de que Escher no dibuja cosas que podría reformular verbalmente, y menos aún que requieren de un texto para ser comprendidas.

La función principal de la crítica de arte consiste en reducir la distancia que existe entre la obra y el público hasta el punto en que aquélla resulte sin más accesible a éste. En cierto sentido, la obra de Escher no parece ofrecerle al crítico mayor dificultad: sólo tiene que describir con exactitud lo que ve, guardándose de no decir nada sobre los sentimientos que le inspira la obra. Como primer paso, bastaría con que el espectador entendiese de una buena vez que la comprensión de la obra está estrechamente ligada al goce que conlleva el descubrimiento de algo nuevo. Es precisamente este goce lo que está en el centro de la inspiración de Escher – compartirlo con el espectador es el fin que persigue su arte. La mayoría de sus trabajos, empero, tienen mucho más que ofrecer. Una estampa de Escher representa siempre un estadio final, aunque no definitivo. Quien pretenda entenderlo de un modo no-superficial – esto es, quien desee deleitarse con él – , deberá hacerse cargo de todo el proceso que conduce a dicho estadio final. La obra de Escher tiene el carácter de una investigación; sus trabajos no son sino informes provisionales sobre los resultados alcanzados. Y aquí comienzan las dificultades para el crítico. No sólo tendrá que familiarizarse con la problemática general que suscita cada cuadro y mostrar cómo éste se inserta en aquélla, sino que además tendrá que considerar el trasfondo matemático de sus obras, trasfondo que está ampliamente documentado por los numerosos bocetos que preceden a la versión final de cada obra.

Si el crítico procediese de esta manera ayudaría al espectador a contemplar la obra de Escher en el momento en que es concebida, enriqueciendo con una nueva dimensión el sentido de su vista. Sólo entonces, podrán ser experimentadas las estampas del artista de un modo adecuado a la riqueza y variedad de la inspiración que les dio origen. Sobre esta inspiración ha dicho Escher: «Si supierais lo que he visto en la oscuridad de la noche... A veces casi me ha vuelto loco la aflicción de no poder reproducir lo que veo. Comparado con ello, todo dibujo es un fracaso que no deja entrever ni siquiera una fracción de lo que tendría que haber sido descrito.»

4 Contrastes irreductibles

Dualismo

La predilección de Escher por el contraste blanco y negro tiene su paralelo en el principio dualista que caracteriza su modo de pensar. «Lo bueno no existe sin lo malo, y quien acepta la existencia de Dios, tendrá que concederle al diablo, recíprocamente, un puesto del mismo rango. En esto consiste el equilibrio. Yo vivo de esa dualidad. Sin embargo, no me parece que sea algo lícito. Los hombres suelen decir cosas tan profundas sobre estas cuestiones; yo no entiendo una sola palabra de lo que dicen. La cosa es en realidad muy simple: negro y blanco, día y noche – el artista gráfico vive de este contraste.» Esta dualidad es un rasgo fundamental del *carácter* de Escher. La índole cerebral de sus trabajos, así como el extremado esmero con que los proyecta, contrasta vivamente con la espontaneidad propia del goce de la belleza natural, de las experiencias cotidianas, de la música y de la literatura. Escher era una persona en extremo sensible, su conducta obedecía más a sentimientos que a los dictados de la razón. Para beneficio de quienes no le conocieron personalmente, voy a ilustrar este punto citando algunos extractos de las cartas que me dirigió.

12 de octubre de 1956.

«... entretanto, me molesta escribir con mano temblorosa. Viene del cansancio, a pesar de ser la mano izquierda con la que dibujo y grabo. Pero tal parece que la mano derecha se pone tan tensa que acaba cansándose también.

La inversión que producen los prismas me sorprende mucho, voy a intentar conseguirme unos [Yo le había mandado unos prismas, llamándole la atención sobre el efecto pseudoscópico que producen. Bruno Ernst.] Por el momento, puedo decir que el efecto más sorprendente de todos es el de los 'bastidores lejanos'... Las ramas más lejanas, envueltas en niebla, aparecen de repente delante del árbol, muy cerca, como un vapor curioso. ¿Por qué nos conmueve tanto este fenómeno? Para ello hace falta, sin duda, el talante admirativo de los niños. Y yo lo poseo en abundancia. La admiración es la sal de la tierra...»

6 de noviembre de 1957.

«La luna es para mí el símbolo de la indiferencia, de la falta de admiración que caracteriza a la mayoría de los hombres. ¿Quién se admira todavía de que la luna esté pendida del cielo? Para la mayoría de los hombres se trata sólo de un disco plano al que de vez en vez falta una parte, un mal sustituto de una farola pública. Sobre la luna escribió Leonardo da Vinci: '*La luna grave e densa, como sta la luna?' Grave e densa*, uno quisiera traducir 'grave y compacta'. Con estas palabras expresa Leonardo justo la admiración que nos corta el aliento a la hora de contemplar ese objeto, esa esfera enorme y compacta que vemos allí flotando.»

26 de septiembre de 1957.

«De regreso en casa tras seis semanas y media de viaje en un crucero por el Mediterráneo. ¿Ha sido sueño o realidad? Un viejo vapor de fábula, que llevaba el acertado nombre de *Luna*, me condujo, pasajero sin voluntad propia, por las aguas del Mar de Mármara hasta Bizancio, esa metrópoli absolutamente irreal, en la que pululan como hormigas millón y medio de orientales... Luego las idílicas playas con minúsculas iglesias bizantinas entre palmas y agaves... Todavía estoy como encantado por el efecto de las olas que cayeron sobre mí bajo el signo del cometa Mrkos (1957). Durante más de un mes, lo seguí noche por noche sobre la negra cubierta del *Luna*... en el firmamento cuajado de estrellas evolucionaba, audaz y admirable, con su cola ligeramente encorvada.»

1 de diciembre de 1957.

«Mientras escribo, puedo ver un espectáculo fascinante, ejecutado frente a la gran ventana de mi estudio y que lleva a cabo un grupo de excelentes acróbatas. A dos metros de mi ventana, les he tendido un alambre. Sobre él, estos acróbatas míos ejecutan sus números con tal destreza y dan sus zapatetas con tanto gusto que no puedo apartar mi vista de ellos.

Carboneros, herrerillos comunes, alionines y otros páridos son los protagonistas del espectáculo. De vez en cuando, son perseguidos por algunos temperamentales trepadores (de espaldas azules y pecho color naranja). Un huraño petirrojo (que es para con su propia familia tan egoísta e intolerante como cualquier otro individuo) se atreve esporádicamente a picotear un grano, desapareciendo a toda velocidad en cuanto hace acto de presencia un herrerillo. Al pájaro carpintero no lo he visto todavía; suele venir más entrado el invierno. Los cándidos mirlos y los pinzones se quedan abajo y se conforman con los granos que les caen de la tabla, que no son pocos. En particular, los trepadores, groseros y mal educados, se comportan como auténticos piratas. Cada año, los herrerillos tienen que volver a aprender a picotear dejando la cabeza colgada, para capturar así el contenido de los cacahuetes que logran abrir. Al comienzo, tratan de guardar el equilibrio aleteando sobre el cacahuete que mueven con las patas de un lado para otro. Pero es manifiesto que no pueden picotear mientras aletean, o aletear mientras picotean. Y así terminan por descubrir que la mejor manera de picotear un cacahuete es dejando la cabeza colgada...»

Sus relaciones con el prójimo

«Mi obra nada tiene que ver con los hombres, tampoco con la psicología. La realidad me es ajena; mi obra nada tiene que ver con ella. Sé muy bien que está mal decir esto. Sé que uno está obligado a poner su grano de arena para que las cosas marchen por buen camino. Pero la humanidad no me interesa. Tengo en torno mío un gran jardín para mantenerme a resguardo de toda esa gente. Pero esta misma gente penetra en mis pensamientos y me pregunta: '¿Qué significa ese gran jardín?' Desde luego tienen razón, pero el caso es que no puedo trabajar tan pronto como me doy cuenta de que están ahí. Soy una persona tímida, y me resulta difícil tratar con desconocidos. Nunca encontré placer en salir por ahí... necesito estar solo con mi trabajo. No soporto que alguien pase por delante de mi ventana. Huyo de los ruidos y el ajetreo. Soy incapaz de hacer un retrato. Un tipo que posa delante de mi – ¡qué cosa más molesta!

¿Por qué hay que topar siempre con la mísera realidad? ¿no se puede jugar? A veces me pregunto: ¿Está permitido lo que hago? ¿es suficientemente serio mi trabajo? Mientras dibujas, pasan por televisión esa abominable guerra de Vietnam...

No creo que mi conducta sea precisamente fraternal, y tampoco creo demasiado en la compasión mutua – excepto en el caso de los verdaderamente buenos; pero éstos nunca hablan de ello.»

Estas declaraciones llenas de cinismo proceden de una entrevista que le hizo la revista *Het Vrij Nederland*. Se podrían completar con otros muchos asertos suyos hechos en el curso de conversaciones privadas – comenzando con aquello de que es una gran estafa tratar de persuadir a un prójimo de que adopte determinadas convicciones religiosas, pasando luego por la opinión de que los hombres se comportan como caníbales y de que siempre vence el más fuerte, para terminar con su modo de ver el suicidio: «Si estás harto, tú eres quien tiene que decidir si pones fin a tu vida o no.»

Sin duda alguna, todas estas declaraciones las hizo Escher estando profundamente convencido de lo que decía. Y, sin embargo, se daba una extraña dualidad en él. Escher era una persona de trato amable, incapaz de hacer daño a nadie.

En la misma conversación en que me manifestó su repugnancia por el hecho de que todavía hubiese personas que se retiraban a vivir a un monasterio, sacrificando su vida a un ideal quimérico, me mostró entusiasmado un artículo de periódico en que se informaba sobre una monja que se dedicaba exclusivamente a aliviar los sufrimientos de los heridos en Vietnam. Escher nunca tuvo problemas económicos, su padre le ayudo siempre que tuvo necesidad. Cuando a partir de 1960 mejoraron sus ingresos, el dinero no logró interesarle en lo más mínimo. Siguió viviendo como lo había hecho hasta entonces: con gran modestia, casi ascéticamente.

Le sastisfacía vender bien sus trabajos, viendo en ello un claro signo de que era estimado. Con todo, lo dejaba frio ver cómo aumentaban los fondos de su cuenta corriente.: «Por el momento, puedo vender un número increíble de trabajos. Si emplease en mi taller a algunos asistentes, me haría millonario. Tendrían que pasarse todo el día imprimiendo grabados para satisfacer la demanda. Ni pensarlo... Es como un billete de banco: lo imprimes, y te dan una cierta cantidad por él.»

En otra conversación me dijo: «¿Se acuerda Vd. de que trabajé durante años diseñando un billete de cien florines por encargo del banco central holandés? Al final, lo rechazaron, pero hoy en día imprimo mis propios billetes de 500 dólares según mi propio método.»

Gran parte de su fortuna la empleó Escher en ayudar a los necesitados – a pesar de que opinaba que cada cual tenía que mantenerse por sí mismo y que el dolor ajeno no le concernía en lo más mínimo.

Esta contradicción permaneció constante toda su vida. Acaso pueda explicarse por la aversión de Escher hacia todo compromiso y por su necesidad de ser honrado y sincero. El sabía muy bien que no se le podía llegar por el lado de los sentimientos. Le faltaba ese don cuya posesión facilita el trato con el prójimo. Sin embargo, nunca quiso fingir lo contrario. Estaba demasiado absorbido por su trabajo y sus ideales, todos referidos al campo de su arte, como para interesarse por los demás. Y porque era consciente de ello y además lo lamentaba, no podía menos de explicarse el hecho diciendo que los sufrimientos de los otros no le concernían. Cuando tuvo que prestar ayuda, sin embargo, no gastó palabras, sino que actuó eficazmente.

Todo ello parece sugerir que Escher no necesitaba del prójimo para su trabajo, y que la crítica – positiva como negativa – le era indiferente. Había encontrado su propio camino y su propio estilo, a pesar del escaso interés que el público había mostrado por su obra.

En contra de esta opinión, se puede aducir el hecho de que la forma de trabajar de Escher estaba orientada hacia el gran público. No hizo ejemplares únicos ni limitó el número de las copias. Imprimía con esmero y lentitud mientras había demanda. Cuando yo le pregunté si podía reproducir íntegras seis estampas suyas para ofrecerlas a precio de coste a los jóvenes lectores de la revista matemática *Pythago-*

ras, no tuvo inconveniente en dar su aprobación. Una vez que la exclusiva editorial De Roos le pidio que escribiese e ilustrase un pequeño libro, me escribió lo siguiente: «... aparecerá con una maravillosa, aunque en mi opinión exageradamente cara, encuadernación preciosista – manía bibliófila: ¡qué le vamos a hacer! – en una edición de 175 ejemplares destinada en exclusiva a los miembros de De Roos, que tendrán que pagar un precio exorbitante por ellos. El preciosismo no es mi fuerte, y lo que más lamento es que la mayoría de los ejemplares caerán en manos de personas a quienes interesa más la forma que el contenido y que ni siquiera leerán el texto.. No deja de disgustarme el hecho de que se impriman libros en ediciones destinadas para los llamados grupos selectos.»

Escher estaba orgulloso de que el profesor Hugh Nichol hubiera escrito en 1960 un artículo sobre su obra con el título *Everyman's Artist*. Le conmovía que personas que no tenían dinero – según le constaba –, compraran no obstante sus estampas. «Les sobran algunos céntimos para ello – ¡qué significativo! Ojalá les sirvan de inspiración.» A continuación, Escher me mostró, con visible satisfacción, una carta que había recibido de un grupo de jóvenes norteamericanos: bajo un dibujo habían escrito: «Mr. Escher, thank for your being» («Gracias por existir, Sr. Escher»).

Se ha dicho algunas veces que Escher era una persona de trato difícil. Por lo que a mí respecta, debo decir que yo no he conocido muchas personas que fueran tan amables como él. Lo que Escher no podía soportar era ver cómo personas que no apreciaban su obra buscasen no obstante su compañía – a veces tan sólo para poder decir que habían hablado con él –, o bien que se lo quisiera usar para fines ajenos a él. Su reacción, sin embargo, nunca fue grosera, sino amable y resuelta. Su tiempo era demasiado valioso para conversaciones de ese género.

Sus dibujos, en general su obra, tenía preferencia sobre toda otra cosa. Sin embargo, era capaz de juzgar su propia obra con imparcialidad, y de verla como el producto humano circunstancial que era. Mientras trabajaba en un cuadro particular, parecía importarle muy poco el resto del mundo, y mientras no lo concluyese no aceptaba ninguna crítica, aunque ésta viniese de sus mejores amigos. Esto le habría quitado el ánimo de seguir trabajando en el cuadro. Pero una vez terminado lo podía mirar con ojos críticos, y estaba dispuesto a escuchar juicios ajenos. «Mis obras las encuentro a veces muy bellas, a veces muy feas.»

Sus propios dibujos nunca los colgó en las paredes de su casa, y tampoco en las de su estudio. No soportaba tenerlos en torno suyo. «Lo que hago no es nada especial. No comprendo por qué no lo hace un mayor número de personas. El público no debería sucumbir fascinado ante mis trabajos. A mi juicio, sería mucho más divertido para él, si él mismo hiciese algo por su cuenta. Mientras estoy ocupado con un obra particular, me parece que estoy haciendo la obra más bella del mundo. Si me sale bien, me paso la tarde sentado frente a mi obra, enamorado de ella. Este enamoramiento es mucho mayor que el que me puede inspirar un ser humano. Al día siguiente, sin embargo, vuelvo a ver las cosas con claridad...»

Escher y Jesserun de Mesquita

La gratitud y veneración de Escher para con el maestro que le enseñó el arte de grabar en madera, la pone de manifiesto el hecho de que Escher siempre tuvo pegada una fotografía suya en la pared de su estudio. Cuando le pedí permiso para hacer una reproducción de la foto, asintió con la condición de que le retornase el original en el término de una semana.

Con la misma devoción conservaba Escher un trabajo de de Mesquita que había encontrado en su casa devastada después de que éste fuera deportado a un campo de concentración alemán. Las palabras

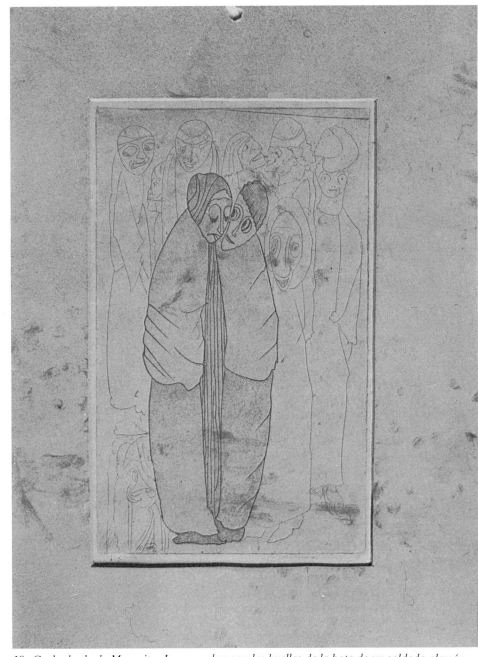

18. Jesserun de Mesquita *19. Grabado de de Mesquita. Las manchas son las huellas de la bota de un soldado alemán*

escritas por Escher al reverso de la estampa testimonian con la precisión que le era peculiar la intensidad de sus sentimientos:
«A fines de febrero de 1944 encontrada en casa de S. Jesserun de Mesquita abajo en las escaleras, justo detrás de la puerta de entrada, pisoteada por las botas de un alemán.
Aproximadamente cuatro semanas antes, en la madrugada del primero de febrero, los miembros de la familia de de Mesquita habían sido sacados a la fuerza de la cama. Cuando vine aquí a fines de febrero, encontré la puerta abierta. Subí al estudio; las ventanas estaban rotas y soplaba el viento. El desorden era indescriptible. Cientos de estampas yacían esparcidas por el suelo. En cinco minutos, recogí cuanto pude, improvisando una carpeta con unos cartones, que luego me llevé a Baarn. Eran alrededor de 160 trabajos, en su mayoría estampas, todos firmados y fechados. En noviembre de 1945, entregué los dibujos al museo de la ciudad de Amsterdam; quería organizar una exposición junto con otras obras de de Mesquita conservadas por D. Bouvy en Bussum. Se puede dar por seguro que S. Jesserun de Mesquita, su mujer y su hijo Jaap perecieron en un campo de concentración alemán.
1 de noviembre de 1945.
M. C. Escher.»

5 El origen de su obra

Temas

En el conjunto de la obra de Escher, encontramos – aparte de una serie de estampas que tratan el paisaje suditaliano y mediterráneo, fechadas todas ellas antes de 1937 – unos 70 trabajos posteriores de inspiración matemática. Escher no se repite en ninguno de estos trabajos. Se dan repeticiones sólo en el caso de trabajos hechos por encargo. Los que hizo de su propio albedrío dan la impresión de que el artista estaba explorando en ellos, de principio a fin, un nuevo terreno: cada uno parece ser un informe sobre sus hallazgos. Para comprender la naturaleza peculiar de su obra, no sólo debemos analizar pormenorizadamente cada trabajo, sino que además tenemos que 'leer' esos 70 cuadros como si se tratase de una bitácora escrita por Escher en el curso de su viaje de exploración. El viaje se extiende por tres campos distintos, los cuales corresponden a los tres temas matemáticos que podemos discernir en sus dibujos.

1. La estructura del espacio

Si se considera la obra de Escher en su conjunto, llamará la atención el hecho de que aun en las composiciones anteriores a 1937 predomina el interés por lo estructural y no por lo pintoresco. En cuanto está ausente el elemento estructural, como p.ej. en el caso de las ruinas, Escher no logra interesarse en el asunto. A pesar de haber vivido unos diez años en Roma, en medio de los restos de la antigua ciudad, Escher no dedicó un sólo dibujo al tema. Tampoco las visitas hechas a Pompeya dejaron huella en su obra.

A partir de 1937, Escher dejó de tratar la estructura del espacio analíticamente. Ya no lo deja tal como lo encuentra, sino que produce síntesis en las que espacios distintos aparecen simultáneamente en un mismo cuadro con una lógica contundente. El resultado lo vemos en cuadros en que diversos espacios se compenetran mutuamente. El interés por figuras estrictamente matemáticas aparecerá más tarde, originado por la admiración que le causaban a Escher los cristales.

Vamos, pues, a distinguir dentro del tema de la estructura espacial tres clases de cuadros:

 a) paisajes,
 b) mundos extraños que se compenetran mutuamente,
 c) cuerpos matemáticos.

2. La estructura de la superficie

Este período comienza por su interés en la partición regular de la superficie, interés que se vio particularmente estimulado por su visita a la Alhambra de Granada. Tras un estudio intenso – que le costó no poco trabajo debido a su falta de cualificación matemática – inventó un método para partir regularmente la superficie plana, el cual sería más tarde motivo de admiración tanto de cristalógrafos como de matemáticos. Cuadros con el tema exclusivo de este tipo de partición no los hay; todo lo que existe son bocetos. Sin embargo,

Escher emplea estas particiones en sus dibujos de metamorfosis, en los cuales formas estrictamente matemáticas van convirtiéndose paulatinamente en formas que reconocemos enseguida: hombres, plantas, animales, edificios, etcétera. También en sus dibujos de ciclos, en los que el estadio final desemboca de nuevo en el estadio inicial, Escher emplea la partición regular de la superficie. Finalmente, vemos aplicada esta técnica en sus aproximaciones al infinito. En este caso, las figuras con que Escher rellena la superficie no son figuras congruentes, sino uniformes. Ello trae consigo problemas difíciles de resolver, no siendo un azar que este tipo de dibujos sean de fecha tardía.

Atendiendo al modo de estructurar la superficie podemos distinguir:

 a) dibujos de metamorfosis,
 b) dibujos de ciclos,
 c) aproximaciones al infinito.

3. La proyección del espacio tridimensional en la superficie plana

Escher se vio confrontado muy pronto con el conflicto que supone toda representación espacial: tres dimensiones deben ser representadas en una superficie plana de dos dimensiones. Su asombro permanente por este hecho lo expresó Escher en los que llamaremos sus «dibujos-conflicto».

Las leyes de la perspectiva, válidas desde el Renacimiento, fueron examinadas por Escher con espíritu crítico, descubriendo nuevas leyes que ilustró en un número de dibujos. La imagen no es sino la proyección de un objeto tridimensional sobre una superficie plana, bien que el objeto en ella representado no pueda existir realmente en el espacio.

También aquí podemos distinguir tres clases de cuadros:

 a) los que tratan el problema de la representación (conflicto entre el espacio y la superficie)
 b) los que se ocupan de la perspectiva,
 c) los que representan figuras imposibles.

Cronología

Se puede demostrar mediante un análisis cuidadoso de las obras posteriores a 1937 que los temas de Escher varían según períodos. La razón por la cual esto pasó inadvertido tal vez sea lo difícil que es analizar las obras, así como el hecho de que diversos temas hayan ocupado simultáneamente a Escher durante los distintos períodos. Además, cada etapa comienza poco a poco, siendo difícil trazar un límite entre el viejo período y el nuevo.

A continuación, propondremos una cronología de la obra, indicando los cuadros con que comienza y termina cada etapa, y señalando también la obra que consideramos como el punto culminante del período en cuestión.

1. La estructura del espacio

Paisajes	Compenetración de mundos	Cuerpos matemáticos extraños

 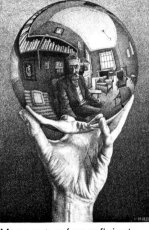 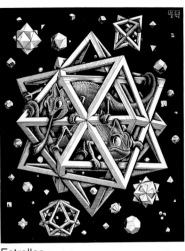

El puente	Mano con esfera reflejante	Estrellas

2. La estructura de la superficie

Metamorfosis	Ciclos	Aproximaciones al infinito

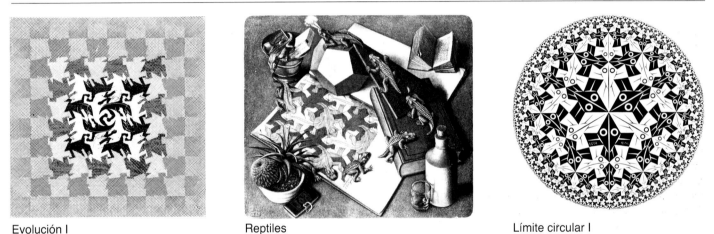

Evolución I	Reptiles	Límite circular I

3. La proyección del espacio tridimensional en la superficie plana

Representación pictórica	Perspectiva	Figuras imposibles

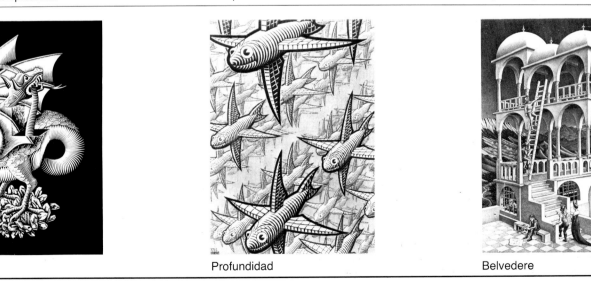

Dragón	Profundidad	Belvedere

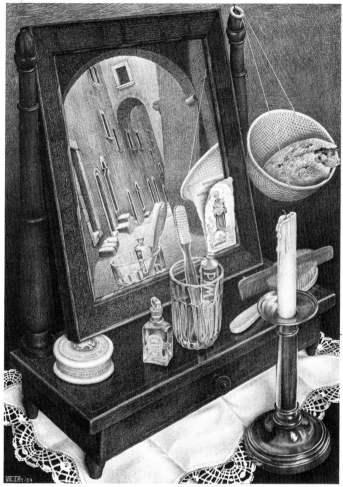

1922-1937 Período paisajístico

La mayoría de estos dibujos representan paisajes y pequeñas ciudades del sur de Italia y de la costa del Mediterráneo. Además, existen unos cuantos retratos, animales y plantas. *Castrovalva*, una litografía de gran formato de una pequeña ciudad en Abrucia, representa sin duda una de las obras maestras del período. Ya en la litografía *Naturaleza muerta* de 1934 se insinúa un motivo nuevo: la compenetración de dos mundos mediante la imagen reflejada en un espejo de tocador. Justo este trabajo, especie de continuación de los temas paisajísticos, es el único que no está vinculado con ningún período particular.

La litografía *Tres mundos*, de 1955, concluye el período que nos ocupa, y puede considerarse como su punto culminante. De una belleza serena y otoñal, al espectador ingenuo le costará trabajo imaginar el triunfo que para Escher significó el representar de un modo tan natural tres mundos distintos en un mismo lugar.

1937-1945 Período de las metamorfosis

El grabado que anuncia este período, *Metamorfosis I* de 1937, muestra la transformación paulatina de una pequeña ciudad, primero en unos cubos y luego en una muñeca china.

No resulta fácil indicar un trabajo que pueda considerarse como obra cumbre. Sin embargo, voy a mencionar *Día y noche* de 1938. En él, encontramos todas las características del período. Se trata de una metamorfosis que es, al mismo tiempo, un ciclo; pudiendo observarse además la transición de formas bidimensionales (p.ej. un campo labrado) en tridimensionales (pájaros). De 1946, data el último trabajo que puede clasificarse de modo inequívoco como ejemplo de metamorfosis-ciclo: *El espejo mágico*.

La esencia misma de la representación pictórica, contenida ya implícitamente en las primeras metamorfosis (o sea: la transformación de objetos tridimensionales en objetos de dos dimensiones), es tratada de modo explícito sólo al final del período en la estampa *Columnas dóricas* de 1945. El trabajo más bello, *Manos dibujando*, data de 1948, mientras que el último del período, *Dragón*, fue acabado en 1952. Desde el punto de vista meramente cronológico, ambas estampas pertenecen al período siguiente.

1946-1956 Período de la perspectiva

Ya en *San Pedro, Roma*, 1935 y en *La torre de Babel* de 1928 quedó puesto en evidencia el particular interés de Escher por perspectivas desacostumbradas. Asimismo, ya en estos trabajos es manifiesto que lo que a Escher le interesa no es representar algo determinado, sino

23. Naturaleza muerta con espejo, litografía, 1934

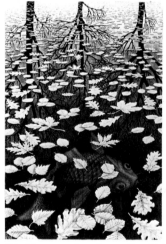

24. Tres mundos, litografía, 1955

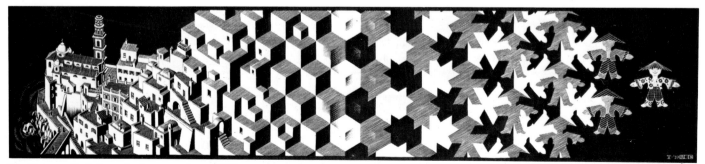

25. Metamorfosis I, grabado en madera, 1937

la peculiar perspectiva como tal. Pero no es sino a partir de 1946 que Escher comenzó a estudiar en serio las leyes tradicionales de la perspectiva. La estampa *Otro mundo*, de 1946, no del todo lograda, muestra ya un punto que es simultáneamente cenit, nadir y punto de fuga. El punto culminante del período se alcanza, sin duda alguna, en *Arriba y abajo*, de 1947. Además de demostrar la relatividad de los puntos de fuga, la estampa muestra haces de líneas paralelas que convergen.

Al final del período – o sea, hacia 1955 –, se observa un retorno al canon de la perspectiva tradicional *(Profundidad)*, con el objeto de sugerir la infinitud del espacio. Es también cuando se manifiesta el interés por las figuras geométricas elementales, como p.ej. los poliedros regulares, las espirales y las cintas de Moebio, interés que tiene su origen en la admiración de Escher por los cristales. Su hermano era catedrático de Geología y escribió un tratado de mineralogía y cristalografía. El primero de estos trabajos, *Cristal*, data de 1947. *Estrellas* puede ser considerada como la obra culminante del período. De 1954, data el último dibujo dedicado exclusivamente a una figura estereométrica: *Planetoide tetraédrico*. En trabajos posteriores, hallaremos también otras figuras geométricas, aunque sólo como motivos de decoración, como p.ej. en la estampa *Cascada*, de 1961, en los remates de las torres.

Aunque de fecha posterior, las dibujos que tratan de las cintas de Moebio pertenecen a este período. En aquel entonces, Escher no conocía estas figuras, pero tan pronto como un matemático amigo suyo le llamó la atención sobre ellas, Escher las empleo en sus dibujos como si quisiera reparar una omisión.

Período de la aproximación al infinito

Este período se inicia con el grabado *Más y más pequeño I*, de 1956. Tanto en mi opinión como en la del propio Escher, el grabado coloreado *Límite circular III*, de 1959, representa el trabajo mejor logrado del período. El último dibujo de Escher, *Serpientes*, que data de 1969, es también una aproximación al infinito.

Las llamadas figuras imposibles pertenecen también a este período: la primera *Cóncavo y convexo*, de 1955, y la última *Cascada*, de 1961, mencionada más arriba.

El trabajo más impresionante del período, y sin duda alguna uno de los puntos culminantes de toda la obra de Escher, es la estampa *Galería de grabados*, de 1956. Muchos reparos podría hacerse a la obra si le la juzgase de acuerdo con los criterios estéticos del pasado. Pero lo que vale para los otros dibujos de Escher, debe aplicarse también aquí: una aproximación meramente estética a la obra desatiende las intenciones más profundas del artista. Según su propia opinión, Escher llegó en *Galería de grabados* al límite de su capacidad intelectual y artística.

El repentino cambio de marcha que observamos en la obra de Escher tuvo lugar entre los años 1934 y 1937. Sin duda alguna, este cambio tiene que ver con el cambio de domicilio acontecido entonces, aunque esto no lo explica todo. Mientras vivió en Roma, Escher se interesó sobre todo en la belleza del paisaje italiano. Inmediatamente después de emigrar a Suiza, y luego a Bélgica y a Holanda, se operó en Escher un cambio de actitud. El mundo exterior dejó de ser para él motivo de inspiración, interesándole a partir de entonces construcciones intelectuales susceptibles tan sólo de expresión matemática.

Es evidente que un cambio semejante no sucede de la noche a la mañana. De no haber existido previamente en Escher la disposición, su obra no hubiera tomado el giro matemático que de hecho tomó. Esta predisposición no debemos buscarla en un interés particular por la ciencia o las matemáticas. Escher siempre dijo que era un lego en

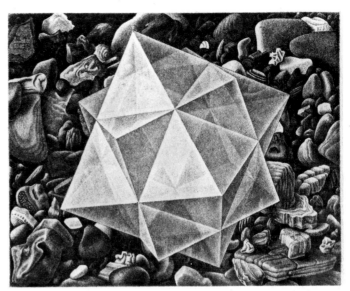

26. *Cristal, mediatinta, 1947*

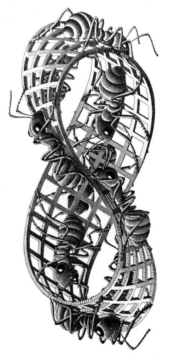

27. *Cinta de Moebio II, xilografía, 1963*

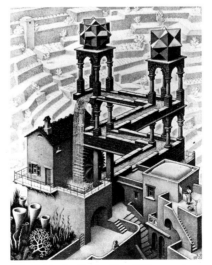

28. *Cascada, litografía, 1961*

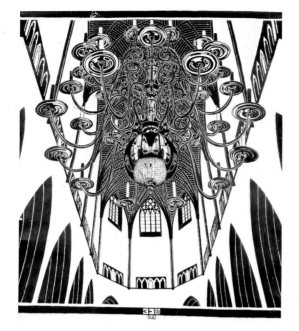

29. San Bavón, Haarlem, tinta china, 1920

30. Autorretrato sentado, grabado en madera

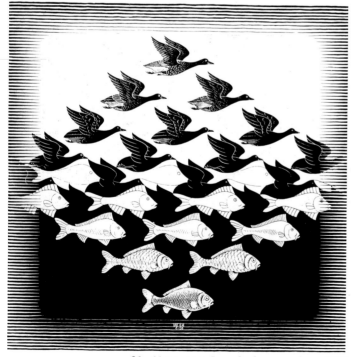

31. Aire y agua I, grabado en madera, 1938

materia de geometría. En una entrevista, declaró una vez al respecto: «En matemáticas, nunca obtuve siquiera un 'suficiente'. Lo curioso es que, a lo que parece, me vengo ocupando de matemáticas sin darme bien cuenta de ello. No, en la escuela fui un chico simpático y tonto. ¡Quién se iba a imaginar que los matemáticos ilustrarían sus libros con mis dibujos, que me codearía con hombres tan eruditos como si fuesen mis colegas y hermanos! ¡y ellos no pueden creer que yo no entienda una palabra de lo que dicen!»

No obstante, Escher está diciendo la pura verdad. Quien intentase explicarle un argumento matemático que superase los conocimientos de un alumno de secundaria se llevaría el mismo chasco que el profesor Coxeter, admirador ferviente de los dibujos de Escher justamente en razón de su contenido matemático. Una vez lo llevó a una lección suya, convencido de que Escher estaría en condiciones de seguir sus explicaciones, que tenían por objeto un problema tratado por él en uno de sus dibujos. Como era de esperar, Escher no entendió nada. A pesar de encontrarlas ingeniosas y de sentir admiración por quienes se sienten a sus anchas en ellas, las abstracciones le repugnaban. Tan pronto como la abstracción ofrecía un asidero concreto, Escher comenzaba a entender, para darle luego a la abstracción un máximo de tangibilidad. Menos que un matemático, Escher fue más bien un diestro artesano que trabajaba con metro y compás para alcanzar un fin concreto.

Ya en su obra más temprana, cuando todavía iba a la escuela en Haarlem, vemos preludiado este interés, si bien cabe decir que estos temas recurrentes sólo se revelan a quien conoce a fondo la obra posterior. En la catedral de San Bavón de Haarlem, hizo Escher en 1920 un dibujo a pluma sobre una hoja de más de un metro. Un enorme candelabro de latón parece estar sujeto por las naves laterales de la catedral. Sin embargo, debajo del candelabro vemos reflejadas en una esfera las imágenes de la catedral y del artista mismo. Aquí, advertimos ya el interés por la perspectiva, así como el fenómeno de la compenetración de dos mundos distintos, mediante el uso de la esfera reflejante. Por lo común, los autorretratos se hacen frente a un espejo, pero en el retrato mismo éste no suele aparecer. En un autorretrato de la época escolar de Escher – se trata de un grabado en madera – advertimos la presencia del espejo a pesar de que éste nos permanece oculto. Escher lo colocó en posición oblicua apoyándolo sobre el borde de la cama; de esta manera se explica el ángulo desacostumbrado, característico del autorretrato.

Otro grabado de 1922 muestra una superficie llena de cabezas que fueron impresas mediante una única plancha en la que estaban grabadas ocho testas, cuatro de ellas de cabeza. Esta clase de estampas no estaba prevista en el plan de enseñanza seguido por de Mesquita. Tanto la idea de rellenar completamente la superficie como la de repetir un mismo tema yuxtaponiendo repetidas veces la misma plancha, son originales de Escher. Después de haber visto la Alhambra por primera vez, Escher intentó una nueva partición periódica de la superficie. Algunos bocetos y un par de diseños textiles hechos en 1926 por él se conservan todavía.

Después de leer esta parte de mi manuscrito, Escher añadió el siguiente comentario: «siempre procuró que las figuras con que rellenaba una superficie resultasen reconocibles. Todo elemento, sea un ser vivo (un animal o una planta) o bien un objeto de uso cotidiano, debe sugerir al espectador formas reconocibles.» Trátase de esfuerzos penosos y desmañados. La mitad de los animales está todavía de cabeza, las figuras pequeñas son todavía sobremanera rudimentarias. Estos intentos son tal vez la mejor ilustración de la dificultad que Escher mismo tenía en explorar este nuevo campo.

Tras una segunda visita a la Alhambra en 1936, y después de haber hecho, estimulado por ella, un estudio sistemático de las posibilidades de la partición regular de la superficie, apareció en rápida sucesión un número de cuadros de gran originalidad: en mayo de 1937

Pequeña metamorfosis I en noviembre *Desarrollo*, y luego, en febrero de 1938, el conocido grabado en madera *Día y noche*, el cual inmediatamente llamó la atención de los admiradores de Escher, contándose desde entonces entre sus trabajos más codiciados. En mayo de 1938, vio la luz la litografía *Ciclo*, y en junio *Aire y agua I*, estampa en la que Escher vuelve a tratar poco más o menos el tema de *Día y noche*. Los paisajes y las escenas urbanas del sur de Italia desaparecieron para siempre. Repletas de ellas, sin embargo, estaban no sólo la memoria de Escher, sino también sus carpetas, que contenían un sinnúmero de bocetos con estos temas. Más tarde, echó mano de estos paisajes y escenas, pero no como materia principal, sino más bien como relleno de composiciones en que el tema propiamente dicho era algo muy distinto. En 1938, G. H. 's-Gravesande le dedicó a esta nueva obra un artículo que apareció en el número de noviembre de la revista *Elseviers Maandschrift*: «Dibujar siempre paisajes, no podía satisfacer su espíritu inquisitivo. Busca otros objetos; así surgió su globo terráqueo de cristal con un retrato en su interior, una singular obra de arte. Parece Escher sentirse impulsado a hacer composiciones en las que su amor indudable por la arquitectura se combina con su espíritu filosófico-literario.» A ello le sigue una descripción de los trabajos realizados entre 1937 y 1938.

En otro artículo de 's-Gravesande podemos leer al final: «No puede predecirse lo que Escher, artista relativamente joven, va a ofrecernos en el futuro. Si no me equivoco, dejará de experimentar y dedicará su talento a las artes industriales, el diseño textil, la cerámica, etc., que es para lo que verdaderamente está dotado.» Pero su futuro desarrollo no pudo predecirlo ni 's-Gravesande ni el mismo Escher. Sus nuevos trabajos no le hicieron más conocido; como queda dicho, fue ignorado completamente por la crítica de arte oficial. Sin embargo, en febrero de 1951, apareció en la revista *The Studio* un artículo de Marc Severin que lo haría famoso de la noche a la mañana. Severin consideraba a Escher como un artista de gran originalidad que sabía sacar a la luz de modo contundente toda la poesía matemática que abrigan las cosas. Nunca antes había sido evaluada la obra de Escher con tanta prolijidad y de un modo tan sagaz en una revista de arte. Ello levantó el ánimo del artista, que entonces contaba ya con 53 años. Todavía más franco y matizado fue el juicio crítico del artista gráfico Albert Flocon, aparecido en *Jardin des Arts* en octubre de 1965.

«Su arte va siempre acompañado de una excitación pasiva, el horror intelectual de descubrir en él una estructura inexorable que contradice la experiencia de todos los días y que aun la pone en entredicho. Conceptos fundamentales tales como los de arriba y abajo, dentro y fuera, izquierda y derecha, cercano y lejano parecen perder de súbito todo significado absoluto, volviéndose intercambiables. También de súbito entrevemos nuevas conexiones entre puntos, superficies y espacios, entre causa y efecto, de manera que surgen ante nuestros ojos nuevas estructuras espaciales que conjuran mundos extraños, bien que tan posibles como el nuestro.» Flocon sitúa a Escher junto a los «artistas pensadores» – Piero della Francesca, Leonardo, Durero, Jamnitzer, Bosse-Desargues y Le Pêre Niçon – para quienes el arte de ver y de representar lo visto no podía separarse de una investigación fundamental de este mismo campo. «Su obra nos enseña que en la realidad misma está encerrado el más cabal superrealismo. Pero hay que tomarse la molestia de estudiar las leyes que la gobiernan.»

Con motivo del septuagésimo aniversario de Escher, el Museo de La Haya organizó en 1968 una gran retrospectiva. Por lo que al número de visitantes se refiere, no puede decirse que se quedara a la zaga de la gran exposición de Rembrandt. Días hubo en que resultaba imposible ver de cerca los cuadros. En apretadas filas pasaban los visitantes frente a ellos. El catálogo, de precio elevado, tuvo que ser reimpreso.

El ministro holandés de Asuntos Exteriores encargó un film sobre la vida y la obra de Escher, que terminó de rodarse en 1970. Jurriaan Andriessen compuso una pieza inspirada por los dibujos de Escher, la cual fue ejecutada por la Orquesta Filarmónica de Rotterdam mientras se proyectaban simultáneamente las estampas del artista. Tres conciertos, que tuvieron lugar a fines de 1970, alcanzaron un lleno absoluto, sobre todo de gente joven. El entusiasmo fue tan grande que varias partes de la obra tuvieron que repetirse.

Hoy por hoy, Escher es el artista gráfico más conocido y apreciado por el gran público.

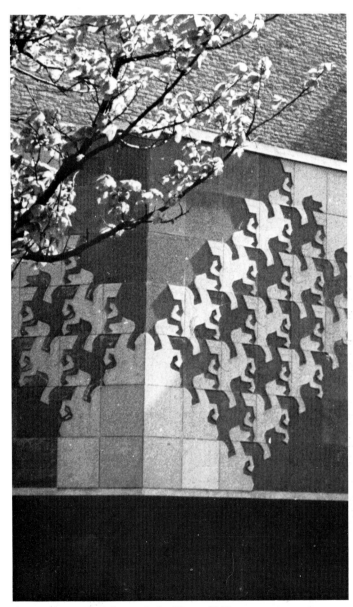

32. Azulejos en un Liceo de La Haya, 1960

6 Dibujar es un engaño

Si una mano está ocupada en pintar otra mano, y si esta segunda mano está ocupada a su vez en pintar la primera mano, y si todo ello está representado en un hoja de papel sujeta con chinchetas sobre el tablero de dibujo... y si, encima, esto no es sino un dibujo, puede hablarse muy bien de un super-engaño.

Dibujar es, en efecto, un engaño. Por un momento, hemos estado convencidos de que teníamos delante un mundo tridimensional, cuando en realidad mirábamos una superficie plana. Escher vio en esto un verdadero conflicto, que intentó ilustrar con acuciosidad en una serie de dibujos, como p.ej. la litografía *Manos dibujando*. En el presente capítulo, serán tratados no sólo estos dibujos, sino también otros en que tan sólo se alude al conflicto en cuestión.

El dragón rebelde

Mirado superficialmente, el grabado en madera *Dragón*, de 1952, no representa otra cosa que un pequeño dragón alado, bastante decorativo, apoyado sobre un cristal de cuarzo. Sin embargo, este curioso dragón mete sin la menor dificultad su cabeza a través de una de sus alas, y lo propio hace con su cola, que vemos atravesada por el abdomen. Tan pronto como nos percatamos de que todo ello ocurre de un modo matemático particular, comezamos a entender el sentido del grabado.

A nadie se le ocurriría detenerse a meditar sobre un dragón como el que reproducimos a la derecha (fig. 35). No obstante, hay que tener presente que el animal – como es el caso con todo dibujo – es plano: tiene sólo dos dimensiones. Estando como estamos tan acostumbrados a ver objetos de tres dimensiones representados como objetos bidimensionales – sobre un papel, en una fotografía o en la pantalla del cine – , creemos ver un dragón tridimensional. Creemos poder decir dónde es más gordo y dónde más flaco, e incluso creemos poder calcular su peso. A una determinada jerarquía de nueve líneas la interpretamos sin más como un cubo. Se trata de un puro auto-engaño. Justamente, esto es lo que Escher ha tratado de demostrar dibujando el dragón. «Después de haber dibujado el dragón (fig. 35), hice en el papel unas incisiones (*AB* y *CD*), doblándolo luego para obtener orificios cuadrados. Por estos orificios hice pasar los segmentos de papel donde había dibujado la cabeza y la cola. Ahora estaba claro que la figura era plana. Pero el dragón no pareció estar contento con esta nueva postura, pues mordía su cola, lo que sólo es posible en tres dimensiones. Estaba burlándose de mis experimentos.»

El resultado es un ejemplo de técnica impecable. Sin embargo, al mirar el dibujo apenas apreciamos lo difícil que fue plasmar el conflicto entre las tres dimensiones que queremos sugerir y las dos

dimensiones disponibles. Afortunadamente, se han conservado algunos estudios preliminares del grabado. La fig. 36 muestra un pelícano que atraviesa su pecho con su largo pico. Este dibujo fue rechazado por ofrecer escasas posibilidades de desarrollo. En la fig. 37, vemos el boceto de un dragón en el que tenemos ya todos los elementos de la versión definitiva. Sólo restaba la difícil tarea de poner las partes cortadas y dobladas en la perpectiva correcta, de

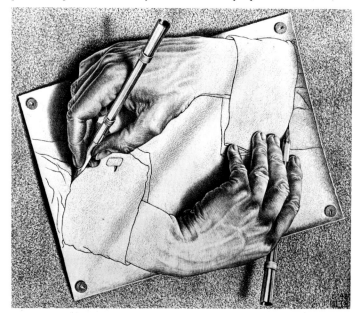

33. Manos dibujando, litografía, 1948

suerte que el espectador pueda ver claramente los orificios. En efecto, Escher no podrá hacernos creer que el dragón es completamente plano sino dibujando los cortes y los pliegues de un modo realista, esto es, en tres dimensiones. El engaño se pone al descubierto mediante otro engaño. La cuadrícula de la fig. 38 tiene el fin de facilitar el dibujo en perspectiva. En la fig. 39, el dragón es realmente plano. Finalmente, la fig. 40 nos muestra una posible variante: los pliegues no forman paralelas, sino que configuran ángulos rectos. Esta idea no fue elaborada por Escher.

Y sin embargo es plano...

La parte superior del grabado *Tres esferas II* (fig. 41), de 1945, se compone de un número de elipses o, si se quiere, de un número de pequeños cuadrados ordenados a lo largo de unas elipses. Resulta casi imposible librarse de la idea de que se está viendo una esfera.

Pero Escher estaría más que dispuesto a hacernos chocar con la nariz contra la lámina, para que viésemos que allí ninguna no hay esferas y que todo es bien plano. Así que repliega la parte superior hacia atrás y dibuja el resultado debajo de la supuesta esfera. Pero todavía vemos el dibujo en tres dimensiones: estamos viendo media esfera con una tapadera. Pues bien, Escher dibuja de nuevo la figura superior, esta vez acostada. Con todo, no podemos aceptar todavía el hecho de que las figuras son planas, puesto que lo que vemos ahora es un globo inflado de forma ovalada, no la superficie sobre la que han sido dibujadas unas líneas curvas. La fotografía (fig. 42) ilustra el procedimiento de Escher.

El grabado *Columnas dóricas*, que data del mismo año, produce exactamente el mismo efecto. Escher no logra convencernos de que el dibujo es plano, y lo que es más curioso: el recurso de que Escher se vale coincide con el mal combatido por él. Para poner de manifie-

sto que la figura central de *Tres esferas* está dibujada sobre una superficie plana, Escher recurre al hecho de que sobre una superficie se pueden representar tres dimensiones. Juzgada como grabado y bajo el punto de vista de la composición, este trabajo representa un logro notable. En otros tiempos habría sido considerada como la obra maestra de un experto grabador.

Reptiles que se salen de la hoja

Puesto que dibujar es un engaño – una ilusión que pretende reemplazar la realidad – , podríamos dar todavía un paso más y hacer surgir un mundo tridimensional de uno bidimensional.

En la litografía *Reptiles* de 1943 (fig. 44), vemos el libro en que Escher dibujaba sus bocetos de partición de superficies. En el ángulo inferior izquierdo de la hoja comienzan las pequeñas figuras planas y

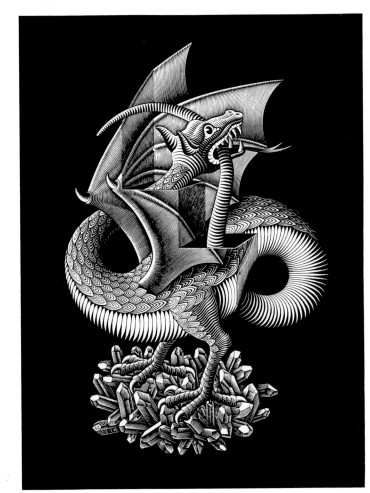

34. *Dragón, grabado en madera, 1952*

35. *Dragón de papel*

36. Las posibilidades del pelícano son limitadas

37.

39.

38.

40.

37-40. Estudios preliminares para Dragón

41. *Tres esferas I,*
xilografía, 1945

42. *Foto de las tres esferas: se*
trata de tres círculos planos

43. *Columnas dóricas, xilografía,*
1945

apenas esbozadas a desarrollar una fantástica tridimensionalidad; acto seguido las vemos abandonar la hoja de papel. Una vez que el reptil ha alcanzado el dodecaedro – después de deslizarse por un tratado de zoología y un triángulo – , resopla triunfante arrojando humo por las narices. El juego termina cuando la bestezuela vuelve a entrar a la hoja saltando desde lo alto de un vaso de metal, transformándose de nuevo en la figura plana que está fijada en el retículo de unos hexágonos regulares.

En la fig. 45, vemos reproducida la hoja del cuaderno de Escher. Lo que más llama la atención son los distintos ejes de rotación: en un punto confluyen tres cabezas, en otro tres patas, en un tercero tres rodillas. Si calcásemos el dibujo de Escher sobre papel transparente, colocando un alfiler en uno de los puntos mencionados, se podría dar un giro de 120 grados al papel transparente de manera que las figuras dibujadas en él coincidirían de nuevo con las del dibujo.

Blanco se encuentra con negro

En la litografía *Encuentro* de 1944 (fig. 47), vemos sobre la pared del fondo una partición regular de la superficie compuesta de figuras blancas y negras. Dispuesto en ángulo recto con respecto a la pared, el suelo muestra un gran agujero en el centro. Los hombrecillos parecen sentir la proximidad del suelo, pues tan pronto como se acercan a él salen de la pared – adoptando una nueva dimensión–, poniéndose a andar con paso nada grácil en torno al agujero. En el momento en que las figuras se encuentran, la transformación está ya tan avanzada que pueden darse la mano como hombrecillos reales y verdaderos. Cuando se sacaron copias de la lámina, un comerciante de arte tuvo escrúpulos de exponerla en su galería, por la razón de que el hombrecillo blanco se parecía bastante a Colijn, el popular jefe del gobierno holandés. Pero Escher no había tenido en lo más

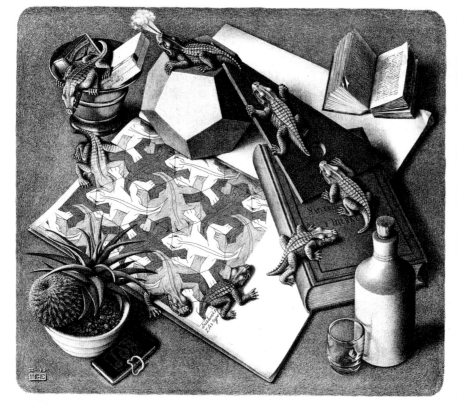

45. *Boceto para Reptiles,*
pluma, tinta y acuarela, 1939

44. *Reptiles, litografía, 1943*

46. Boceto para Encuentro, lápiz, 1944

48. Partición regular de la superficie para Encuentro, lápiz y tinta china, 1944

mínimo la intención de caricariturizarlo; sus figuras no eran otra cosa que el resultado espontáneo de la partición de la superficie (fig. 48). Esta partición muestra dos distintos ejes que transcurren verticalmente. Con ayuda de una hoja de papel calco pueden hallarse fácilmente. Sobre esto volveremos en el capítulo próximo.

Un día en Malta

Durantes sus viajes en buques de carga por el Mediterráneo, Escher visitó dos veces la isla de Malta. Fueron visitas breves, cuando mucho de un día, el tiempo necesario para descargar y volver a cargar el buque. Hoy en día, se conserva aún un boceto de Senglea, pequeño puerto de Malta, que lleva la fecha del 27 de marzo de 1935 (fig. 49). En octubre del mismo año, Escher realizó un grabado tricolor en madera de este mismo dibujo. Lo reproducimos también aquí, ya que es casi desconocido y porque su autor emplearía después algunos importantes elementos del dibujo en otros trabajos (fig. 50). Un año más tarde, el 18 de junio de 1936, Escher salía de Suiza para realizar el crucero por el Mediterráneo que tanta influencia ejercería sobre su obra. Su barco hizo nuevamente escala técnica en Malta, y Escher aprovechó la ocasión para dibujar otra vez la misma parte del puerto. La estructura de los edificios debió de haberlo fascinado grandemente, pues cuando diez años más tarde tuvo que elegir como motivo para otro dibujo un grupo de edificios rítmicamente equilibrados y llenos de vida, cuyo centro fuera capaz de sufrir una dilatación, empleó la escena portuaria maltesa de 1935. Y todavía diez años después usaría una vez más esta misma escena en su singular estampa *Galería de grabados*. No sólo reconocemos en ella los caseríos y la costa rocosa, sino además el mismo carguero.

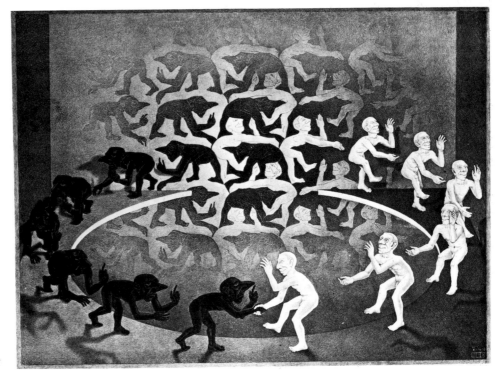

47. Encuentro, litografía, 1944

Blow-up

En *Balcón* (fig. 51), el centro del dibujo aparece amplificado cinco veces más que el resto. En seguida veremos en qué manera se logra este efecto. El resultado es un enorme promontorio: es como si se hubiese hecho el dibujo sobre un trozo de goma que luego se hubiera inflado. Ciertos detalles insignificantes que nos habían pasado desapercibidos están ahora en el foco de nuestra atención. Si comparamos la estampa terminada con los estudios preliminares en los que el centro aparece sin amplificar, nos daremos cuenta de que el balcón de la versión amplificada no puede identificarse enseguida. Se trata del quinto balcón comenzando a contar desde abajo. En estos dibujos preliminares, los cuatro balcones inferiores están separados unos

de otros por la misma distancia, mientras que en la estampa la distancia que separa los balcones situados inmediatamente debajo del que está amplificado en el centro, parece haberse reducido considerablemente. El agrandamiento del punto central tiene que ser compensado de alguna manera, puesto que los objetos representados en la estampa son los mismos que los de los bocetos. En la fig. 52, vemos un cuadrado dividido en cuadros más pequeños. El círculo punteado marca el límite de la amplificación. Las verticales PQ y RS, y las horizontales KL y MN, aparecen en la fig. 53 como líneas curvas. En la fig. 51 aparece inflado el centro del dibujo. Las líneas A, B, C y D han sido desplazadas hacia los lados, encontrándose ahora en la posición A', B', C' y D'. El retículo podría seguirse deformando de esta manera, por supuesto. Y así, advertimos que en

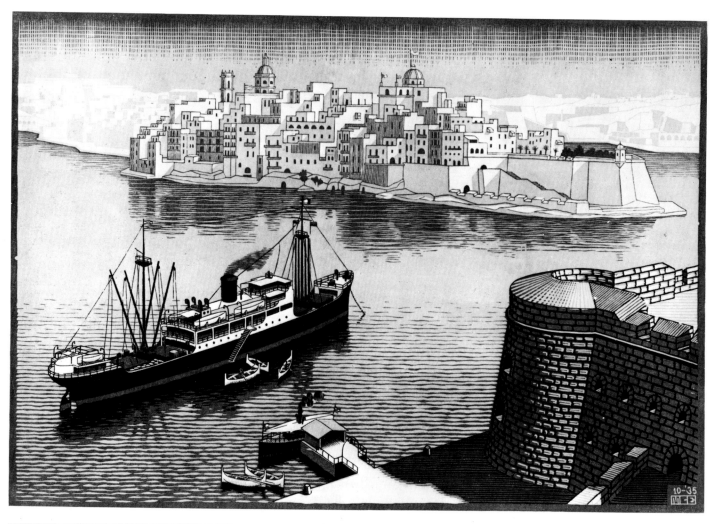

50. *Senglea, grabado en madera, 1935*

49. *Boceto para Senglea (Malta)*

torno al punto central ha tenido lugar una dilatación. Las líneas verticales y horizontales han sido, por así decirlo, presionadas contra el límite del círculo. Las figs. 51 y 55 muestran el dibujo deformado y sin deformar, respectivamente. La fig. 54 muestra el centro del dibujo deformado.

Aumentado 256 veces

Galería de grabados (fig. 56), surgió de la idea de que debería ser posible también llevar a cabo una ampliación de forma anular. Hagamos el intento de contemplar la estampa sin prejuicios. En el ángulo inferior derecho, se puede apreciar la entrada a una galería donde están expuestos unos cuadros. Si volvemos nuestra mirada hacia el lado opuesto, veremos a un joven contemplando uno de los enadros exhibidos en la galería. En el grabado, aparece un carguero y, en la parte superior izquierda, pueden verse unas casas a lo largo de un muelle. Si seguimos mirando hacia la derecha, veremos que la fila de casas continúa; una vez llegados a su fin, descubrimos que la entrada de la casa que está frente a nosotros no es otra que la entrada a la galería en que se exhiben los grabados, Así, pues, el joven está dentro del mismo cuadro que le acontece contemplar. Todo este engaño se basa en la circunstancia de que Escher usó como armazón de su grabado un retículo con una extensión cerrada de forma anular que no tiene ni principio ni fin. Esta construcción la entenderemos mejor con ayuda de algunos esquemas.

En el ángulo inferior derecho del cuadro (fig. 57), puede verse un

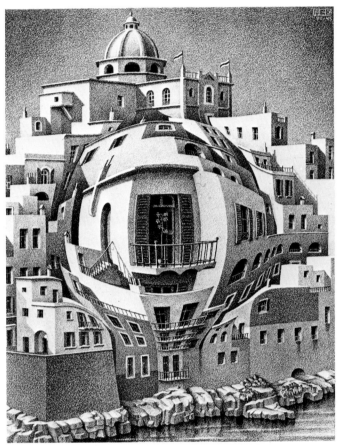

51. *Balcón, litografía, 1945*

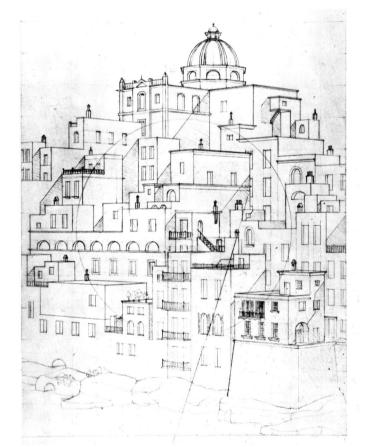

55. *Boceto para Balcón con centro sin deformar*

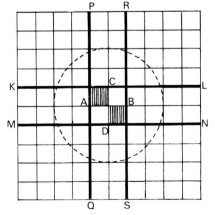

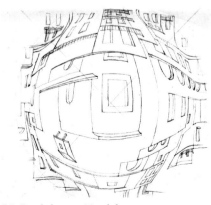

52-53. *Construcción del reticulado para la deformación del centro*

54. *La deformación del centro*

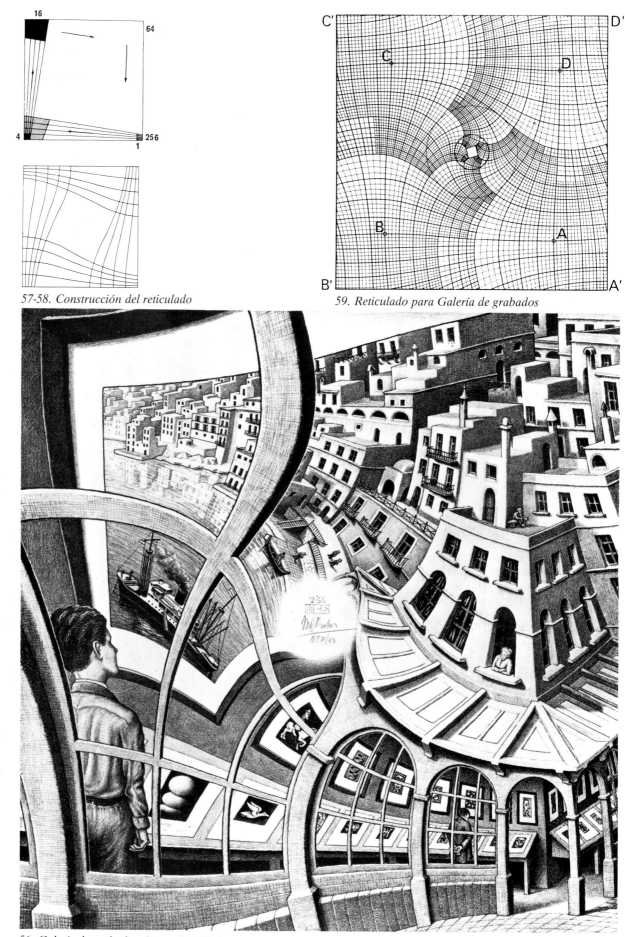

57-58. *Construcción del reticulado*

59. *Reticulado para Galería de grabados*

56. *Galería de grabados, litografía, 1956*

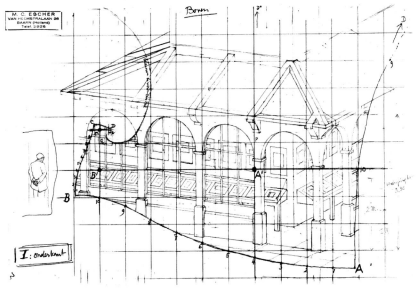

60. *La galería antes de ser dilatada*

61.a.b. *Cómo se construye la dilatación*

rectángulo pequeño. Si miramos hacia la izquierda a lo largo del borde inferior, veremos como crece la figura hasta alcanzar en el extremo izquierdo un tamaño cuatro veces mayor que el original. Por consiguiente, las figuras dibujadas dentro de esta área serán también cuatro veces más grandes que las de la derecha. Si miramos a lo largo del borde izquierdo en dirección al borde superior, nos encontraremos con que el área original ha sido nuevamente ampliada cuatro veces: la figura original, por tanto, ha aumentado 16 veces su tamaño. Si continuamos mirando a lo largo del borde superior hacia la derecha, nos toparemos con una figura 64 veces mayor que la original. De la esquina superior derecha, regresamos a nuestro punto de partida; ahora, la figura habrá aumentado su tamaño 256 veces. Lo que en un principio medía 1 centímetro, mide ahora 2,56 metros. La tarea de dibujar este proceso de ampliación es, por supuesto, imposible. En la figuras que aparecen en el dibujo tan sólo se alcanzan los dos primeros grados de ampliación, o mejor dicho: se alcanza un primer grado que representa una gran amplificación, ya que en la segunda amplificación sólo se emplea una pequeña porción de la primera.

En un principio, Escher intentó realizar su concepción mediante el empleo de líneas rectas, pero no tardó en decidirse – intuitivamente – a favor de las curvas (fig. 58). Los pequeños rectángulos usados originalmente no fueron alterados. Gran parte del dibujo pudo realizarse con ayuda de un retículo; pero en su centro permanecía un cuadrado vacío. Entonces tuvo Escher la ocurrencia de proveerlo también de un reticulado parecido al original; mediante la aplicación sucesiva de este procedimiento se llegó al reticulado reproducido en la fig. 59. *A B C D* son el cuadrado original, mientras que el cuadrado *A' B' C' D'* representa una extensión lógicamente necesaria del primero. Esta maravillosa estructura ha sido la admiración de varios matemáticos que han visto en ella el ejemplo de una «superficie de Riemann».

La fig. 58 muestra tan sólo dos estadios del proceso de amplificación. De hecho, Escher no hizo otra cosa en su dibujo. La galería va aumentando de tamaño conforme recorremos el dibujo de derecha a izquierda partiendo del ángulo inferior derecho. Las dos últimas amplificaciones no pudieron ejecutarse bien, ya que se necesita una superficie mayor para poder reproducir la imagen aumentada del conjunto. Una idea verdaderamente genial de Escher fue distraer la atención del espectador de estos dos últimos estadios de la amplificación, haciendo que se concentre en uno de los grabados exhibidos en

la galería. Por su parte, este grabado puede muy bien ser dilatado dentro de los límites del cuadrado. La otra idea notable fue presentarnos en este mismo grabado una galería que coincide con aquella de que habíamos partido.

Ahora, tenemos que averiguar la manera como Escher, que había hecho primero un dibujo normal, pudo proyectar éste sobre un reticulado previamente construido. Sólo necesitamos ocuparnos de una pequeña parte del complicado procedimiento. En la fig. 60, está reproducido uno de los detallados estudios de la galería. Sobre el dibujo, se superpuso una cuadrícula. En ella, encontramos de nuevo los puntos *A, B* y *A', B'* de la fig. 59, así como la estructura que tanto nos llamó la atención, sólo que reducida por el lado izquierdo. El siguiente paso consiste en proyectar el dibujo de cada cuadrado en los cuadrados de la nueva estructura. De esta manera, se logra representar el aumento creciente del dibujo. Así, el rectángulo *KLMN* de la fig. 61a se transforma mediante la proyección en el rectángulo *K'L'M'N'* de la fig. 61b.

A mí, me tocó ser testigo de la elaboración de *Galería de grabados*. En una de mis visitas, le dije espontáneamente a Escher que encontraba terriblemente fea la tira de madera que domina la mitad izquierda del grabado; incluso le hice la sugerencia de que la escondiese un poco detrás de una planta trepadora. En una carta, Escher me hizo el comentario siguiente: «Sin duda alguna, sería muy bonito adornar con plantas trepadoras mi galería de grabados. No obstante, las tiras de madera cumplen sencillamente la función de cruces de ventana. Tal vez me había costado tanta energía dar con esta idea que mi mente ya no estaba en condiciones de pensar en términos estéticos. Estos trabajos – de los cuales ninguno fue hecho con el fin principal de crear algo bello – son para mí no más que quebraderos de cabeza. Y esta es la razón por la que no me siento a mis anchas entre mis colegas grabadores, cuyo interés primordial es la 'belleza', por más que la definición de este concepto haya estado sujeta a una serie de cambios desde el siglo XVII. Quizás mi interés principal sea lo asombroso, y no otra cosa que asombro es lo que intento suscitar en el ánimo de los espectadores.»

Escher apreciaba mucho esta litografía y hablaba de ella a menudo. «Dos personas muy eruditas, el profesor van Dantzig y el profesor van Wijngaarden, trataron de convencerme hace tiempo de que había dibujado una 'superficie de Riemann'. Dudo que tengan razón, y ello a pesar del hecho de que una de las características de dichas superficies sea que su centro permanece vacío. Sea como

quiera, Riemann está más allá de mis posibilidades, toda la matemática superior: ¡de la geometría no-euclidiana, ni hablar! Lo que yo traté de representar era solamente una superficie que se hincha, de forma anular, sin principio ni fin. Con toda conciencia, busco objetos en serie, p. ej. una serie de cuadros colgados o bien un grupo de casas. Sin elementos que se repiten me sería mucho más difícil hacerle comprensible mi intención al espectador. Aun con dichos elementos es raro que comprendan gran cosa.»

Peces cada vez más grandes

La misma idea y casi la misma estructura fue empleada por Escher en 1959 en un grabado de carácter más abstracto titulado *Peces y escamas* (fig. 62). A la izquierda, vemos la cabeza de un gran pez. Las escamas del dorso de este pez se transforman de arriba hacia abajo en hileras de pececillos blancos y negros que nadan en direcciones opuestas y que aumentan de tamaño conforme cambian la dirección al nadar. Casi lo mismo podrá verse si se comienza con el pez de la derecha. En la fig. 64, vemos el esquema de la mitad inferior del grabado; la mitad superior se obtiene haciendo girar el esquema 180 grados (el eje de rotación es el pequeño cuadrado negro). Sólo que en la parte superior los ojos y la boca están de tal manera invertidos que resulta imposible identificar a los peces grandes. Las flechas indican la dirección respectiva en que nadan los peces blancos y los negros.

Luego vemos que la escama A aumenta de tamaño hasta convertirse en el pececillo B, el cual nada hacia C, transformándose en el gran pez de la parte superior derecha. Si marcamos arriba y abajo con una línea la dirección en que nadan los peces, y si luego proyectamos el mismo sistema de líneas a la derecha y a la izquierda, veremos surgir poco más o menos el esquema usado para componer el grabado (fig. 63). Tal vez consigamos comprender mejor lo que aquí está sucediendo si procedemos de la siguiente manera: partimos de P, punto en que está localizado una escama del gran pez negro que nada hacia arriba. Esta escama crece y se convierte en el pececillo Q. Este pececillo, a su vez, crece hasta convertirse en el gran pez negro de la izquierda. Si ahora partimos del punto R, lo que debería seguir es un pez todavía más grande. Esto, sin embargo, no es posible en esta parte del dibujo. Por eso, toma Escher nuevamente una escama y la hace crecer en la dirección S, justo como en *Galería de grabados* había hecho ingresar al espectador en la estampa tan pronto como el espacio disponible resulta demasiado estrecho. El pez grande tiene aquí la misma función, puesto que antes de alcanzar su tamaño máximo se descompone en peces pequeños. Así, pues, podrá continuar el proceso de crecimiento a partir de S. El pequeño pez se transformará en el gran pez de la derecha, una de cuyas escamas podrá tomarse como nuevo punto de partida etc., etc.

De todo ello, se desprende que la estructura empleada en *Peces y escamas* es la misma que la empleada en *Galería de grabados* (fig. 58). Por lo demás, en *Peces y escamas* están presentes dos motivos predilectos del artista: el relleno regular de una superficie, y la metamorfosis (de escama en pez).

Dibujar es un engaño. Por una parte, Escher ha querido poner en evidencia el engaño, pero también ha perfeccionado la técnica del dibujo hasta el punto de hacer de él una ilusión potenciada mediante la cual es posible crear objetos imposibles con tal facilidad, coherencia y claridad que el espectador se ve obligado a desconfiar de sus ojos.

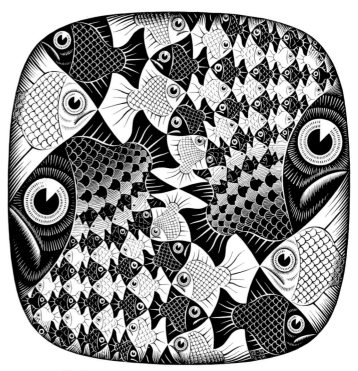

62. *Peces y escamas, grabado en madera, 1959*

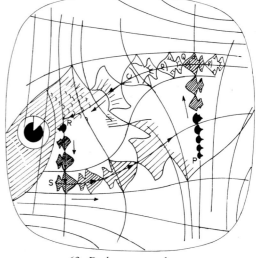

63. *De la escama al pez*

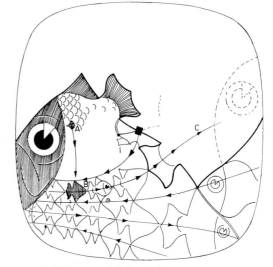

64. *Estructura básica de Peces y escamas*

7 El arte de la Alhambra

La superficie rebelde

Ningún otro tema apasionó tanto a Escher como la partición periódica de la superficie. Al tema, le dedicó incluso un extenso tratado en

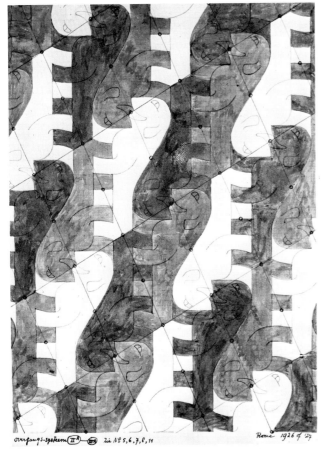

65. *Primer intento de partición regular de la superficie con animales imaginarios (Detalle), lápiz y acuarela, 1926 ó 1927*

el que también precisaba un número de detalles técnicos. Sobre otro tema escribió también, aunque no de forma tan extensa: la aproximación al infinito. Un pensamiento expresado por Escher en este segundo texto se podría aplicar con mayor razón aún al tema de la partición de la superficie. Se trata de una confesión: «Con la conciencia tranquila creo poder alegrarme de la perfección de que doy testimonio, ya que no la he inventado yo, ni siquiera la he descubierto.

Las leyes matemáticas no son ni creaciones ni inventos del hombre. 'Son' sencillamente, y existen con total independencia del espíritu humano. Una persona de claro entendimiento podrá a lo sumo constatar que existen y dar cuenta de ellas.»

Sobre la partición regular de la superficie escribe Escher: «Es la fuente más rica de inspiración que jamás haya encontrado, y muy lejos está todavía de haberse agotado.»

En una composición hecha todavía bajo la dirección de su maestro de Mesquita en Haarlem, puede apreciarse ya el talento de Escher para descubrir y aplicar los principios de la partición de la superficie. El trabajo mejor logrado de este período es sin duda el grabado en madera *Ocho cabezas*, de 1922. En una sola plancha, fueron grabadas ocho cabezas de perfil, cuatro en posición normal y las otras cuatro cabeza abajo. La fig. 66 nos muestra esta plancha impresa cuatro veces. Las 32 cabezas dan una impresión de teatralidad, irrealidad y falsedad muy *fin de siècle*.

Ni el recubrimiento de la superficie con figuras reconocibles, ni la impresión repetida de una misma estampa con el fin de producir la repetición rítmica del motivo de las ocho cabezas, son elementos imputables a la influencia de de Mesquita.

Hasta 1926, todo parecía indicar que estos ensayos pertenecían a un período juvenil concluido; parecía vano buscar en ellos ideas germinales que sólo más tarde darían sus frutos. A partir de 1926, después de una rápida visita a la Alhambra de Granada, Escher se esforzó enormemente por conferir una estructura rítmica a sus dibujos; pero los resultados no fueron satisfactorios. Todo lo que consiguió hacer

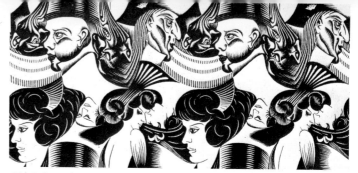

fueron unos animales deformes de gran fealdad. El hecho de que la mitad de estos cuadrúpedos andase en sentido inverso (fig. 65) le disgustaba particularmente.

A nadie le habria sorprendido que, después de tantos fracasos, Escher se hubiese convencido de haber ido a parar a un callejón sin salida. Durante diez años, el tema de la partición regular de la superficie constituyó un tabú para él. En 1936, Escher volvió a visitar la Alhambra en compañía de su mujer. Una vez más tuvo la impresión de que la partición de la superficie abrigaba posibilidades insospechadas. Asistido por su mujer, Escher copió durante varios días los ornamentos de la Alhambra (fig. 67), para estudiarlos luego con detenimiento una vez de regreso en casa.

Leyó libros sobre ornamentos así como tratados matemáticos que no entendió. Sólo las ilustraciones de estos últimos – que copiaba o reproducía en esbozo – le fueron de utilidad. Por fin, se dio cuenta de lo que andaba buscando. En 1937, Escher elaboró a grandes rasgos un sistema bastante práctico que más tarde – entre 1941 y 1942 – fijaría por escrito. Entretanto, sin embargo, había aplicado profusamente sus descubrimientos en sus dibujos de ciclos y metamorfosis.

La historia completa de la lucha de Escher contra esta materia intrincada y difícil y de su victoria final – ésta fue tal, que el mismo Escher reconocería en cierta ocasión que no tuvo que inventar sus peces, reptiles, hombres, caballos, etc., sino que fueron las propias leyes de la partición periódica las que los inventaron por él – , sobrepasa los límites del presente libro. Nos tendremos que contentar por ahora con una breve introducción en los aspectos que para Escher tenían más importancia.

66. Ocho cabezas, grabado en madera, 1922

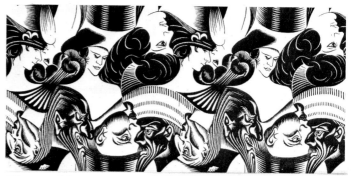

El mismo dibujo girado 180 grados

Traslación, reflexión, rotación

En la fig. 68, vemos un ornamento sencillo: toda la superficie está cubierta con triángulos regulares. Consideremos ahora los movimientos que conducen a que el ornamento se recubra a sí mismo. Para ello, confeccionaremos un duplicado en papel cebolla que luego colocaremos sobre el dibujo original de forma que los triángulos coincidan unos con otros.

Si desplazamos el duplicado de A hasta B, coincidirá nuevamente con el dibujo de abajo. A este movimiento lo denominaremos *traslación*. Puede decirse, por tanto, que el ornamento se ha hecho coincidir consigo mismo por medio de una traslación de A a B. Si damos al duplicado un giro de 60 grados en el punto C, observarenos que coincide exactamente con el original. Esto significa que nuestro ornamento también puede hacerse coincidir consigo mismo mediante una *rotación*.

Si ahora trazamos sobre el dibujo original una línea punteada PQ, y si hacemos lo propio con el duplicado, levantándolo luego y haciéndolo girar hasta que las líneas punteadas vuelvan a coincidir, observaremos que el duplicado y el original coinciden totalmente. A este movimiento lo llamaremos *reflexión* sobre el eje PQ. El duplicado, por tanto, será el reflejo del ornamento original. Traslación, rotación y reflexión son los tres movimientos posibles mediante los cuales puede hacerse coincidir a una figura consigo misma. Hay ciertas figuras que sólo admiten la traslación, o que además de la traslación sólo admiten la reflexión, etc. Si consideramos una figura bajo el punto de vista de los movimientos que conducen a hacerla coincidir consigo misma, descubriremos que existen 17 clases de figuras. No pretendemos explicarlas todas aquí, ni siquiera vamos a enumerarlas; sólo queremos advertir que Escher las descubrió todas por su cuenta a pesar de no poseer los conocimientos matemáticos necesarios para ello.

En su libro *Symmetry Aspects of M.C. Escher's Periodic Drawings*, una manual de cristalografía publicado en 1965, la profesora C.H. Macgillavry manifiesta su sorpresa por el hecho de que Escher

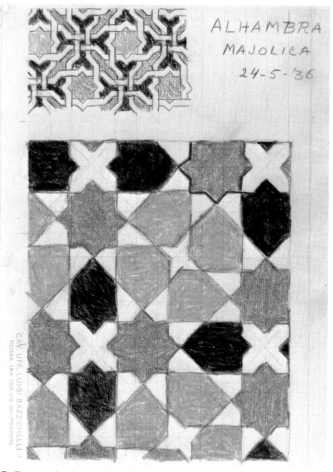

67. Bocetos hechos en la Alhambra, lápiz y tiza de color, 1936

68. Translación, rotación y reflexión

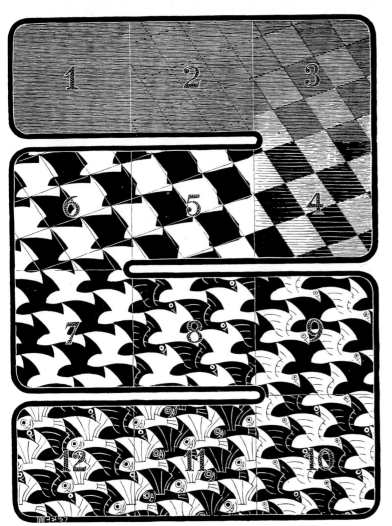

69. Cómo se origina una metamorfosis

70. La sorprendente transición de Metamorfosis II

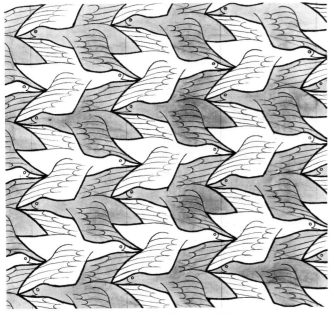

71. Partición regular de la superficie para Día y noche

descubriera incluso nuevas posibilidades en las que el color juega un papel destacado. Hasta 1956, este hecho no se había mencionado en ningún tratado.

Una característica singular de las particiones de Escher es que los motivos elegidos por él siempre representaron algo concreto. A este respecto escribió: «Los árabes alcanzaron una gran maestría en el arte de rellenar superficies con figuras que se repiten sin dejar un solo hueco libre. Así lo hicieron en la Alhambra, donde decoraron paredes y suelos con mayólicas multicolores. Es lástima que el Islam prohiba las imágenes. Por ello, en sus mosaicos se limitaron al empleo de formas geométricas abstractas. Ningún artista árabe se atrevió a usar figuras reconocibles – p.ej. pájaros, peces, reptiles, hombres – como elementos decorativos (o tal vez ni siquiera se les ocurrió idea semejante). El ceñirse a las formas geométricas me resulta tanto más inadmisible cuanto que la posibilidad de reconocer las figuras es para mí el motivo principal de mi permanente interés en la materia.»

Fases de una metamorfosis

Escher consideró la partición periódica de la superficie tan sólo como un instrumento, y nunca hizo un dibujo en que el tema principal fuera una partición. El uso más claro de este instrumento está ejemplificado en los dibujos en que Escher trata dos temas muy afines entre sí: la metamorfosis y el ciclo. En sus metamorfosis, vemos cómo formas indeterminadas y abstractas se van transformando en figuras de contornos bien definidos que luego vuelven al estado original de indeterminación. Por citar un ejemplo, un pájaro se convierte paulatinamente en un pez, o una lagartija se transforma en la celdilla de un panal de abejas. Aunque en los grabados cíclicos aparecen metamorfosis como la que acabamos de describir, Escher insiste sobre todo en el carácter continuo e involutivo de ciertas metamorfosis. Un ejemplo típico lo constituye *Metamorfosis I* de 1937 (fig. 25), donde no encontramos ningún ciclo. No obstante, la mayoría de sus dibujos no muestran tan sólo una metamorfosis, sino también un ciclo. A Escher, le causaba gran satisfacción hacer que los elementos visuales se volviesen sobre sí mismos.

En su libro *Partición periódica de la superficie*, aparecido en 1958, Escher explica magistralmente al lector los distintos estadios de una metamorfosis. Vamos a servirnos de la fig. 69 para dar un resumen de su argumentación.

En la fase 4, la figura está dividida en paralelogramos blancos y negros.

En la fase 5, las líneas divisorias cambian lentamente de color: de negras se vuelven blancas; asimismo, comienzan a plegarse de tal manera que a un pliego hacia fuera le corresponde el pliego hacia dentro.

En las fases 6 y 7, continúa el mismo proceso; la correspondencia entre los pliegos no varía, sino sólo su perímetro. La forma alcanzada en la fase 7 se conservará hasta el final. A simple vista, nada ha quedado de los paralelogramos originales, y sin embargo la superficie de los nuevos motivos es la misma que la de los paralelogramos, y tampoco han cambiado de lugar los puntos de contacto entre las figuras.

En la fase 8, los detalles introducidos en los motivos negros los convierten en pájaros en vuelo, haciendo el trasfondo blanco las veces de firmamento.

En la fase 9, tenemos al revés pájaros blancos sobre un fondo negro: la noche cubre el firmamento.

Por lo que respecta a la fase 10, ¿por qué no podría estar cubierta la superficie simultáneamente de pájaros negros y blancos?

La fase 11 parece admitir dos interpretaciones distintas. Al dibujar un ojo y una boca en la cola del pájaro, y al transformarse la cabeza

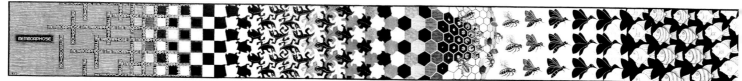

Metamorfosis II, grabado en madera, 1939-1940

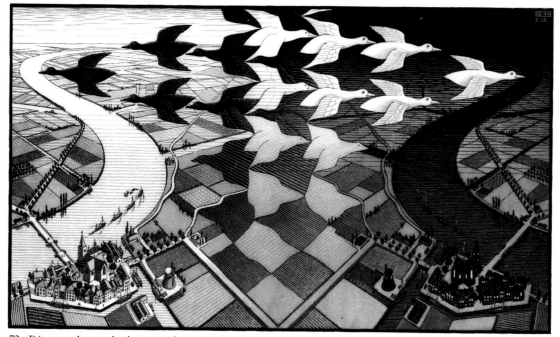

72. Día y noche, grabado en madera, 1939

en cola, las alas pasan a ser automáticamente aletas, convirtiéndose el pájaro en un pez volador.

Por fin, en la fase 12, aparecen conjuntamente las dos especies de animales: pájaros negros que vuelan hacia la derecha y peces blancos que nadan hacia la izquierda – orden que podríamos invertir haciendo las alteraciones del caso.

Metamorfosis II, de 1939-40, es el dibujo de mayor formato de Escher. Este trabajo pone de manifiesto cómo el artista no tardó en dominar con virtuosismo la técnica de la metamorfosis. El grabado mide 4 m de longitud por 20 cm de altura. En 1967, cuando se amplificó 6 veces para servir de mural en una oficina de correos (fig. 123), Escher le añadió tres metros más. Llama la atención no tanto la transformación del panal en unas abejas – se trata de una asociación de ideas – , cuanto el hecho de que de los cuadrados salgan lagartijas que luego se tranforman en hexágonos (fig. 70). Escher alcanzó un gran virtuosismo en el manejo del material.

Verbum, de 1942, pertenece al grupo de grabados en que Escher lleva al extremo el juego de la metamorfosis. En sus trabajos posteriores veremos cómo el afán de jugar por el mero placer de jugar pasa a un segundo plano; las metamorfosis son puestas al servicio de la idea que se pretende comunicar, como p.ej. en *El espejo mágico*.

El dibujo más admirado

La fig. 71 muestra una de las posibilidades más simples de partición periódica de la superficie. El dibujo de las aves negras y blancas puede hacerse coincidir consigo mismo mediante una mera traslación. Si corriésemos un pájaro blanco hacia la derecha o hacia arriba, volvería a producirse otra vez el mismo modelo. Habría más alterna-

tivas si las aves de uno y otro color coincidiesen en todos los detalles. Esta partición fue empleada por Escher en su grabado *Día y noche* de 1938 (fig. 72), que sigue siendo hasta la fecha la estampa más popular del artista. Este trabajo inaugura un nuevo período, como constataron incluso los críticos de entonces. De 1938 a 1946, sólo consiguió vender Escher 58 copias, hacia 1960 había vendido en total 262 copias, y sólo en 1961 vendió 99 copias.

La popularidad de *Día y noche* supera en tal forma la de sus otros trabajos más populares – *Charco, Aire y agua, Ondulaciones en el agua, Otro mundo, Cóncavo y convexo, Belvedere* – , que es plausible suponer que en él Escher logró comunicarle al espectador toda su capacidad de asombro.

Arriba, en el centro, vemos la misma partición que en la fig. 71, pero ella no es aquí el punto de partida; éste lo encontramos abajo en la mitad del dibujo. Allí, vemos un campo blanco de forma romboidal; desde él, nuestra vista se eleva automáticamente. El campo cambia rápidamente de forma, y sólo después de dos mutaciones lo vemos ya transformado en un pájaro. El pesado trozo de tierra se ha elevado hacia lo alto y puede volar por sí mismo hacia la derecha sobre un pequeño pueblo a orillas del río en la oscuridad de la noche. Podríamos haber elegido también un campo negro; cuánto más se eleva, más claro se ve cómo se transforma en un pájaro negro que vuela hacia la izquierda sobre un soleado paisaje holandés que, curiosamente, no es sino el reflejo del paisaje nocturno de la derecha. De derecha a izquierda una lenta transición entre el día y la noche, y de la tierra al cielo un lento, aunque seguro, ascenso... todo esto ocurre por obra y gracia de la visión del artista. En mi opinión, ésta es la razón por la cual el grabado ha gustado a tantas personas.

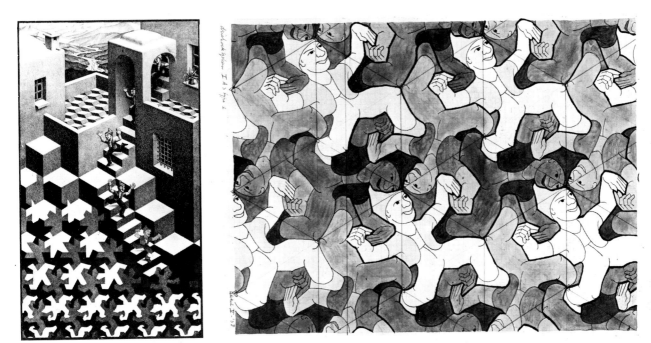

73. *Ciclo, litografía, 1938*

74. *Partición regular de la superficie con figuras humanas para Ciclo, lápiz y acuarela, 1938*

Ciclo

En *Ciclo* de 1938 (fig. 73), un curioso mozuelo sale con aire alegre y despreocupado por una puerta. Baja corriendo las escaleras sin sospechar que al final se convertirá en una figura geométrica un tanto extravagante.

En la parte inferior del dibujo, vemos el mismo patrón que en la fig. 74. Sobre esto volveremos en seguida. Según veremos, se trata nada menos que del lugar de nacimiento de nuestro mozuelo.

Con la metamorfosis de la figura humana en una geométrica, no se acaba la historia: la figura comienza a ascender por la izquierda adoptando formas cada vez más simples hasta transformarse en un rombo. Luego, tres rombos se petrifican en un cubo, en un edificio o bien en el motivo de las baldosas del pequeño patio.

En la parte de atrás, en alguna cámara misteriosa del edificio, parece que las formas abstractas se transforman en las formas vivientes del mozuelo, puesto que nuevamente lo vemos salir por la puerta rebosante de alegría.

La partición de la superficie empleada aquí consta de tres ejes simétricos distintos: en el primero, confluyen las tres cabezas, en el segundo, se juntan los tres pies, y el tercero, actúa como punto de contacto entre las tres rodillas.

Usando como eje un punto cualquiera, puede hacerse que el modelo coincida consigo mismo haciéndolo dar un giro de 120 grados. Este mismo tipo de partición se emplea también en las estampas *Reptiles* (fig. 44) y *Angeles y diablos*.

Angeles y diablos

La fig. 75 nos muestra una partición periódica con simetría cuádruple. En todos aquellos puntos en que se tocan las puntas de las alas, podemos dar un giro de 90 grados al dibujo hasta hacer que coincida consigo mismo. Sin embargo, estos puntos no son idénticos (fig. 76).

El punto *A* en que se unen las alas en el centro del dibujo, no es el mismo que los puntos *B, C, D,* y *E*. Por su parte, los puntos *P, Q, R* y *S* tienen el mismo «contexto» que el punto *A*.

Asimismo, por los ejes de todos los ángeles y de todos los diablos podemos trazar líneas horizontales y verticales, tal como se muestra en la fig. 76 (las líneas están marcadas con *m*). Usando una cualquiera como eje, es posible hacer que la estructura coincida con ella misma (reflejo). Finalmente, hay otros ejes que forman un ángulo de 45 grados con los antedichos. Se trata de las líneas que podemos trazar por las cabezas de los ángeles. En la fig. 76 están marcados con la letra *g*.

Para advertir la presencia de los ejes que acabamos de mencionar, es preciso ejecutar la reflexión que les es peculiar. A este fin, dibujaremos los contornos de los ángeles sobre papel cebolla, así como uno de los ejes señalados con la letra *g*. Gírese ahora el papel cebolla hasta que coincidan de nuevo el eje *g* trazado sobre él con el del original. Si se logra que la cabeza del ángel situado en el extremo izquierdo coincida con la del original, podemos decir que hemos ejecutado una reflexión. Sin embargo, advertiremos que la imagen calcada no coincide del todo con el original. Ahora bien, si se desplaza diagonalmente el dibujo a lo largo del eje, observaremos

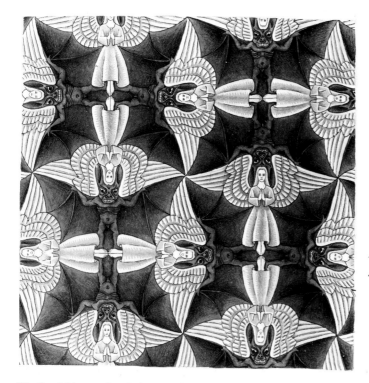

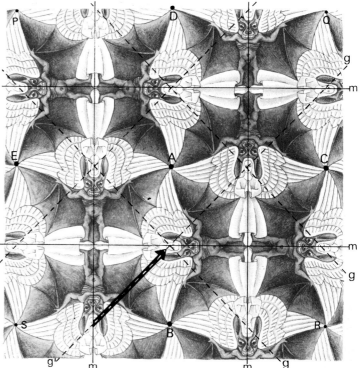

75. *Partición regular de la superficie para Angeles y diablos, lápiz, tinta china, tiza y temple, 1941*

76. *Ejes de rotación, de reflexión y de traslacción*

que los patrones coinciden tan pronto como la cabeza de ángel calcado coincide con la cabeza del primer ángel en el dibujo original; y con esto no habíamos contado.

He elegido la fig. 75 entre muchas otras porque me parece bella: los ángeles podrían haber sido sacados de un devocionario de los años treinta. Sin embargo, sorprende que figuras dibujadas de un modo tan detallado puedan llenar la superficie sin dejar huecos libres; y no menos sorprendente resulta el hecho de que la estructura logre coincidir consigo misma de un modo tan variado.

Esta versión de sus ángeles y diablos no fue empleada por Escher hasta 1960, cuando hizo con ella un dibujo de límite circular (fig. 77). En este dibujo confluyen no sólo cuatro, sino también tres ejes en un punto, como p. ej. allí donde se encuentran los pies de los tres ángeles.

Más tarde, este mismo motivo se empleó nuevamente para configurar la superficie de una esfera. Por encargo de un amigo norteamericano de Escher, Cornelius Van S. Roosevelt, quien posee una de las mayores colecciones de obras del artista, y siguiendo instrucciones y bocetos del propio Escher, fueron confeccionadas en el Japón por un viejo tallador *netsuké* dos esferas de marfil. La superficie de estas pequeñas esferas está completamente cubierta por doce ángeles y doce diablos. Es interesante ver cómo las facciones de los ángeles y los diablos adquirieron un aire oriental bajo las manos del viejo japonés. Puede, pues, decirse que Escher varió tres veces el motivo de los ángeles y los diablos:

(1) Sobre la superficie ilimitada alternan ejes en que coinciden dos y cuatro puntos (fig. 75).

(2) Sobre la superficie limitada circularmente encontramos ejes donde coinciden tres y cuatro puntos (fig. 77).

(3) Sobre la superficie de la esfera se forman ejes donde confluyen dos y tres puntos (fig. 78).

Un juego

Al tratar el tema de la partición regular de la superficie, no puedo evitar describir un juego con el que el propio Escher se ocupó en 1942, pero al que no concedió más importancia que la de un pasatiempo. Nunca lo comentó y tampoco lo empleó en ninguna de sus obras más importantes.

Escher grabó un pequeño sello en la forma que se muestra en la fig. 79a. En cada lado del cuadrado vemos tres empalmes posibles. Si se estampa el sello un par de veces sobre una línea horizontal, veremos cómo las tiras forman líneas continuas a través de todo el dibujo. Dado que el sello puede imprimirse en cuatro posiciones distintas, y dado que Escher grabó también la imagen invertida del sello, que puede, a su vez, imprimirse en cuatro formas distintas, es posible crear toda una serie de interesantes dibujos. En las figs. 80 y 81 vemos dos de los muchos diseños coloreados de Escher.

Una confesión

Es difícil sobreestimar el significado que tuvo para Escher la partición periódica de la superficie. En el presente capítulo, hemos podido ilustrar esto con unos cuantos ejemplos. Sin embargo, esta delimitación del tema no coincide con la idea que Escher tenía de su propia obra. Por eso vamos a concluir el capítulo con unas palabras suyas:

«Deambulo en completa soledad por el jardín de la partición periódica de la superficie. Por más satisfactorio que sea poseer un dominio propio, la soledad no es precisamente reconfortante. Sin embargo, en este caso resulta imposible estar solo. Todos los artistas – o mejor dicho: todos los hombres, para evitar aquí en lo posible la palabra arte – poseen características buenas y malas que les son estrictamente peculiares. La partición periódica de la superficie no es, sin embargo, un tic, un vicio o un pasatiempo. No es algo subjetivo, sino objetivo. En vano, me esfuerzo por creer que algo tan obvio como dibujar figuras que se complementan mutuamente – investigando su significado, su función e intención – no se le hubiera ocurrido antes a nadie. Una vez atravesado el umbral, el juego de la partición cobra más valor que el de un mero arte decorativo.

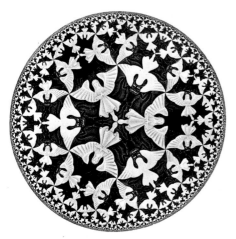

77. Límite circular IV, grabado en madera, 1960

78. Esfera con Angeles y diablos, madera de arce
(diámetro 23,5 cm), 1942

79. a. Sello para los ornamentos de las figs. 80 y 81

79. b. Distintos estampados con sus correspondientes imágenes
inversas

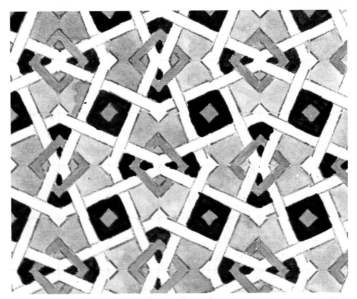

80. Ornamento I, estampado y coloreado

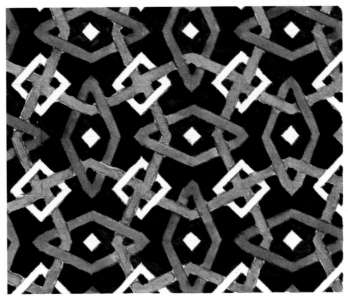

81. Ornamento II, estampado y coloreado

Mucho antes de que, a raíz de visitar la Alhambra, descubriera cuán
afín me es el problema de la partición de la superficie, yo había
descubierto ya por mí mismo mi interés por él. Al principio, no tenía
la menor idea de cómo iba yo a construir sistemáticamente mis
figuras. No conocía una sola regla de este juego, e intenté ensamblar
– sin saber bien lo que hacía – superficies congruentes a las que había
dado forma de animales. Más tarde pude diseñar nuevos motivos con
menos trabajo que al principio, y, sin embargo, ello fue siempre una
actividad interesante, una verdadera manía que me tuvo obsesiona-
do y de la que me pude librar sólo con grandes esfuerzos.» (M.C.
Escher, *Regelmatige vlakverdeling*, Utrecht, 1958)

8 Explorando el campo de la perspectiva

La doctrina tradicional de la perspectiva

Desde que pinta o dibuja, el hombre no ha hecho otra cosa que representar objetos de tres dimensiones sobre una superficie plana. Los bisontes, caballos y venados que pintó el hombre de las cavernas, eran todos objetos de tres dimensiones, que fueron representados sobre la superficie de una roca.

Sólo desde la primera mitad del siglo XV, existe lo que hoy llamamos perspectiva. Los pintores italianos y franceses intentaron pintar cuadros que fuesen una copia fiel de la realidad. Cuando contemplamos una copia, estamos viendo lo mismo que si contemplásemos directamente la realidad representada por ella.

En un principio, todo esto ocurrió de un modo intuitivo, cometiéndose errores diversos (figs. 83 y 86). Pero tan pronto como se logró expresar en una fórmula matemática los problemas que conlleva este tipo de representación, salió a relucir el hecho de que todos los arquitectos y demás artistas contemplaban el espacio de la misma manera.

El modelo matemático lo podemos explicar con ayuda de la fig. 84. El punto O designa el ojo del espectador; vamos a imaginarnos enfrente de él una superficie en posición perpendicular – o sea, el cuadro. El espacio detrás del cuadro se copia punto por punto sobre la superficie de éste; del punto P se traza una línea hasta el ojo del espectador, originándose el punto de intersección P' en la superficie del cuadro.

Este principio lo ilustró muy bien Alberto Durero (1471-1528), cuyo interés por las facetas matemáticas de su arte era muy grande (fig. 82).

El pintor tiene delante de sí una pantalla transparente – el cuadro –, y en ella dibuja punto por punto al hombre sentado detrás de la pantalla. El extremo superior de la vara vertical está provista de una mirilla por donde el artista ve.

Está claro que el artista no trabajará siempre asistido por el aparato de Durero. Este se usaba sólo para resolver problemas particularmente difíciles.

El pintor se atiene las más veces a ciertas reglas que pueden ser derivadas de ciertas fórmulas matemáticas. He aquí dos reglas importantes:

1. Todas las líneas verticales u horizontales paralelas a la superficie que se pinta deberán ser representadas como tales líneas horizontales y verticales. Las distancias que separan a estas líneas se reproducirán inalteradas en el cuadro.

2. Las líneas paralelas que se alejan del espectador, deberán representarse como líneas que corren hacia un mismo punto, el llamado punto de fuga. Las distancias que separan a estas líneas no se reproducirán inalteradas en el cuadro.

Estas reglas de la perspectiva clásica fueron respetadas meticulosament por Escher; de ahí la gran fuerza sugestiva de sus composiciones.

En 1952, apareció la litografía *Partición cúbica del espacio* (fig. 85), cuyo exclusivo fin era representar con los medios de la perspectiva clásica una extensión espacial infinita. A pesar de ver esta extensión infinita como por una ventana cuadrada, el espectador tiene la sensación de ver todo el espacio, ya que éste está dividido en cubos

exactamente iguales mediante unos travesaños que se prolongan en tres direcciones. Si continuamos los travesaños verticales, tenemos la impresión de que coincidirán todos en un mismo punto, o sea, en el punto llamado nadir. Hay además otros dos puntos de fuga, que identificaremos fácilmente si prolongamos los travesaños horizontales a la derecha o a la izquierda. Estos tres puntos de fuga están

82. Demostración del principio de la perspectiva por Durero

situados bastante lejos de la sección que vemos dibujada; Escher no tuvo más remedio que emplear grandes pliegos de papel para construir con toda precisión su dibujo.

La finalidad que tenía el grabado *Profundidad*, de 1955, era casi la misma, pero aquí se han sustituido los pequeños cubos que marcaban las esquinas por unos peces voladores; travesaños no hay. Desde el punto de vista técnico, el problema era mucho más difícil, pues los peces tenían que ser pintados con toda precisión a pesar de ir disminuyendo de tamaño. Para acentuar la sugestión de profundidad, los peces del fondo tuvieron que ser simplificados un poco. En el caso de la litografía, esto no presenta mayor problema, pero en un grabado en madera las dificultades son considerables, ya que cada uno de los trazos que componen el dibujo es o blanco o negro, de suerte que los contrastes sólo pueden ser mitigados usando el color gris.

Mediante el uso de otros dos colores adicionales, Escher consiguió dar a su dibujo una perspectiva aérea que intensifica la ilusión de profundidad, bien que ésta se deba en primer lugar a la estructura geométrica que subyace al dibujo. La fig. 87 da testimonio de la exactitud con que Escher elaboró la perspectiva en torno a los puntos nodales de este armazón.

El descubrimiento del cenit y del nadir

La perspectiva clásica prescribe reproducir «los haces de paralelas que corren paralelas al cuadro como paralelas». Estos haces de líneas

83. *Perspectiva intuitiva (ver fig. 86)*

85. *Partición cúbica del espacio, litografía, 1952*

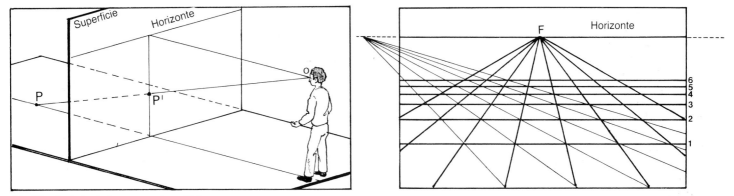

84. *El principio de la perspectiva clásica*

carecen, por tanto, de punto de fuga, o como suele decirse en la jerga de la geometría proyectiva: su punto de intersección se encuentra en el infinito. Ahora bien, esto contradice nuestra experiencia: si nos colocamos al pie de una torre, veremos cómo las líneas verticales ascendentes confluyen en un punto determinado. Si tomamos una fotografía desde este lugar, ello nos será más claro todavía.

Pero se puede dar de esto una explicación en términos de la doctrina clásica de la perpectiva, ya que la imagen que vemos no guarda una posición perpendicular con respecto al suelo. Si ponemos la imagen en el piso, veremos que todas las líneas verticales coinciden en un punto, el llamado *nadir*. Desde este punto de vista tan poco usual, dibujó Escher uno de sus primeros grabados en madera, *La Torre de Babel*, de 1928 (fig. 90). En cada una de las terrazas de la torre, dibujó Escher la tragedia de la confusión de lenguas que describe la Biblia. En el grabado *San Pedro, Roma*, de 1935 (fig. 89), Escher experimentó el nadir; como si dijéramos, en carne propia. No se trata de una construcción, sino de una realidad percibida con los propios ojos. Durante horas, Escher estuvo sentado en la galería más alta de la cúpula dibujando la vista que se le ofrecía desde allí. Un turista le llegó a preguntar si no sentía mareos. A lo que Escher respondió: «Esa es justamente mi intención.»

En 1946, al confeccionar un pequeño grabado para un club de lectores holandés, Escher usó por primera vez, de forma consciente, el *cenit* como punto de fuga (fig. 94). El grabado muestra las manos de una persona en el momento de salir de la profundidad a la luz. La leyenda reza: *«Por ahí saldremos»*, y alude a las calamidades de la Segunda Guerra Mundial.

En la fig. 91, vemos cómo el cenit se convierte en el punto de intersección de las lineas verticales. El fotógrafo o pintor está echado en el suelo y mira hacia arriba. Las líneas paralelas *l* y *m* aparecen en la lámina como *l'* y *m'*, y se intersecan en el punto *Z*, que corresponde al cenit.

La relatividad de los puntos de fuga

Si dibujamos algunas líneas que convergen en un punto determinado, éste puede ser una serie de cosas muy diferentes, como p. ej. cenit, nadir, o bien el punto más lejano, etc. Todo dependerá de su relación con el todo. Escher intentó demostrar este aserto en los dibujos *Otro mundo I* y *Otro mundo II*, de 1946 y 1947, respectivamente. En la estampa de 1946 (fig. 92), vemos un largo túnel con ventanas en forma de arcos. El túnel atraviesa un lugar obscuro y

86. Jean Fouquet, *El banquete real (Bibliothèque Nationale, París).*
 A pesar de la perspectiva incorrecta se logra una impresión natural

difícil de identificar, y desemboca en un punto que puede ser el *cenit*, el *nadir*, o bien el *punto de máxima lejanía*. Si miramos por las ventanas del túnel a la derecha y a la izquierda, veremos un paisaje lunar. Las ventanas, en forma de arco, están dibujadas de tal manera que cuadran muy bien con la posición horizonzal del paisaje. En este caso, el punto de fuga será el punto de máxima lejanía. Si consideramos ahora la parte superior del dibujo, nos encontraremos con que estamos viendo un paisaje lunar desde lo alto. Percibiremos además a un hombre-pájaro persa y una lámpara, naturalmente también desde arriba. El hombre-pájaro tiene por nombre Simurgh, y fue un regalo del suegro de Escher, quien lo había comprado en Baku

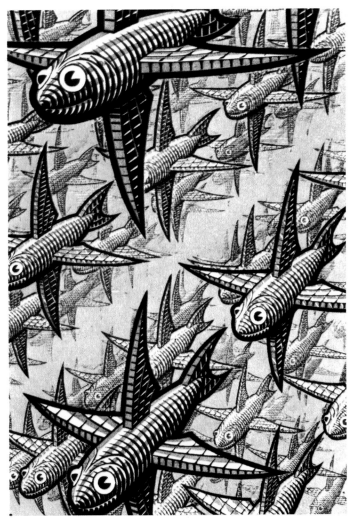

87. Estudio preliminar para Profundidad, lápiz, 1955

88. Profundidad, grabado en madera, 1955

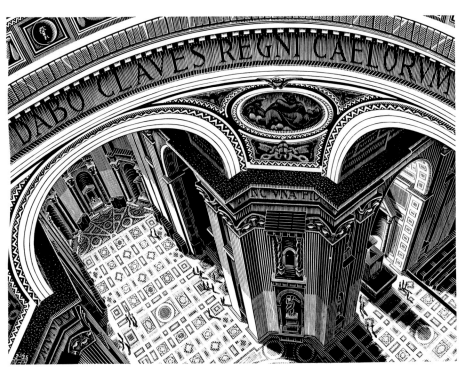

89. San Pedro, Roma, grabado en madera, 1935

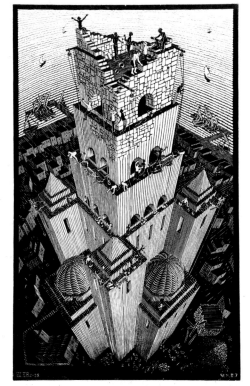

90. La torre de Babel, grabado, 1928

91. El cenit como punto de fuga

durante un viaje por la Unión Soviética. Así, pues, el mismo punto de fuga es ahora el nadir. Pero el punto de fuga puede convertirse también en el cenit, si miramos la parte inferior del grabado. Desde aquí miramos el cielo, así como la parte inferior del hombre-pájaro y de la lámpara.

Escher no estaba en manera alguna satisfecho con este grabado. El túnel no estaba cerrado, el punto de fuga estaba envuelto en la oscuridad, y se necesitaban *cuatro* secciones para representar tres planos. Un año después, hizo Escher una nueva versión en la que eliminó del dibujo estos defectos. La composición de este grabado en cuatro colores (fig. 93) es particularmente notable. El túnel ha desaparecido. Nos encontramos en un extraño recinto en el que pueden intercambiarse a discreción arriba, abajo, derecha, izquierda, delante y atrás, según queramos asomarnos por una u otra ventana. Escher encontró una muy hábil solución al problema de sugerir la *triple* función de un mismo punto de fuga, dotando a su construcción de tres pares de ventanas casi iguales entre sí. En cada uno de estos grabados, existe sólo un punto de fuga. En la litografía *Relatividad* de 1953 (fig. 95), hay tres punto de fuga, los cuales se encuentran fuera del cuadro formando un triángulo equilátero de

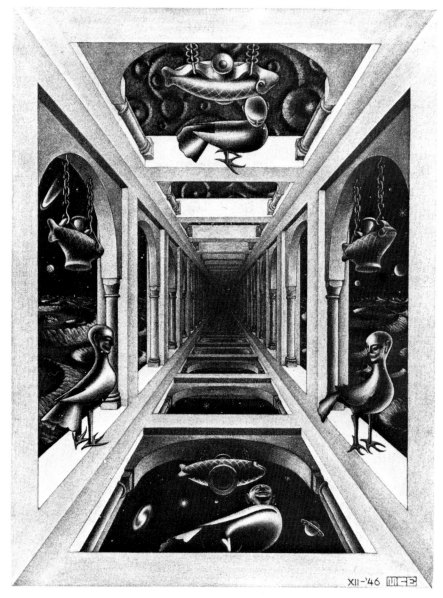

92. Otro mundo I, mediatinta, 1946

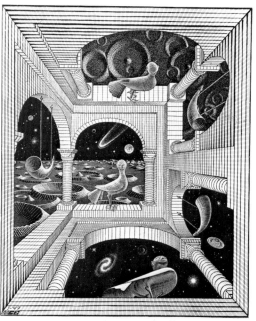

93. Otro Mundo II, xilografía, 1947

94. Ex libris con el cenit como punto de fuga (Saldremos) grabado en madera, 1947

dos metros. Cada uno de estos tres puntos puede ser interpretado de tres maneras distintas.

Relatividad

Aquí se han fundido tres mundos completamente distintos en una unidad compacta. Parece extraño, y, sin embargo, convence. Quien sea aficionado a los modelos para armar, podría construir un modelo tridimensional del dibujo.

Las dieciséis figurillas que aparecen en él pueden clasificarse en tres grupos. Cada uno de estos grupos habita un mundo propio. Todo lo que acontece en el grabado es para los tres grupos el mundo, bien que cada uno de ellos vea las cosas de un modo distinto y las nombre también de modo distinto. Lo que para un grupo es un techo, es para el otro una pared; lo que para el uno es una puerta, es para el otro un agujero en el suelo.

A fin de distinguir los grupos, vamos a darles un nombre a cada uno. Tenemos, por una parte, a los erguidos; un ejemplo es la figura que vemos subir una escalera en la parte inferior del dibujo. Sus cabezas miran hacia adelante. Luego tenemos las figuras que miran hacia la izquierda y las figuras que miran hacia la derecha. Nos resulta imposible adoptar un punto de vista neutral – está bien claro que nos contamos entre los erguidos.

En el dibujo hay tres jardincillos. El erguido número 1 de la parte inferior llegará a su jardín – del que sólo podemos ver dos árboles – volviéndose hacia la izquierda y subiendo las escaleras. Cuando esté frente al arco que conduce al jardín, podrá elegir entre dos escaleras; si toma la que está a la izquierda, se encontrará con dos congéneres. Si sube por la que está a la derecha, se encontrará con el resto de los erguidos. El piso sobre el cual andan los erguidos no puede verse en ninguna parte del dibujo. Por el contrario, gran parte de lo que es para ellos el techo, puede verse en la parte superior.

En el centro del dibujo, sobre una de las paredes del mundo de los erguidos, vemos sentado a uno de los que miran hacia la derecha; está leyendo. Si alzase la vista de su libro, vería no lejos de sí a uno de los erguidos en una posición que le deberá parecer extraña, ya que da la impresión de estar flotando en posición supina sobre el suelo.

Si se levantase y subiese la escalera que tiene a su izquierda, descubriría a otra curiosa figura que se desliza por el piso: se trata de uno de los que miran hacia la izquierda. Esta figura, por su parte, está

95. *Relatividad, litografía, 1953*

convencida de estar saliendo del sótano con un saco a las espaldas. Uno de los que miran hacia la derecha, sube los escalones, da vuelta hacia la derecha y sube de nuevo otra escalera en la que se encuentra con uno de sus congéneres. Pero en la escalera, vemos también a una figura que mira hacia la izquierda, la cual a pesar de ir en la misma dirección, camina escaleras abajo, y no escaleras arriba. La figura que mira hacia la derecha y la que mira hacia la izquierda forman un ángulo recto.

No es difícil reconocer la manera como llega a su jardín la figura que mira hacia la derecha. Pero trate el espectador de indicarle el camino que conduce a su jardín a la figura que lleva el saco a cuestas o a la figura con la cesta que aparece en el ángulo inferior izquierdo (se trata en ambos casos de figuras que miran hacia la izquierda).

Dos de las tres grandes escaleras en el centro del grabado pueden subirse por ambos lados. Hemos visto que los erguidos pueden muy bien usar dos de estas escaleras. ¿Pueden hacerlo también las otras figuras? En la escalera que vemos al través del plano superior, tiene lugar una escena poco común. ¿Podría tener lugar en las otras dos escaleras? Es evidente que en el dibujo se influeyen mutuamente tres campos gravitacionales. Ello tiene como consecuencia que para cada uno de los tres grupos, sometidos como están a sendos campos gravitacionales, se convierta una de las tres superficies disponibles en suelo. El estudio de este dibujo podría ser de utilidad a los astronautas; ellos tienen que acostumbrarse a que cualquier superficie haga las veces de suelo y a que un colega les salga al encuentro en cualquier posición.

Entre las obras de Escher que no fueron impresas, se encuentran otras dos versiones de *Relatividad*. En lugar de una litografía, Escher realizó un grabado en madera de una de estas versiones. Además de

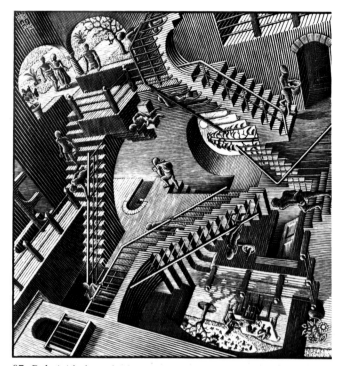

97. *Relatividad, grabado (prueba de autor nunca impresa)*

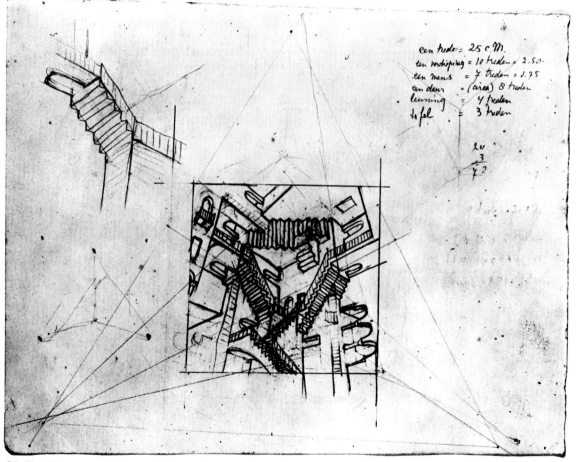

96. *Estudio para Relatividad con los tres puntos de fuga, lápiz, 1953*

la prueba de autor reproducida en la fig. 97 la plancha nunca se imprimió.

Leyes nuevas

Si miramos la fig. 98, veremos que todas las verticales convergen en el nadir situado en el centro de la parte inferior del grabado. No nos extraña nada que estas líneas verticales estén arqueadas y no rectas, como lo exige la doctrina tradicional.

Se trata de una de las inovaciones más importantes de Escher en el campo de la perspectiva: las líneas arqueadas están más en conformidad con nuestra percepción del espacio que las líneas rectas. Escher jamás utilizó este nuevo principio en la composición de un dibujo normal, aunque enseguida comenzó a jugar con él. Para dar una idea del efecto que tendría en un dibujo normal, hemos reproducido tan sólo la mitad de la litografía *Arriba y abajo*.

¿Cómo se le ocurrió a Escher cambiar las líneas rectas por las arqueadas? Para responder a esta pregunta, consideremos un momento la fig. 100. Un hombre acostado entre dos postes de telégrafo está contemplando las paralelas que forman los alambres. Los puntos más cercanos a él son P y Q. Si mira hacia adelante, verá que los alambres convergen en V_1, si mira hacia atrás en V_2.

Por consiguiente, si los alambres se prolongan hasta el infinito, la forma resultante sería el rombo V_1QV_2P reproducido en la fig. 100b. Esto, sin embargo, no nos convence.

Nadie ha visto que la paralelas se quiebren en P y Q; la continuidad de las líneas tiene que ser preservada, y así venimos a dibujar las líneas arqueadas de la fig. 100c.

En qué medida este último dibujo concuerda con el modo como

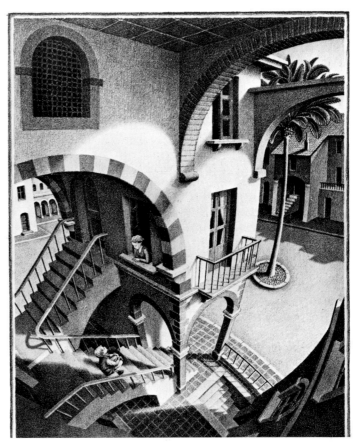

99. Miniatura de Jean Fouquet, 1480

98. Parte superior de Arriba y abajo

percibimos los objetos, lo advertimos cuando tratamos de hacer una foto panorámica de un río. Situados en una de sus orillas, fueron tomadas 12 fotos, haciendo girar la cámara 18 grados después de cada exposición. Las fotos se pegaron después, y la imagen resultante se parecía mucho a la que nos muestra la fig. 100b.

Tanto pintores como dibujantes han dado en emplear esta perspectiva con líneas curvas. En una serie de trabajos, el miniaturista Jean Fouquet (siglo XV) dibujó curvas en vez de rectas (fig. 99), y Escher me contó que, al dibujar una vez un pequeño monasterio de un pueblo italiano, dibujó curvas tanto las líneas horizontales del muro como las verticales de la torre situada en medio, por la sencilla razón, de que así veía el edificio. Como quedó demostrado más arriba, si se quiere preservar la continuidad tendrá que hacerse uso de líneas curvas. Pero, ¿a qué leyes geométricas obedecen estas líneas? ¿puede explicarse el hecho de que se tenga que dibujar líneas curvas en vez de rectas? ¿y qué especie de curvas son éstas? ¿segmentos de un círculo, de una hipérbole o bien de una elipse?

Consideremos la fig. 101a. El punto O es el ojo del hombre que contempla tumbado los alambres. Si mira hacia adelante, verá éstos como si estuviesen pintados sobre una superficie (T_1). Si vuelve su mirada hacia arriba, la imagen se moverá también en esa dirección (T_2). La imagen formará siempre un ángulo recto con respecto al espectador.

Los segmentos que componen la línea T_1–T_6 corresponden a las seis fotos que se tomaron del río. Suponer que se trata de seis segmentos es, desde luego, arbitrario; en realidad su número es infinito. Ello quiere decir que la imagen completa tiene forma cilíndrica, y así vemos en la fig. 101b el corte transversal de un cilindro. En la fig. 102 lo reproducimos entero; a es una recta que corta el eje del cilindro formando un ángulo recto, tal como lo hacen los alambres del telégrafo. ¿Cómo aparecerá a en el cilindro? Para responder la pregunta, debemos unir O con cada punto de a; los puntos de a se hallarán justo donde estos lazos de unión cortan la pared del cilindro. Naturalmente, podríamos también construir una superficie que toque tanto la línea a como el punto O. Esta superficie atraviesa el cilindro formando una elipse; a está ahora configurada por los puntos ABC. En la fig. 103a, a y b son los alambres del telégrafo, y tanto el cilindro como el ojo del espectador O están dibujados en él.

Las imágenes de a y b son las semielipses a' y b'. Vemos, además, que se intersecan en los puntos de fuga V_1 y V_2.

Finalmente, constatamos que nuetra imagen se aplana por la razón de que se proyecta sobre una superficie de dos dimensiones. Ello no ofrece aquí ninguna dificultad. Cortamos el cilindro a lo largo de las líneas PQ y RS, aplanando la parte superior del mismo (fig. 103b); a' y b' dejan de ser semielipses para volverse sinusoides (para demos-

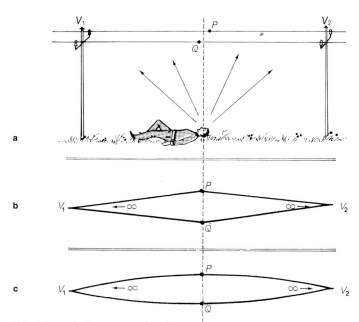

100. Efecto de los postes telegráficos

101.a

101.b

102.

103.a

103.b

50

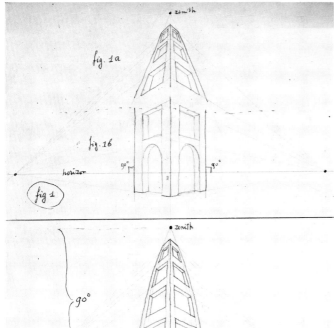

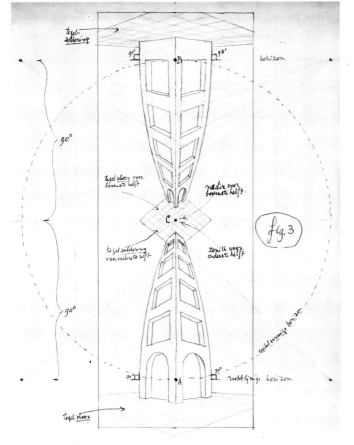

104-106. Explicación de Escher a la construcción de Arriba y abajo

trar esto se necesitaria más espacio del que disponemos).

Escher llegó al mismo resultado guiado por la sola intuición. Por ejemplo, le era desconocido el hecho de que las líneas arqueadas eran sinusoides; esto quedó bien claro al medir sus propias construcciones, que se revelaron como ejemplos de sinusoides. Escher empleó en una carta los dibujos reproducidos en las figs. 104-106 para explicarme la manera como llegó a sus líneas curvas.

Arriba y abajo

Como advertimos más arriba, Escher no utilizó en ningún dibujo haces de líneas curvas con otro fin que demostrar la relatividad de los puntos de fuga, lo cual hizo ya en la litografía *Arriba y abajo* de 1947. En los bocetos que me envió para explicarme la elaboración de *Arriba y abajo*, vemos además de las curvas que el centro del dibujo tiene una doble función: como cenit de la torre inferior, y como nadir de la torre superior.

Observemos primero detenidamente la litografía terminada (fig. 107). Tal vez se trate, junto con *Galería de grabados*, del trabajo mejor logrado de Escher. No sólo supo plasmar su idea con gran destreza, el dibujo es, en sí mismo, particularmente bello.

Quien salga del sótano por la escalera que se encuentra en el ángulo inferior derecho, desconoce todavía su punto de partida. Sin embargo, no tardará en darse cuenta de que es proyectado hacia arriba, a lo largo de las líneas curvas de las pilastras y del tronco de la palmera, contra las baldosas del suelo que vemos en el centro del dibujo. Pero su mirada no se detendrá mucho tiempo ahí; otra vez se verá proyectada a lo largo de las pilastras, pasando por el arco de piedras blancas y negras antes de topar con el techo.

El mismo salto se produce si tratamos de seguir el dibujo de arriba hacia abajo. Por lo pronto, no haremos otra cosa que saltar de arriba hacia abajo, y viceversa, en este extraño mundo en que las líneas que estructuran la composición parten del centro y vuelven a precipitarse en él – tal como las hojas de la palmera que aparece dos veces en el dibujo. Quien desee estudiarlo con toda calma, hará bien en cubrir la mitad superior con una hoja de papel. De este modo nos encontramos entre una torre (derecha) y una casa. La casa está unida con la torre por dos arcadas, y si conseguimos mirar hacia adelante nos encontraremos con una apacible y soleada plaza que podemos imaginar en cualquier parte del sur de Italia.

A la izquierda, vemos dos escaleras que conducen al primer piso; en una de sus ventanas vemos asomada a una chica que conversa con el joven sentado sobre los peldaños de la escalera. La casa parece estar en una esquina; también parece estar unida a otra casa que se halla situada fuera del cuadro.

En la parte superior de la mitad descubierta del dibujo vemos un techo con baldosas; su centro forma nuestro cenit: todas las líneas ascendentes convergen en este punto.

Corramos ahora la hoja cubriendo esta vez la mitad inferior del dibujo (fig. 98). Lo que veremos será exactamente lo mismo: la plaza, la palmera, la casa, el joven y la chica, las escaleras y la torre. Así como la primera vez nuestra mirada fue atraída hacia lo alto, así es ahora atraída hacia abajo. Es como si estuviésemos viendo la escena desde un montículo elevado. El piso embaldosado junto al borde inferior de la mitad descubierta es ahora justamente un *suelo* embaldosado. El centro del dibujo se encuentra enfrente de nosotros. Lo que era antes techo, es ahora suelo. El cenit se ha convertido en nadir.

Por fin nos damos cuenta de dónde habíamos partido al hacer nuestra entrada en el dibujo: de la puerta que conduce a la torre.

Retiremos ahora la hoja sobrepuesta y contemplemos el dibujo completo. El suelo embaldosado aparece tres veces: abajo como suelo, arriba como techo, y en el centro como suelo y como techo.

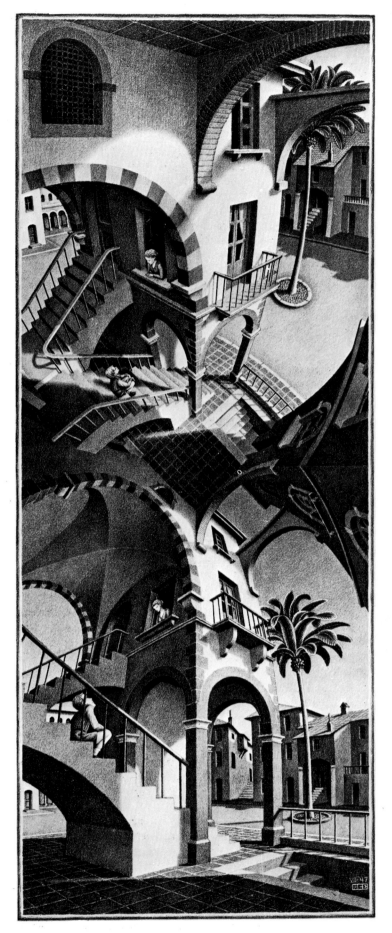

107. *Arriba y abajo, litografía, 1947*

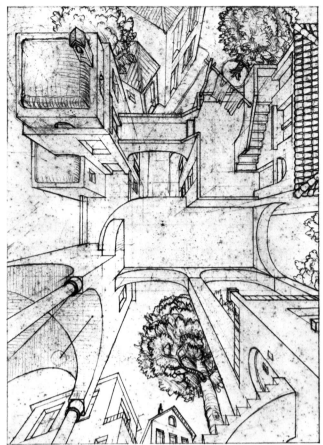

108. *Primera versión de Arriba y abajo, lápiz, 1947*

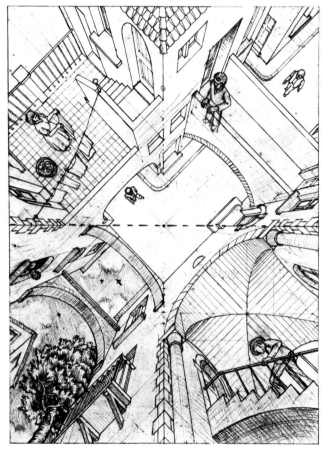

109. *Segunda versión de Arriba y abajo, lápiz, 1947*

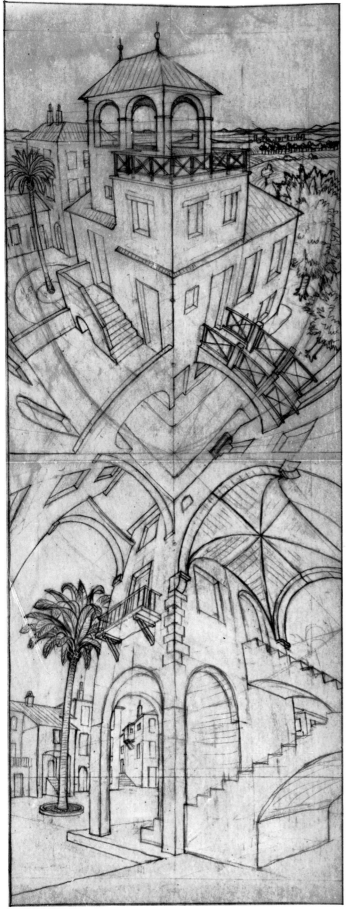

*110. Uno de los últimos estudios preliminares para Arriba y abajo,
con líneas curvas y un dibujo doble, lápiz, 1947*

Consideremos ahora la torre de la derecha. La tensión entre lo que está arriba y lo que está abajo se intensifica al máximo. Un poco más arriba de la línea que divide el dibujo por la mitad, advertimos una ventana en la torre, y muy cerca de ella, justo debajo de la línea antedicha, vemos que la misma ventana ha sufrido un giro de 180 grados. Debido a esto, el ángulo formado por la esquina muestra características muy especiales. Se trata de una diagonal que no puede traspasarse sin peligro, ya que forma el límite entre lo que está arriba y lo que está abajo, entre lo que es suelo y lo que es techo.

Quien crea guardar una posición perpendicular con respecto al suelo, sólo tiene que dar un paso más allá de la diagonal para convencerse de que está colgado del techo. Escher no hizo explícito este hecho, pero lo sugirió mediante las ventanas.

En el centro del dibujo, podemos hacer otros descubrimientos no menos interesantes. Inténtese bajar por la escalera hacia la puerta de la torre. Traspasado el umbral, se encontrará uno en la punta de la torre. Hecho este descubrimiento, uno sin duda daría, a toda prisa, media vuelta y regresaría por la escalera. Pero, ¿qué sucede si nos asomamos por la ventana más alta de la torre? ¿veríamos los techos de las casas situadas en la parte inferior del dibujo o más bien la plaza tal como la ve el joven sentado en esta misma parte del dibujo? ¿estamos arriba o estamos abajo?

Pero también a la izquierda, en la escalera donde está sentado el joven, se encuentra un punto desde el cual la contemplación de la escena nos causa horribles mareos. No sólo puede mirarse hacia el piso embaldosado que está en el centro del dibujo, sino también hacia el piso embaldosado del primer plano. ¿Está uno colgado del techo o parado sobre la escalera? ¿y qué sentira el joven que vemos en la mitad superior cuando, recargado sobre el pasamanos de la escalera, echa una mirada hacia la escalera y ve que su propia imagen lo está mirando? ¿puede ver la chica que se asoma por la ventana en la mitad superior del dibujo al joven de la mitad inferior?

Como se ve, se trata de un dibujo lleno de sorpresas. La mitad superior no es en manera alguna la imagen invertida de la mitad inferior.

Cada cosa permanece en su sitio. Arriba y abajo vemos exactamente lo mismo, sólo que desde dos puntos de vista distintos. En la mitad inferior, fijamos automáticamente nuestros ojos más o menos a la altura de los buzones de las casas (que Escher no dibujó). Pero nuestra mirada se ve irresistiblemente atraída hacia el centro del dibujo. En la mitad superior de éste, lo que primero vemos son las dos ventanas más altas, y, de allí, nuestra mirada se ve proyectada hacia el centro del dibujo. No es, pues, maravilla que nuestros ojos no encuentren descanso. No pueden decidirse entre dos puntos de vista equivalentes. Vacilan entre la mitad superior y la mitad inferior del dibujo, a pesar de que vemos el dibujo como algo unitario, algo que enigmáticamente une dos aspectos incompatibles de una misma escena. ¿Qué motivos tuvo Escher para dibujar esta litografía? ¿qué secreto se oculta detrás de esta fantástica construcción? Dos cosas saltan a la vista:

(1) Todas las líneas verticales son curvas. Si miramos atentamente el dibujo, descubriremos también que algunas líneas horizontales han sido dibujadas como curvas, p.ej. los canalones de la torre en el centro a la derecha.

(2) Todas estas »curvas verticales« parten aparentemente del centro del dibujo. Por lo que hace a las verticales de la mitad superior, funge este centro como nadir; sin embargo, este mismo punto es el cenit de las curvas de la mitad inferior.

Ambos elementos son mutuamente independientes. Dos estudios para *Arriba y abajo* están basados exclusivamente sobre el segundo elemento, esto es, sobre la doble función de un mismo punto de fuga en el dibujo. En la fig. 108, no se emplean líneas curvas. A Escher, no le pareció interesante y por eso dio a la construcción un giro de 45

grados (fig. 109). Estos dibujos pertenecen al mismo grupo que las demás láminas que tratan el tema de *Otro mundo*. Sólo en uno de los últimos bocetos, nos encontramos con curvas que remiten al espectador, de un modo todavía más perentorio, al punto en que coinciden cenit y nadir, logrando de esta manera – aunque esto suene inverosímil – una impresión realista todavía mayor. La parte inferior de la fig. 110 es ya bastante similar a la parte inferior de *Arriba y abajo*. Sin embargo, en ninguno de los bocetos reproducidos aquí se ha dado todavía con una solución satisfactoria respecto al espacio vacío en torno al punto que es a la vez nadir y cenit. Debería ser tanto un trozo de firmamento como un trozo de calle, es decir, algo imposible de representar.

En la versión final del dibujo, Escher consiguió darle a la composición una unidad notable repitiendo dos veces el mismo motivo. Así

resolvió el difícil problema de hacer coincidir el cenit y el nadir: en el centro del dibujo encontramos unas baldosas que pueden servir tanto para cubrir el suelo como para revestir el techo.

La nueva perspectiva requerida por la partición cúbica

El dibujo reproducido en la fig. 111 puede considerarse como un estudio preliminar de la litografía *Escaleras* de 1951. Sin embargo, diverge tanto de la versión final que vamos a tratarlo como un trabajo independiente, hecho sin tener en cuenta la posibilidad de reproducirlo. El tema es el mismo que el de *Partición cúbica del espacio*, tratado más arriba. Esta vez, Escher aplicó las leyes de la perspectiva que acababa de descubrir, de suerte que la relatividad de los puntos de fuga salta a la vista. ¿Es el punto de fuga del plano

111. Partición cúbica con líneas curvas (estudio para Cubo de escalera, tinta china y lápiz, 1951)

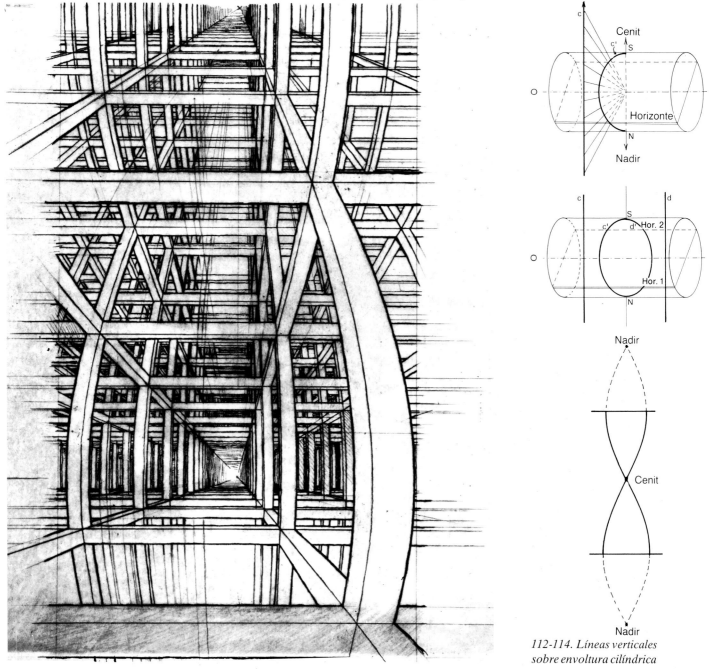

112-114. Líneas verticales sobre envoltura cilíndrica

superior el punto más lejano o bien el cenit? Vamos a reconstruir, paso a paso, el reticulado sobre el que está basado el dibujo.

En la fig. 112, *O* designa una vez más la posición del espectador; imaginemos ahora un cilindro. ¿Cómo se proyecta la línea *c* sobre el contorno del cilindro? Si construimos una superficie que pase por *c* y *O*, el contorno del cilindro formará la elipse *c'* (hemos dibujado solamente la parte anterior de la misma).

En la fig. 113, las paralelas *c* y *d* han sido dibujadas como las elipses *c'* y *d'*; el punto de intersección superior es el cenit, mientras que el nadir está formado por el punto de intersección inferior. Si se extiende la envoltura del cilindro, obtendremos la fig. 114; en ella, vemos cómo las sinusoides se intersecan en el cenit y en el nadir (en el cilindro coinciden el nadir superior y el inferior).

Plantéemonos ahora la siguiente pregunta: ¿Qué aparecerá en la envoltura del cilindro si proyectamos en él tanto las líneas horizontales como las verticales? En la fig. 116 vemos las horizontales *a* y *b* tratadas ya en la fig. 103a. Pues bien, van a convertirse en las líneas *a'* y *b'*, al paso que las líneas verticales c y d se convertirán en *c'* y *d'*. Se ha dibujado tan sólo la parte anterior de éstas para no complicar demasiado el diagrama. La fig. 117 muestra extendida la envoltura del cilindro. El área comprendida entre el horizonte 1 y el horizonte 2 coincide casi exactamente con el patrón utilizado por Escher para dibujar *Arriba y abajo*. Pero ahora necesitamos ejecutar un nuevo acto de abstracción: el origen del entramado es del todo indiferente. Podemos imaginarnos que nuestras sinusoides se prolongan indefinidamente hacia arriba y hacia abajo. Toda línea que atraviese uno de los puntos de intersección que corren verticalmente, representa un horizonte, y cada punto de intersección puede considerarse a discre-

115. Estructura para Cubo de escalera

118. Cubo de escalera, litografía, 1951

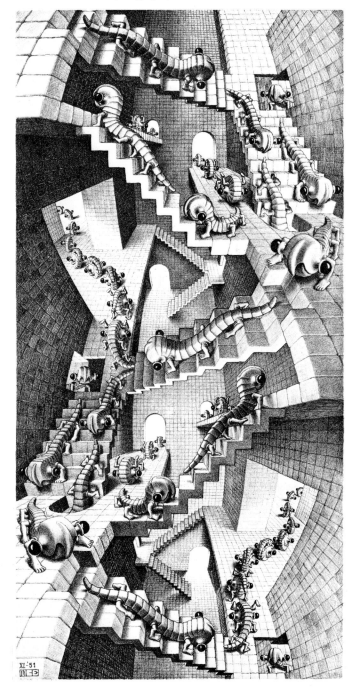

55

ción como cenit o como nadir o como punto más lejano. El entramado lo hemos insinuado tan sólo con unos cuantos trazos. Una versión más completa, hecha por el mismo Escher, y utilizada por él en el dibujo reproducido en la fig. 111, así como en la litografía *Cubo de escalera*, se halla reproducida en la fig. 115. En ella distinguimos tres puntos de fuga; por lo demás, está claro que el diagrama se puede prolongar indefinidamente hacia arriba o hacia abajo.

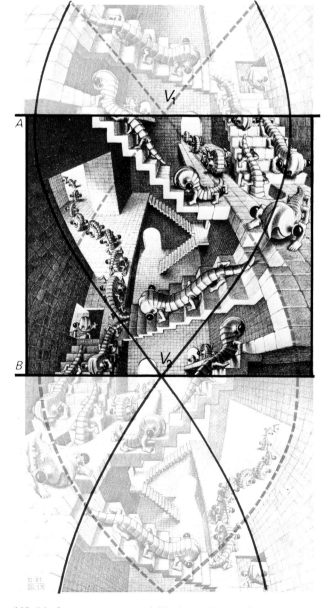

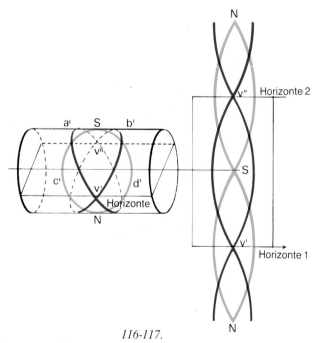

116-117.
Líneas verticales y horizontales sobre una envoltura cilíndrica

119. Modo como se genera el dibujo mediante reflexión

Cubo de escalera

La estructura que subyace a este ascéptico y confuso cubo de escalera – cuyos únicos usuarios son unos animalillos (Escher los llamaba »wentelteefjees«, palabra que significa algo así como «animalillos-cachivache») que, ora mediante tres pares de patas, ora deslizándose enrollados como una rueda, avanzan con torpes evoluciones – es el reticulado reproducido en la fig. 115.

En la fig. 119, algunas de las líneas que componen el reticulado han sido proyectadas sobre el dibujo. Ello pone de manifiesto dos puntos de fuga al través de los cuales han sido trazadas líneas horizontales. Con respecto a cada «animalillo-cachivache», puede determinarse con exactitud si el punto de fuga es el cenit, el nadir, o bien el punto más lejano. Así, para el animalillo grande del centro, V_1 constituye el punto de máxima lejanía, mientras que V_2 es el nadir. De esto, se sigue que las paredes del cubo tendrán para cada animalillo un significado distinto: serán o techo, o suelo, o pared.

Se trata de un dibujo infinitamente complejo, construido, no obstante, con un mínimo de material. El área entre A y B contiene por sí mismo todos los elementos esenciales. La parte superior del dibujo ha sido construida mediante reflexión del área señalada. Esto puede demostrarse dibujando los contornos del dibujo sobre papel cebolla. Dando una vuelta completa al mismo, y corriéndolo hacia arriba, veremos que coincide punto por punto con la parte superior del dibujo. Lo mismo vale para la parte inferior. Nótese que el dibujo podría prolongarse indefinidamente mediante el mismo procedimiento, alternando el dibujo original con su imagen invertida.

La fig. 121 muestra uno de los muchos estudios preliminares de la litografía.

Tal vez, ha llamado ya la atención del lector el hecho de que la perspectiva cilíndrica inventada por Escher, en la que se emplean líneas curvas en lugar de las rectas prescritas por la doctrina tradicional, es susceptible de un ulterior desarrollo. ¿Por qué no hacer un dibujo esférico en vez de cilíndrico? Escher pensó sin duda en esta posibilidad, pero nunca la realizó, por lo que no entraremos a discutirla.

120. Los «animalillos-cachivache»
 de Cubo de escalera

121. Estudio preliminar para Cubo de escalera

9 Sellos, decoraciones murales y billetes

En un principio, Escher aceptaba casi todos los encargos, pues consideraba que era su deber vivir en la medida de lo posible de su propio trabajo. En total, ilustró cuatro libros, el último de los cuales nunca llegó a publicarse (se trata de un libro sobre la ciudad de Delft, para el que confeccionó en 1939 algunos grabados en madera).

En 1956, Escher escribió el texto e hizo las ilustraciones para un libro de la sociedad bibliófila De Roos. El libro era un tratado sobre la partición regular de la superficie. El trabajo resultó un verdadero tormento para Escher. Tenía que formular pensamientos que le eran familiares, pero que prefería mil veces dibujar que escribir. No obstante, es de lamentar que el número de ejemplares del libro – ¡sólo 175! – fuese tan reducido; el texto escrito por Escher es excelente y puede muy bien servir de introducción a las obras en las que trata el problema de la partición regular de la superficie.

En 1932, Escher tomó parte en una expedición arqueológica en calidad de dibujante. Dirigía la expedición el profesor Rellini, y por el lado holandés participó el Dr. H. M. R. Leopold, co-director del Instituto Histórico Neerlandés de Roma. Quedáronse los dibujos de Escher en posesión de Leopold, y hasta la fecha nadie sabe dónde se encuentran. Otros pequeños encargos aceptados por Escher consistían en el diseño de ex-libris, papel de envolver, damasco y portadas de revistas – todos ejemplares únicos, con excepción del diseño de una galletera en forma de icosaedro, adornada con conchas y estrellas de mar, que en 1963 fue producida en serie por una compañía de hojalata para conmemorar su vigésimoquinto aniversario.

Así, pues, Escher realizaba un promedio de un encargo por año, aparte de las obras hechas por su propia cuenta. Ninguno de estos encargos condujo a la concepción de una nueva idea; más bien era al revés: la inspiración le venía a Escher de los trabajos hechos libremente. Para sus encargos, escogía temas y bocetos empleados ya en alguno de estos trabajos. Esto se entiende de suyo: las personas que le hacían encargos conocían la obra de Escher y deseaban ver plasmado algún motivo típico del artista en el trabajo pedido.

Entre los encargos más significativos, cabe destacar sus diseños de sellos postales. En 1935, diseñó un sello para el Fondo Nacional de la Aviación, en 1939, uno para el el gobierno de Venezuela, en 1948, otro para la Unión Postal Internacional, en 1952, uno más para las Naciones Unidas, y en 1956, diseñó un Sello de Europa. Más tiempo dedicó Escher a la elaboración de unos billetes para el Banco de Holanda. En julio de 1950, se le encargo presentar diseños para billetes de 10, 25 y 100 florines, y poco después le pidieron también el diseño de un billete de 50 florines. Escher trabajó intensamente, informando en reuniones periódicas a sus comitentes sobre la marcha del trabajo. Sin embargo, en junio de 1952, se anuló el encargo. A Escher, le fue imposible corresponder a las exigencias de la imprenta, que está obligada a frustrar todo intento de falsificación del billete mediante la impresión de ciertas curvas de gran complejidad. Todo lo que se conserva de sus diseños puede verse en el Museo de la Imprenta de Billetes Johan Enschedé de Haarlem (ver pág. 62).

En 1940, Escher recibió por primera vez el encargo de decorar un edificio: tres paneles de marquetería para el Ayuntamiento de Leiden. En 1941, fue agregado un cuarto panel. Los demás encargos en el campo de la decoración consistieron en revestir paredes y fachadas, techos y columnas. Algunos de estos trabajos fueron ejecutados personalmente por él mismo – p. ej. los murales del cementerio de Utrecht – , pero en la mayoría de los casos se limitó a concebir el diseño.

La última gran decoración mural fue terminada en 1967. El ingeniero Bast, entonces Director General de Correos, tenía colgado en su despacho el dibujo *Metamorfosis* y solía mirarlo cuando se aburría durante alguna sesión. Un día se le ocurrió proponer esta metamorfosis, debidamente amplificada, como decoración mural para una gran oficina postal de La Haya. El dibujo original medía cuatro metros de longitud, y se tomó la decisión de amplificarlo seis veces. Pero estas medidas no cuadraban bien con las dimensiones de la pared, por lo cual Escher tuvo que añadir al dibujo tres metros más, lo que le llevó un año de trabajo. Esta última metamorfosis, el canto de cisne del artista, mide siete metros de largo. El dibujo se proyectó amplificado sobre la pared de la oficina mencionada, alcanzando 42 metros de largo, para tranquilizar los impacientes ánimos de quienes hacen cola frente a las ventanillas. Un encargo, más bien modesto, de 1968 sería su último trabajo de esta índole: la decoración de azulejos de dos columnas de una escuela en Baarn.

FELICITAS 1956

EUGÈNE & WILLY STRENS

Tarjeta de felicitación, hecha por encargo de Eugène y Willy Strens

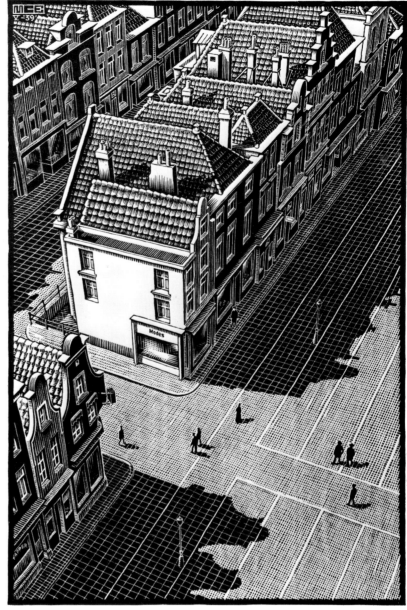

122. Grabado en madera para un libro sobre Delft que nunca se publicó, 1939

Escher pintando la decoración mural de la capilla del tercer cementerio de Utrecht

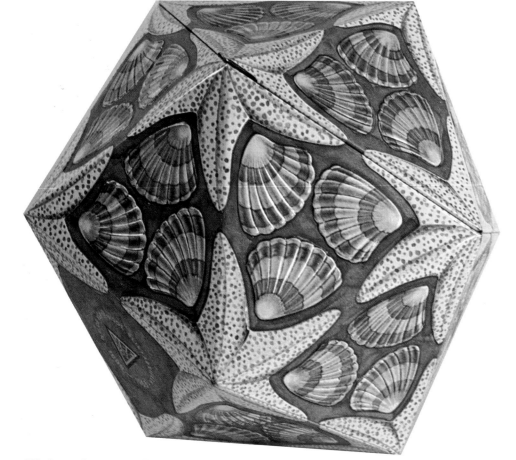

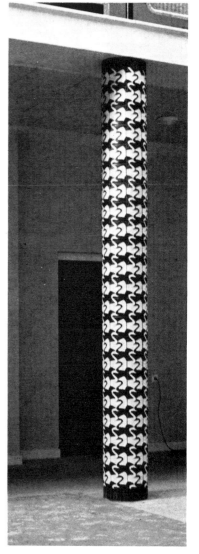

125. *Icosaedro con estrellas de mar y conchas. Galletera diseñada por encargo de una fábrica holandesa para celebrar su vigésimoquinto aniversario*

123. *La versión alargada de Metamorfosis II en la Central de Correos de La Haya, 1968*

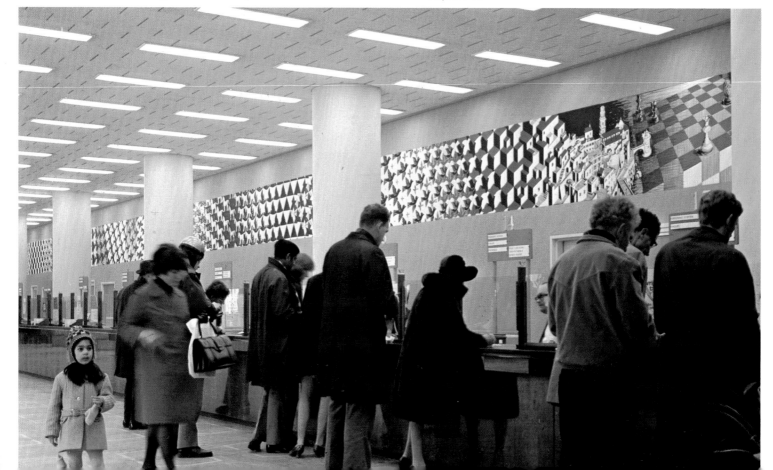

*126. Columna de losas esmaltadas para un colegio de
señoritas de La Haya, 1959*

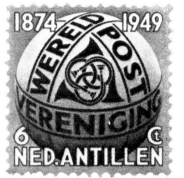
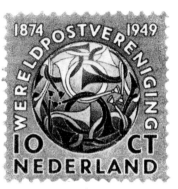

124. Sellos postales diseñados por Escher

Detalle de las losas esmaltadas

127. Dos marqueterías para el Ayuntamiento de Leiden

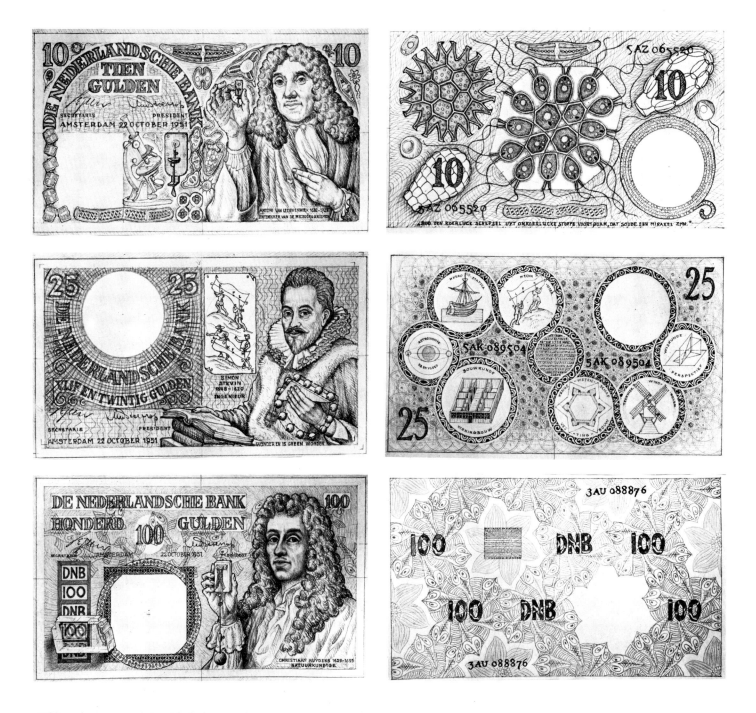

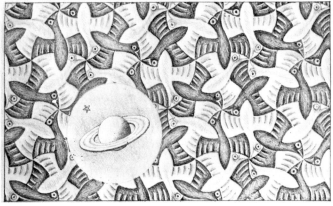

128. Diseños para billetes que nunca fueron impresos. El billete de 10 florines llevaba el retrato del descubridor de los microorganismos,

Anthonie van Leeuwenhoeck (1632-1723). Con gran esmero trató Escher de insinuar en el anverso y el reverso del billete tantos descubrimientos y de Leeuwenhoeck como fuera posible.

En los billetes de 25 florines, vemos reproducida la efigie del ingeniero neerlandés Simon Stevin, hombre de méritos en el campo de la divulgación de las ciencias naturales. El único motivo característico de Escher es el ornamento en forma de cinta que encierra nueve círculos (reverso).

El billete de 100 florines muestra un retrato del investigador holandés Christian Huygens (1629-1695). En el anverso, abajo a la izquierda, vemos un cristal de doble refracción, cuyas propiedades fueron investigadas por Huygens. El modo como está representado es típico de Escher. En el reverso, vemos una partición regular de la superficie con peces, mientras que la filigrana muestra una partición regular con pájaros.

Segunda Parte: Mundos imposibles

10 La creación de mundos imposibles

«Dinos, Maestro, ¿qué es el arte?»
«¿Queréis oír la respuesta de los filósofos o la de los hombres ricos que decoran sus habitaciones con mis cuadros? ¿o acaso queréis oír la respuesta del rebaño que bala, oralmente y por escrito, ya la alabanza, ya el vituperio de mi obra?»
«No, Maestro, queremos oír tu propia respuesta.»
Tras un momento de reflexión, Apolonio respondió:
«Cuando veo, oigo o siento algo que otra persona ha hecho, y cuando soy capaz de descubrir en la huella que ha dejado su inteligencia, sus intenciones, sus aspiraciones, su lucha – eso es para mí arte.»
I. Gall., «Theories of Art», pág. 125

Una de las funciones primordiales de las artes plásticas consiste en capturar la realidad fugaz y prolongar así su existencia. Según se dice en el lenguaje coloquial, quien manda hacer su retrato se deja de este modo «inmortalizar». Antes de la invención de la fotografía, «inmortalizar» era una función exclusiva de las artes plásticas.

El artista ha querido desde siempre idealizar la realidad. Un cuadro tiene que ser más bello que la realidad en él representada. La mano del artista corrige los fallos y faltas que ésta exhibe.

Mucho tiempo ha debido pasar hasta que las obras de arte dejaron de valorarse como copias o idealizaciones y no se viese en ellas otra cosa que la visión personal que el artista ha querido expresar.

Por supuesto, esta visión nunca quedó del todo eliminada; ello hubiera sido imposible. Sin embargo, su visión no la manifestaba el artista por el solo fin de manifestarla, y ni los comitentes ni el público estimaban al artista por el hecho de que se autorrevelara en sus obras. Hoy por hoy, sin embargo, se espera de él que sus obras sean ante todo la expresión de sí mismo. La realidad se considera hoy más como una ocultación de la obra de arte, que como un medio propicio a la autorrevelación del artista. Así, hemos visto el nacimiento de un arte no-figurativo en el que la forma y el color han adquirido vida propia y se han puesto al servicio de la autoexpresión del artista.

Paralela a ésta surge una nueva negación de la realidad – el surrealismo. En él, las formas y los colores no han sido todavía abstraídos de la realidad. Quedan ligados a objetos reconocibles; un árbol sigue siendo un árbol, por más que sus hojas no sean verdes, sino purpúreas y en forma de pájaro. O bien el árbol permanece inalterado: vemos un árbol reproducido en todos sus detalles, si bien la relación natural y propia del árbol con su entorno ha desaparecido. La realidad no fue idealizada, sino anulada, y con frecuencia hasta se ve llevada a contradecirse a sí misma.

Si se desea ver la obra de Escher – o una porción de ella – a la luz de la historia del arte, tal vez convenga hacerlo con el surrealismo como telón de fondo. No queremos en manera alguna decir que la obra de Escher fue inspirada por los surrelistas, tampoco que es surrealista en el sentido que los historiadores del arte dan a esta palabra. El trasfondo de obras surrealistas sirve sólo de contraste, y una selección al azar de ellas puede servir a este fin. Nosotros hemos elegido algunas obras de René Magritte; en parte, por que Escher apreciaba mucho su pintura, pero también porque ciertos notorios paralelismos entre los temas, la intención y la recepción de la obra de ambos artistas pueden ayudar a ver mejor la peculiaridad de la obra de Escher.

En *La voz de la sangre* de Magritte, vemos una llanura solitaria cruzada por un río con frondosos árboles en sus orillas; al fondo, unas montañas, y en primer plano, una colina con un árbol enorme que ocupa más de la mitad del cuadro. Un roble rebosante de salud y fuerza con una espesa copa. Pero he aquí que Magritte abre tres puertas en su tronco como si se tratase de un armario alto y estrecho; en el hueco inferior vemos una mansión, y en el segundo una esfera. Nada más absurdo.

Semejante «árbol-armario» es un producto inerte que nunca podrá ni crecer ni florecer. Todavía peor: las dimensiones de una casa como la que aparece dentro del tronco – con todas las habitaciones encendidas – , superan con mucho las del hueco que la alberga. ¿O es que

129. René Magritte, La Voix du Sang (La voz de la sangre), 1961, Museum des XX. Jahrhunderts, Viena (Copyright ADAGP, París)

se trata de una casa para enanos? Y la esfera, ¿será del mismo tamaño que la casa? ¿y cuál será el contenido del hueco superior? Si cerrásemos las portezuelas, veríamos de nuevo un árbol rebosante de vida: un impresionante pedazo de realidad. Y algo más que eso, puesto que sabemos que alberga en su seno una casa y una esfera.

¿Qué hacer con un cuadro así? O mejor dicho: ¿Qué hace un cuadro semejante con nosotros? No puede ser más absurdo, y sin embargo resulta encantador.

El cuadro nos confronta con un mundo que no puede existir. No obstante, Magritte ha logrado crear ese mundo. Ha convertido un árbol en un armario, y ha puesto una casa dentro de él. El título La voz de la sangre acentúa el carácter absurdo de la escena. Tal parece que Magritte ha querido elegir un título que tenga lo menos posible que ver con el contenido del cuadro.

En 1926, Magritte escribió un ensayo brevísimo para el primer número de la revista Marie/ Journal bimensuel pour la belle jeunesse, de la que era co-editor; su título era: Avez-vous toujours la même épaule? (¿Tiene Ud. siempre el mismo hombro?)

Se aísla un hombro y se sugiere la posibilidad de tenerlo o no. A pesar de ser una oración gramaticalmente impecable, su sentido es absurdo: la posibilidad de elegir a placer el propio hombro. Es un sentido surrealista, bien que para su expresión se hayan utilizado palabras normales y se hayan aplicado las reglas sancionadas por la

gramática. Aquí tenemos el equivalente literario del sinsentido expresado por Magritte con medios visuales. Podemos discutir largamente el surrealismo de Magritte, pero lo cierto es que ni siquiera sus amigos más estrechos llegaron a ponerse de acuerdo sobre su significado. Por ello me limitaré a considerar la manera como Magritte emplea la realidad, deformándola, haciéndole violencia, a objeto de estimular nuestra avidez por lo sorprendente. En La voz de la sangre, se produce un desorden de la realidad mediante el empleo de dos recursos: lo que parecía ser sólido y macizo – el interior del árbol – se ahueca, y se mezclan escalas diferentes. El grosor de un tronco da abrigo a la anchura de una casa. De este modo, se llega a una audaz afirmación: «Así es – qué locura, ¿verdad?» Ello no obstante, la representación resulta tan real que Magritte parece decirnos también: «Bien mirado, toda nuestra vida es absurda – mucho más absurda que lo que yo he mostrado en mi cuadro.»

Magritte no esconde nada, ni hace nada a escondidas. Si miramos superficialmente su cuadro, diremos: «Eso no es posible.» Como lo miremos más de cerca, sin embargo, nuestro entendimiento comenzará a vacilar, y nosotros experimentaremos el gozo que depara dejar de utilizar la razón. En la vida cotidiana solemos estar de tal manera presos en la camisa de fuerza de la realidad que nos causa sumo placer entregarnos al goce de la superrealidad; así nos libramos por un momento del yugo de la realidad. Nuestro entendimiento se va de vacaciones. Embelesados, nos regodeamos en un mundo imposible.

Quien intente descubrir aquí un sentido profundo, probablemente está tratando de encontrar justo aquello de lo que quiso librarse el pintor. Del todo distintos son los mundos imposibles creados por Escher.

Aunque admirase expresamente La voz de la sangre – cosa rara en Escher, quien no tenía en gran estima la obra de la mayoría de sus contemporáneos – , no podía estar de acuerdo con la ingenuidad con que Margritte ofrece al espectador sus absurdas imágenes. Para Escher esto no era más que una moda. Es facilísimo dejar pasmado por un instante a un prójimo afirmando algo audaz y presentando la afirmación envuelta en vistosos colores y formas. Otra cosa es tratar de probar la afirmación, esto es, probar que la superrealidad es una consecuencia inevitable de la realidad.

Los mundos imposibles creados por Escher son de una naturaleza muy distinta. Escher no excluye al entendimiento de la contemplación de sus dibujos, sino que al contrario lo hace participar en la construcción del mundo imposible en ellos representado. Así crea dos o tres mundos que existen en un mismo lugar.

Cuando comenzó a experimentar con la representación de mundos simultáneos, Escher se valió de recursos que guardan una similitud sorprendente con los empleados por Magritte. Si comparamos su cuadro Los paseos de Euclides de 1955 (fig. 130), con el grabado del holandés Naturaleza muerta con calle, de 1937 (fig. 131), observaremos que las intenciones de ambos artistas eran muy similares. En el cuadro de Magritte, el interior y el exterior se unen mediante la pintura colocada en el caballete, mientras que en el caso de Escher la superficie del tablero se transforma en el pavimento de la calle.

Una coincidencia todavía mayor se constata al comparar El elogio de la dialéctica, de 1927 (fig. 134), con Ojo de buey, de 1937 (fig. 133). En el caso de Magritte, toda lógica y toda relación con la realidad es casual, al paso que Escher busca conscientemente la coherencia. El surrealista crea algo enigmático, y un enigma será para el espectador su cuadro. Si tuviese solución, no habría alcanzado su meta. Hemos de perdernos en el enigma, que simboliza todo aquello que de enigmático e irracional tiene nuestra vida. En Escher, encontramos también un enigma, aunque resuelto, por más que la solución esté más o menos oculta. Para Escher no es el enigma lo que tiene primordial importancia; espera que nos asombremos, pero también

131. Naturaleza muerta con calle, grabado, 1937

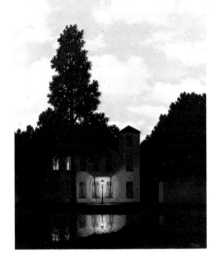

130. René Magritte, Les Promenades d'Euclide (Los paseos de Euclides), 1953, The Minneapolis Institute of Art, Minneapolis (Copyright ADAGP, París)

132. René Magritte, L'Empire des Lumières II (El imperio de las luces), 1950, Museum of Modern Art, Nueva York (Copyright ADAGP, París)

que salgamos de nuestro asombro resolviendo el enigma. Para quien, no vea esto, o para quien, a pesar de verlo, no encuentre nada de particular en ello, le será inasequible el quid de la obra de Escher. Nuestro artista ha vuelto siempre al tema de la simultaneidad, de la mezcla de mundos distintos. Conforme pasa el tiempo, las soluciones que da a este problema resultan cada vez más convincentes. Al final de este camino, se encuentran dos dibujos de gran calidad y belleza: *Ondulaciones en el agua* de 1950, y *Tres mundos* de 1955.

Sin embargo, estos dibujos revelarán su espíritu racional sólo a quien haya estudiado la obra de Escher en su integridad.

En los cuadros de Magritte nunca experimentamos fascinación alguna por la posibilidad de que mundos distintos se fusionen o se compenetren. Antes al contrario, la posibilidad de tal fusión significaría para él un obstáculo: la sorpresa se vería mitigada y el carácter absurdo sufriría merma. La distancia que separa a ambos artistas se hará manifiesta si comparamos *El imperio de las luces II*, de 1950 (fig. 132) con *Día y noche*, de 1938, o bien *Sol y luna*, de 1948.

El imperio de las luces está considerada como una de las obras más importantes de Magritte, y en Bélgica le mereció el Premio Guggenheim de Pintura. Sobre este cuadro, Magritte escribió lo siguiente:

«Lo que está representado en un cuadro es aquello que ven los ojos; es la cosa o las cosas de las que el espectador debe poseer ya una idea. Así, las cosas que se ven en *El imperio de las luces* son cosas que me eran conocidas, o dicho precisamente: un paisaje nocturno con un cielo iluminado por la luz del día. Creo que la evocación conjunta del día y la noche tiene el poder de sorprendernos y de encantarnos. Esta fuerza es lo que yo llamo poesía.»

Mediante la evocación conjunta del día y de la noche, Magritte busca sorprendernos y encantarnos. Sorprende, porque tal cosa es imposible. Cuando Escher nos ofrece *Día y noche* o *Sol y luna*, su intención es también causar sorpresa... pero justo por la razón de que lo que sus dibujos muestran es posible. Sorprende y encanta por estar tocado por el hálito de lo imposible. La sorpresa es tanto mayor, cuanto que Escher domina a la perfección una lógica visual contundente gracias a la cual lo imposible se vuelve posible.

Si buscamos un paralelismo en la literatura, lo encontraremos – por lo que a Escher concierne – en la novela policíaca. En tales novelas no sólo se plantea un enigma. Este sólo tiene sentido en la medida en que haya también una solución más o menos sorprendente. En una novela policiaca, la trama puede adoptar un carácter absurdo, como

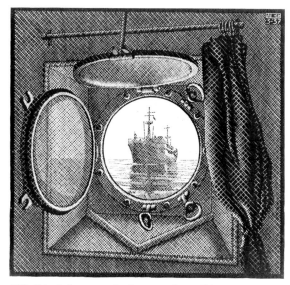

133. *Ojo de buey, grabado en madera, 1937*

134. *René Magritte, L'Eloge de la Dialectique (El elogio de la dialéctica), 1937, colección particular, Londres (Copyright ADAGP, París)*

es el caso de algunas novelas de Gilbert K. Chesterton. En *The Mad Judge*, el juez que avanza dando brincos por el patio de la penitenciaria es del todo absurdo. En *The Secret Document*, un marinero se echa al agua sin hacer ningún ruido y sin que el agua se agite. En otros palabras, desaparece por completo. Más tarde, otra persona sale por la ventana sin dejar ningún rastro tras de sí. Un cuadro de Magritte, *La respuesta inesperada*, podría haber servido muy bien de ilustración para la novela. Pero el triunfo de Chesterton consiste en mostrar diez páginas más adelante cuán lógico y normal era lo que parecía en un principio una hechicería.

Los mundos imposibles de Escher son de otra índole. Escher nos muestra cómo una cosa puede ser a la vez cóncava y convexa; cómo sus figuras, en el mismo punto y al mismo tiempo, suben y bajan la escalera. Escher nos hace ver cómo una cosa puede estar al mismo tiempo dentro y fuera, o cuando emplea dos escalas distintas en sus dibujos su coexistencia se nos aparece como lo más natural del mundo gracias a la lógica que gobierna la composición.

Escher no es un surrealista que pretende encantarnos con un espejismo, sino más bien un constructor de mundos imposibles. Construye lo imposible con arreglo a leyes precisas y de manera que cualquier persona puede entender la construcción; no sólo el resultado, sino también los principios de la construcción se hallan expuestos en sus dibujos.

Los mundos imposibles de Escher son para ser descubiertos; toda su credibilidad depende de ciertos principios constructivos que Escher por lo común encontraba en las matemáticas. Y conste que sistemas de construcción como los que él necesitaba no están disponibles en grandes cantidades.

Finalmente, queremos llamar la atención sobre otro fascinante aspecto de los mundos imposibles de Escher. Hace un siglo, era imposible viajar a otros planetas o tomar fotografías de ellos. Lo que hoy en día es todavía imposible, será en el futuro, gracias a la ciencia y la tecnología, una realidad. No obstante, hay ciertas cosas que en sí mismas son imposibles, como p.ej. un círculo cuadrado. Los mundos imposibles de Escher pertenecen a esta categoría. Serán por siempre imposibles, y existen sólo dentro de los límites del dibujo merced a la imaginación del artista.

135. René Magritte, *La Reponse Imprévue (La respuesta inesperada), 1933, Musées Royaux des Beaux Arts de Belgique, Bruselas (Copyright ADAGP, París)*

11 El oficio

Todos los grabados y litografías de Escher son intachables desde el punto de vista técnico. Su habilidad de artesano la admiran no sólo los artistas gráficos, sino también los legos. Contémplense con un vidrio de aumento sus bloques de madera cortada, y no podrán menos de sorprendernos la agudeza de sus ojos y la firmeza de su pulso. Desde un principio, Escher se limitó conscientemente al uso de ciertas técnicas y ciertos materiales. En la escuela hizo algunos grabados sobre linóleo, y durante sus estudios en Haarlem no mostró ningún interés por la pintura al óleo y tampoco por la acuarela; incluso una técnica tan típica de las artes gráficas, el aguafuerte, la empleó sólo esporádicamente y sólo por el hecho de que formaba parte del plan de estudios.

El color nunca fue un medio de expresión afín a Escher. En su obra tardía, es usado sólo cuando lo requería la composición, como en algunas de sus particiones periódicas del espacio. Y sólo en muy contadas ocasiones lo empleó para embellecer el dibujo.

Aunque Escher apreciaba mucho la habilidad técnica – también cuando se trataba de juzgar la obra de otros artistas – , nunca se convirtió para él en un fin en sí mismo. Dominaba la técnica con tal perfección que para él una obra estaba ya terminada cuando comenzaba a cortar la madera o a dibujar sobre la piedra litográfica. Era como pasar a máquina un manuscrito.

Dibujar

«No se dibujar en absoluto.» Esta es una afirmación del todo desacostumbrada en alguien que dibujó desde niño y hasta cumplir los 70 años. Lo que Escher quería decir es que él no podía dibujar guiado por su sola fantasía. En él, parecía darse una conexión directa entre los ojos y las manos. Escher nunca dispuso de un depósito de recuerdos visuales del que pudiera echar mano. Siempre que utilizó en sus dibujos edificios o paisajes, se trataba de copias bastante exactas de viejos bocetos hechos al natural. En los tiempos de calma, tras haber concluido un trabajo, hojeaba en sus propias carpetas de bocetos: aquí estaba la fuente de inspiración para dar forma a sus nuevas ideas. Si necesitaba una figura humana o un animal, dibujaba de la naturaleza.

Sus «animales-cachivache» los modeló en diversas posiciones en arcilla. Las hormigas que aparecen en *Cinta de Moebio II* fueron modeladas primero en plastilina; un saltamontes que se posó sobre su cuaderno de dibujo durante un excursión por el sur de Italia, fue dibujado rápidamente y sirvió más tarde de modelo para su dibujo *Sueño*; y cuando, al final de su vida, trabajaba en el grabado *Serpientes*, adquirió libros de estampas sobre estos animales. Para la litografía *Encuentro*, necesitó pequeños hombrecillos desnudos en todas las

136. Modelos de arcilla de los »animalillos-cachivache« de Cubo de escalera

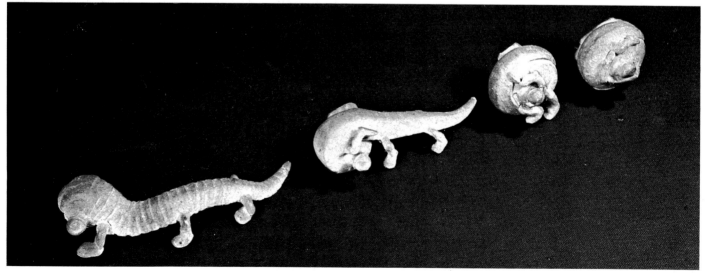

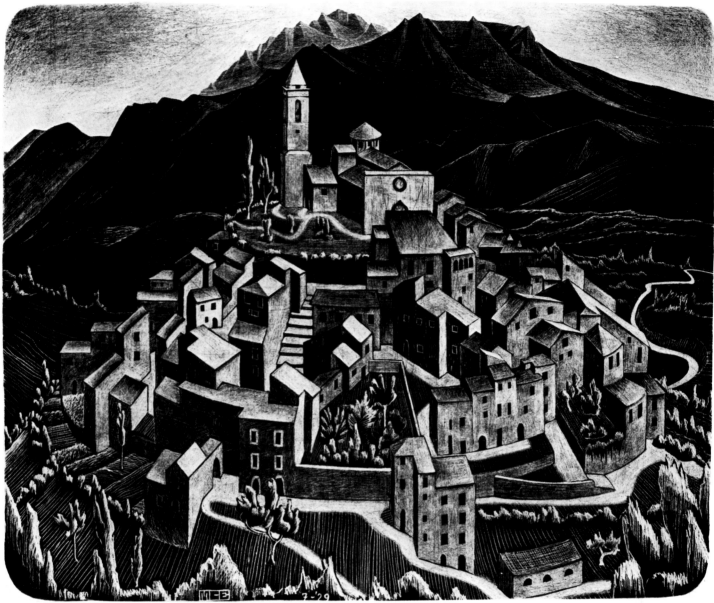

139. *Primera litografía de Escher: Goriano Sicoli, los Abruzos, 1929*

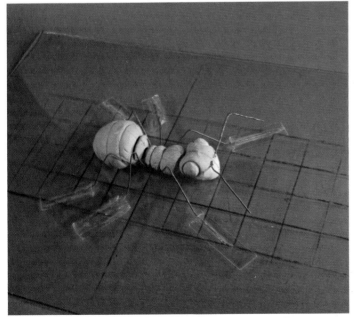

137. *Hormiga, modelo en plastilina para Cinta de Moebio II*

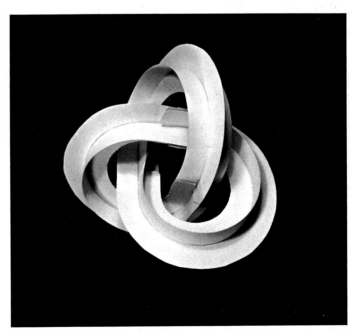

138. *Modelo de cartón para Nudo*

posiciones posibles: Escher posó para sí mismo ante el espejo. «Sí, yo no sé dibujar en absoluto. Incluso de cosas tan abstractas como los anillos y cintas de Moebio tengo que hacer primero modelos en cartón, que luego copio con la mayor fidelidad posible. Los escultores lo tienen más facil. Cualquier persona puede modelar, eso no me cuesta ningún trabajo. Pero dibujar me resulta muy difícil. Dibujo mal. El dibujo es de suyo algo mucho más difícil, mucho más inmaterial, aunque se puedan insinuar mucho más cosas con él.»

Litografías y mediatintas

Durante sus estudios, Escher se familiarizó con varias técnicas gráficas. El grabado en cobre no le atrajo nunca, ya que tenía una predilección por trabajar de lo negro a lo blanco, como en el grabado en madera y el grabado sobre linóleo. Primero, está todo negro, y todo lo que se va cortando se pone blanco. Esta es la manera como hacía también sus dibujos al humo. Sobre un trozo de papel, pasaba el lápiz graso hasta dejarlo negro; luego rascaba con un cuchillo o una pluma las partes que debían de ser blancas.

El deseo de que sus dibujos pudieran ser reproducidos fácilmente condujo a Escher a la litografía. Al comienzo trató la piedra litográfica como si fuera a dibujar al humo sobre ella: su superficie se ennegrecía y luego se rascaban las partes blancas. Todas las litografías tempranas de Escher fueron hechas de acuerdo con este procedimiento. Si examinamos la primera litografía de 1929, *Goriano Sicoli*

– se trata de una pequeña ciudad en el sur de Italia – , comprobaremos lo insusitado que era para Escher la nueva técnica. Ya que usó casi toda la superficie de la piedra, resulta difícil imprimir buenas estampas del dibujo. A partir de 1930, Escher dibujó con lápiz graso sobre la piedra litográfica, lo que le dio mayor libertad de expresión que la técnica del grabado en madera. La transición continua de negro a blanco, pasando por gris, ya no ofrecía dificultad alguna. Escher nunca imprimió sus propias litografías. En Roma, se encargaba de ello una pequeña imprenta, y también en los Países Bajos contaba con algunos artesanos competentes. Pero es una pena que al principio trabajase con piedras litográficas prestadas. Con ocasión del cierre de una imprenta que había alquilado a Escher algunas piedras, se perdieron éstas, de suerte que un gran número de láminas no pudieron volver a imprimirse. Poco antes de morir, Escher mismo estropeó todas sus piedras posteriores a fin de evitar nuevas reimpresiones.

Para quien prefiere el grabado en madera debido a su fuerte contraste entre blanco y negro, la impresión litográfica será más o menos decepcionante. El dibujo original sobre la piedra muestra negros espléndidos, y la gama de contrastes es considerable. Estos, sin embargo, se reducen bastante al hacer la impresión, resultando aún más reducido que el de un dibujo a la pluma.

En Bruselas, conoció Escher a Lebeer, director de la Colección Gráfica, el cual le compraba estampas a Escher en calidad de coleccionista particular. Lebeer llamó su atención sobre la técnica de la

140. Roma de noche (Basílica de Maxentius), grabado en madera, 1934

mediatinta, conocida también bajo el nombre de «arte negro». Para ello, se prepara un plancha de cobre que absorbe gran cantidad de tinta negra, siendo las partes negras impresas de un negro profundo. Las partes blancas o en diversas tonalidades de gris se obtienen puliendo la plancha con un instrumento de acero. Trátase, pues, de una técnica que trabaja de lo negro a lo blanco, pero que permite un contraste más fuerte que la litografía.

Escher hizo en total sólo siete mediatintas, porque la técnica requiere mucho tiempo y sólo pueden imprimirse unas quince estampas realmente buenas. Sólo si la plancha de cobre se endurece o encroma, es posible imprimir más ejemplares. Todas las mediatintas de Escher fueron impresas en la Imprenta de Billetes Enschedé de Haarlem.

Reproducción

«Lo que yo hago, lo hago con el fin de reproducirlo. ¡Esa es mi manera de ser!» Cuando Escher fue a la escuela en Arnheim, hizo algunos grabados sobre linóleo. Después, durante el breve aprendizaje con de Mesquita, Escher continuó esta misma línea. Luego, se concentró casi con exclusividad en el grabado en madera, pudiéndose reconocer la estructura de ésta en sus estampas. El retrato en gran formato de su mujer, *Mujer con flor*, de 1925, es uno de los más bellos trabajos de este período. El virtuosismo alcanzado queda puesto de manifiesto por una serie de grabados hechos en 1934 con escenas nocturnas de la ciudad de Roma. ¡Algunos de ellos fueron concluidos en el término de veinticuatro horas! En cada uno de los grabados se impuso la tarea de cortar sólo en una o varias direcciones determinadas, de manera que esta serie representa un muestrario de posibilidades técnicas.

En 1950, Escher hizo un nuevo grabado sobre linóleo, *Ondulaciones en el agua*, porque no encontró un pedazo de madera adecuado para el grabado. Tan pronto como sintió la necesidad de reproducir detalles más finos, abandonó el madero – que de Mesquita le había recomendado – por la madera de testa. Así surgieron los grabados *Escaleras*, de 1931, y *El templo de Segesta*, de 1932.

Tanto los grabados en madera como las xilografías, fueron impresos no mediante una prensa, sino, según un antiguo procedimiento japonés, con ayuda de una cucharilla de hueso. La tinta se distribuía sobre la madera con un rodillo, y sobre ella, se colocaba una hoja de papel. Enseguida se pasaba la cucharilla sobre la hoja. El procedimiento es primitivo y engorroso, pero tiene la ventaja de que la plancha de madera se daña menos que si se emplea una prensa. Cuando Escher necesitaba varias planchas de madera para imprimir una estampa, se valía de un método igualmente primitivo para cerciorarse de que estaban ensambladas en el lugar correcto. Unas incisiones al borde de cada plancha indicaban los puntos donde ésta tenía que ser fijada con un tarugo. Las planchas coincidían unas con otras, de manera que también las impresiones coincidían entre sí.

141. Roma de noche (Pollux), grabado en madera, 1934

142. Escaleras, grabado en madera, 1931

Arte contemporáneo

Con ocasión de una exposición de veintidós artistas holandeses en la que él mismo había participado con una estampa, Escher me mandó el catálogo que había recibido gratis: «¿Qué te parecen los mamarrachos? ¿no es un escándalo? Tíralo a la basura después de haberlo visto.»

Su actitud de rechazo hacia la mayoría de las obras del arte moderno puede servirnos de clave para la comprensión de su propia obra. A Escher, le repugnaba la falta de precisión. En el curso de una entrevista con un periodista, fue mencionada una vez la obra de Carel Willink. «Cuando Willink pinta a una mujer desnuda que va por la calle, yo me pregunto: ¿Por qué hará eso? Pero si Ud. le hace la pregunta a Willink, no responderá. Por lo que a mi obra se refiere, yo siempre estaré en condiciones de responder a esa pregunta.»

Cuando se mencionó el tema de los precios, Escher perdió un poco la compostura. «Están completamente locos. Es como en el cuento de Andersen: se compra el nuevo traje del emperador. Cuando los comerciantes de arte husmean pingües ganancias, no cesan de alabar una obra. Y los idiotas compradores pagan por ella muchísimo dinero.» Algo más tranquilo, prosiguió: «Pero no quiero condenarlos irremisiblemente. Es algo que yo no comprendo bien.»

Por ese entonces, Escher no podía prever que su propia obra hallaría también el interés de los coleccionistas y que llegaría el día en que éstos estarían dispuestos a pagar mucho dinero por sus estampas, incluso – tras la muerte de Escher – miles de dólares por una sola. A la mayoría de los artistas modernos, les reprochaba que su técnica fuera defectuosa, los llamaba chapuceros que habían tenido la ocurrencia de ponerse a dibujar. Un Karel Appel no le merecía la menor estima. En cambio, a Dalí lo estimaba: «...se nota enseguida que tiene talento, dejando de lado el hecho de que esté loco.» Algo de envidia le causaba ver que otros artistas fueran técnicamente superiores a él. Entre los artistas gráficos, consideraba a Pam Rueter y a Dirk van Gelder como técnicamente superiores. No puede decirse que se interesase exclusivamente por la exactitud matemática. Los trabajos de Vasareli le parecían bastante pobres. «Este individuo hurta las ideas a otros y ofrece su copia como si fuera arte: ¡qué chapucería! Es posible que otros artistas estimen mis trabajos: con respecto a la mayor parte de lo que ellos hacen, yo no puedo decir lo mismo. Lo que siempre aspiré a realizar es: describir cosas bien definidas con la mayor exactitud posible.»

Escher no era el tipo de artista espontáneo, característica tan estimada hoy en día. Cada estampa exigía semanas y meses de trabajo intelectual y un sinnúmero de estudios previos. «Licencias poéticas» nunca se permitió. Todo era resultado de una larga búsqueda y tenía por base un conjunto de leyes inmanentes. Todo elemento descriptivo – las casas, los árboles, las personas – no era sino un medio para fijar la atención del espectador en el inexorable acontecer que ocurría en el seno del dibujo.

A pesar de su seguro instinto para la composición y demás sutilezas formales, el protagonista principal de sus dibujos es ese conjunto de leyes investigadas por él con tanto empeño. Una vez que terminó la litografía *Galería de grabados*, observé yo cuán feas eran las tiras arqueadas de la izquierda. Escher se quedó contemplando un rato la lámina, y luego se volvió hacia mí y me dijo: «Tú sabes bien que las tiras tienen que ser así. He construido el dibujo con toda exactitud; las tiras no pueden ser de otra forma.» El arte de Escher está basado sobre principios que él mismo descubrió. En cuanto le sigue la huella a algo, Escher procede con suma cautela, casi como si obedeciese las órdenes de un superior.

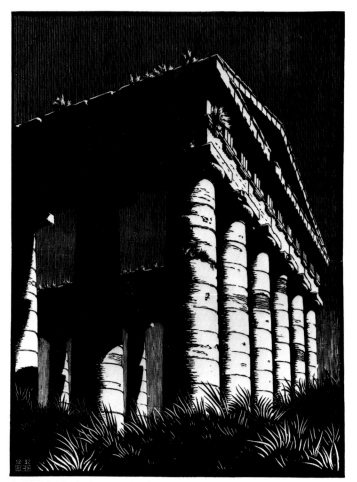

143. Templo de Segesta, Sicilia, grabado en madera, 1932

12 Mundos simultáneos

144. Jan van Eyck, detalle del retrato de los Arnolfini, The National
Gallery, Londres

Esferas reflejantes

Al contemplar dos mundos distintos en el mismo lugar y al mismo
tiempo, tenemos la sensación de presenciar un acto de magia. Tal
cosa no existe: donde está un cuerpo, no puede estar otro cuerpo.
Para designar esta situación imposible, tenemos que inventar un
término nuevo – p. ej. «isolocal» – o bien echar mano de la paráfrasis
«ocupando al mismo tiempo el mismo lugar». Sólo un artista es capaz
de ejecutar ese acto de magia y hacer que nuestros sentidos experi-
menten esta nueva e incomparable sensación. A partir de 1934,
Escher hizo dibujos en los que con plena conciencia buscaba el efecto
de la simultaneidad. Era capaz de juntar en un mismo dibujo dos y a
veces hasta tres mundos de un modo tan natural que el espectador se
dice a sí mismo: sí, tal cosa es bien posible; yo también puedo
imaginarme dos o tres mundos que tienen lugar al mismo tiempo. El
motivo de los espejos convexos le fue de gran ayuda para lograr el
efecto deseado. En uno de sus primeros dibujos de gran formato,
San Bavón, Haarlem (fig. 29), encontramos ya un espejo, bien que
empleado solamente de un modo intuitivo.

En 1934, dibujó Escher *Naturaleza muerta con esfera reflejante*, una
litografía en la que se ven reflejados en una esfera no sólo el libro, el
periódico, el pájaro persa y la botella, sino también de modo indirec-
to la habitación entera y el artista mismo. Una sencilla construcción
geométrica (fig. 148) nos muestra cómo todos estas imágenes están
reflejadas en una pequeña porción de la superficie de la esfera y que,
en teoría, todo el universo podría verse reflejado en ella. Imágenes
reflejadas en espejos convexos las encontramos en las obras de
varios pintores. Un ejemplo es el famoso retrato de los Arnolfini, en
el que Jan van Eyck pintó a la pareja y la habitación reflejadas
claramente en el espejo. Sin embargo, en el caso de Escher no se
trata de un motivo casual; más bien busca nuevas posibilidades de
expresión, y así vemos surgir, en el curso de veinte años, dibujos en
los que las imágenes reflejadas tienen la finalidad de sugerir la
coexistencia de mundos simultáneos.

En *Mano con esfera reflejante*, una litografía del año 1935, logró
Escher una expresión tan concentrada de este fenómeno que bien

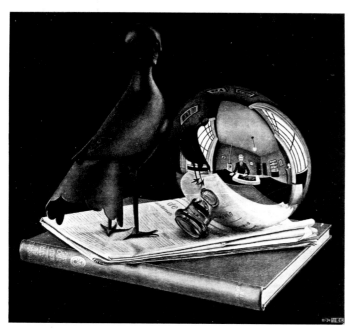

145. *Naturaleza muerta con esfera reflejante, litografía, 1934*

146. *Mano con esfera reflejante, litografía, 1935*

podríamos calificarla como *la reflexión esférica* por excelencia: la mano del artista sostiene no sólo la esfera, sino también todo lo que vemos reflejado en ella. La mano verdadera se toca con su imagen, y en los puntos de contacto tienen ambas las mismas dimensiones. El centro del mundo reflejado es – no por azar, sino necesariamente – el ojo del artista que mira con fijeza la esfera.

En la mediatinta *Gotas de rocío*, de 1948, contemplamos simultáneamente tres mundos distintos: la hoja de la planta, la porción amplificada por obra de la gota de rocío, y el reflejo del entorno. ¡Y todo ello en la más natural coexistencia! No se necesita ningún espejo manufacturado por el hombre.

La belleza del otoño

También reflejos en espejos planos pueden sugerir la compenetración de varios mundos distintos. Uno de los primeros intentos en este sentido lo representa la litografía *Naturaleza muerta con espejo*, en la cual vemos cómo desemboca una pequeña calle en el universo de una alcoba.

En el grabado en linóleo *Ondulaciones en el agua* acontece todo ello de un modo natural. Un árbol deshojado se refleja en la superficie del agua, que sería invisible si su calma no se viese perturbada por unas gotas de lluvia. Ahora se hacen manifiestas simultáneamente la superficie reflejante y la imágen reflejada en ella.

A Escher, le costó mucho trabajo este dibujo. Había observado la escena en la naturaleza y la reconstruyó en casa sin ayuda de bocetos o fotografías. Las ondas concéntricas tuvieron que transformarse en elípticas para poder sugerir el efecto de una superficie en movimiento. Hemos reproducido uno de los muchos estudios preliminares en la fig. 151. «Cuando vi este dibujo en casa de mi hijo en Dinamarca lo encontré realmente hermoso.»

Mientras que *Ondulaciones en el agua*, con el árbol deshojado y la pálida imágen del sol, comunica una impresión invernal, tenemos en la estampa *Tres mundos* una típica escena de otoño.

147. *Gotas de rocío (Detalle), mediatinta, 1948*

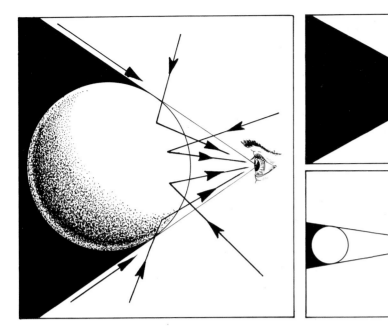

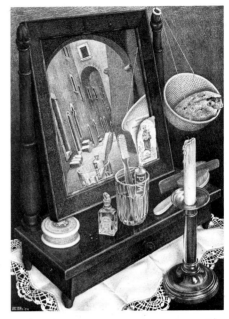

148. En un espejo convexo el ojo ve reflejado todo el universo, sólo lo que está detrás del espejo permanece oculto

150. Naturaleza muerta con espejo, 1934

149. Ondulaciones en el agua, grabado sobre linóleo, 1950

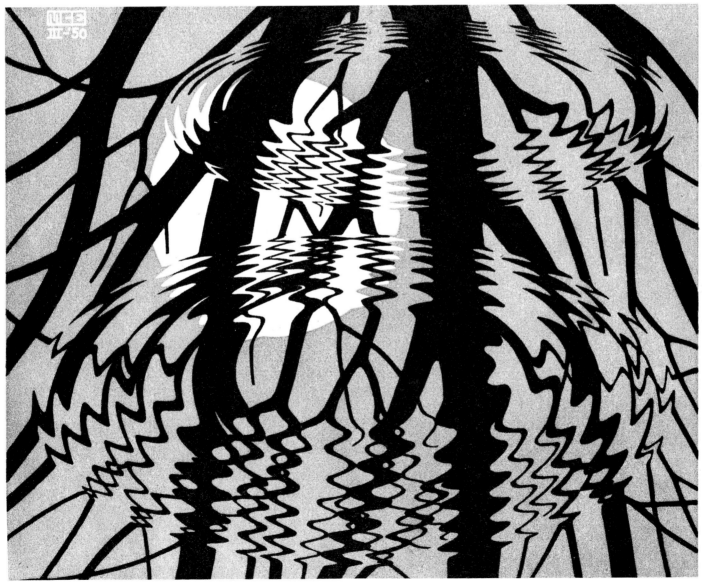

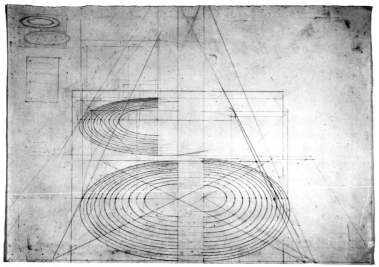

151. *Estudio preliminar para Ondulaciones en el agua*

«Al andar por un pequeño puente en los bosques de Baarn vi esto delante de mí. ¡Tenía que dibujarlo! El título se me ocurrió enseguida. Me fuí a casa y me puse a dibujar.»

El mundo inmediato está representado aquí por las hojas flotantes, el mundo submarino por medio del pez, y el resto lo vemos como reflejo en el agua. Estos tres mundos se han entrelazado de un modo tan natural y melancólico que es necesario meditar un momento para entender el título del dibujo en todo su significado.

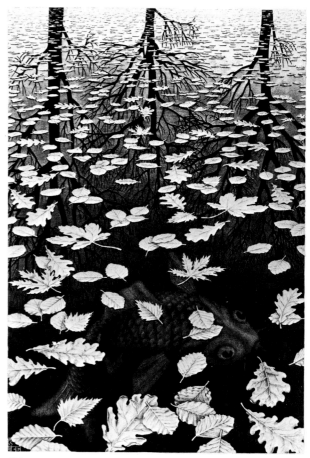

152. *Tres mundos, litografía, 1955*

153. *El espejo mágico, litografía, 1946*

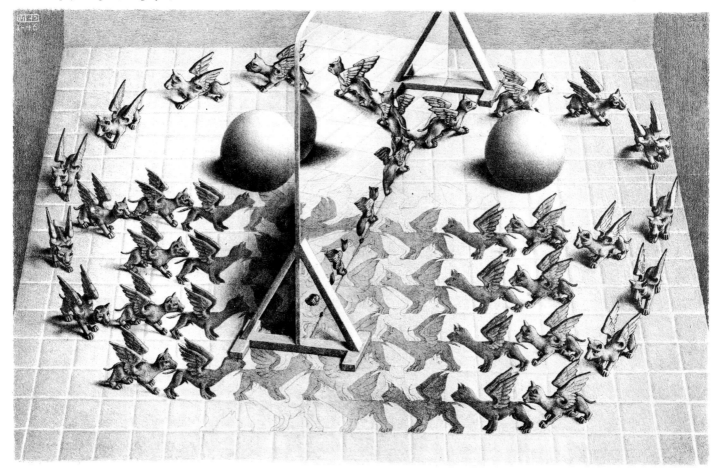

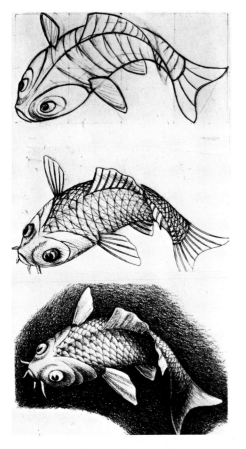

Estudio para el pez de Tres mundos

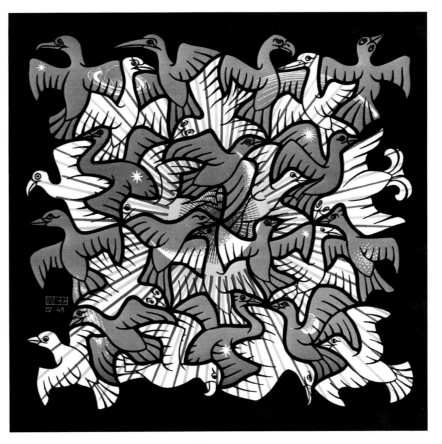

154. Sol y luna, grabado en madera, 1948

Nacido en un espejo

En la litografía *El espejo mágico* de 1946, Escher fue todavía más lejos. No sólo vemos un espejo sino que además se sugiere que las imágenes reflejadas adquieren vida y que dicha vida continúa en otro mundo. Uno recuerda en seguida la historia de *Alicia en el País de las Maravillas*.

En el ángulo inferior izquierdo del espejo, debajo del soporte, vemos surgir un ala diminuta, así como su imagen reflejada en el espejo. Si seguimos mirando el espejo, veremos como sale, poco a poco, de él un perro alado. Pero ésto no es todo. Tambien la imágen reflejada ha sufrido los mismos cambios: y así como el perro verdadero se aleja del espejo su imágen hace lo propio en la dirección opuesta. Llegado al borde del espejo, el reflejo parece incorporarse al mundo real. Las dos filas de perros duplican su número dos veces en una avanzada, en el curso de la cual terminan convirtiéndose en una superficie partida periódicamente; los perros blancos se convierten en negros y viceversa. De un espejo nacen realidades y un mero reflejo se torna detrás del espejo en realidad.

El extraño carácter de esta transformación se ve acentuado por las dos esferas situadas delante y detrás del espejo.

Trenzado de dos mundos

En el grabado en madera *Sol y luna* de 1948, Escher empleó la partición de la superficie como medio para crear dos mundos simultáneos. Catorce pájaros blancos y catorce pájaros azules cubren toda la superficie. Si nos fijamos en los pájaros blancos, nos parecerá que se ha vuelto de noche: catorce pájaros luminosos contrastan con el azul oscuro del firmamento en el que además podemos distinguir la luna y las estrellas.

Si, por el contrario, nos fijamos en los pájaros azules, veremos sus siluetas contra el transfondo de un cielo iluminado por un sol radiante.

Si examinamos el grabado descubriremos que no hay dos pájaros iguales. Se trata de uno de los muy escasos ejemplos de partición irregular de la superficie debidos a Escher.

Repisa de ventana que se vuelve calle

Una callejuela en Savona cerca de Génova, fue el origen de la asociación de ideas plasmada en el grabado *Naturaleza muerta con calle* de 1937. He aquí dos realidades claramente reconocibles unidas de un modo natural y sin embargo imposible. Vistas desde la ventana, las casas forman soportalibros entre los cuales se hallan unos muñecos diminutos.

Desde el punto de vista de la calle, vemos libros de varios metros de altura apoyados contra las casas, y en el cruce nos encontramos con una gigantesca tabaquera. El recurso empleado aquí es muy sencillo: el límite entre la repisa y la calle ha sido borrado y se ha adaptado la estructura de la repisa a la de la calle.

También de 1937, data el grabado en madera *Ojo de buey*. En él, vemos un barco a través de una ventana, pero con el mismo derecho podemos ver la imagen de un barco con un marco en forma de ojo de buey.

En el grabado *Sueño* de 1935, vemos a un obispo durmiendo debajo de una arcada. Una *mantis religiosa* está posada sobre su pecho. Sin embargo, el mundo del obispo de mármol y el del insecto son radicalmente distintos: éste ha sido amplificado veinte veces.

Así, pues, encontramos en la obra de Escher una serie de intentos – llevados a cabo con medios diversos – de juntar mundos heterogéneos, de hacer que se compenetren y coexistan.

155. Savona, dibujo, 1936

156. Naturaleza muerta con calle, grabado en madera, 1937

También en otros dibujos, cuyo tema no es la fusión de dos mundos, nos encontramos con alusiones a ese tema, como por ejemplo en la mediatinta *Ojo* de 1946, *Planetoide doble* de 1949, *Planetoide tetraédrico* de 1954, *Orden y caos* de 1950 y *Predestinación* de 1951.

Un dibujo que no se realizó

Existen algunos dibujos que Escher proyectó, pero que nunca pudo concluir. A continuación, referiré el caso de uno de esos dibujos inconclusos; Escher lamentaba mucho no haberlo terminado.

Hay un cuento sobre una puerta encantada del que existen en otros países distintas variantes. La puerta se encuentra en un paisaje completamente normal, con praderas, colinas y árboles. Pero la puerta es absurda, ya que con ella no se accede a ningún lado: uno puede caminar alrededor de ella. De repente, la puerta se abre, y por ella se ve un paisaje soleado de flora exótica, con montañas doradas y ríos de diamantes.

Semejante puerta mágica cuadraría muy bien con el tema de los dibujos tratados en este capítulo. Escher se ocupó en ella desde 1963. A ello, lo motivó la visita del profesor Sparenberg, quien le explicó el concepto de superficie de Riemann ilustrándolo con un dibujo (fig. 158). Dos semanas más tarde, Escher escribió a Sparenberg y le hizo otra propuesta. Dado que a esta carta, tanto por su contenido como por lo que revela del modo de trabajar del artista, le corresponde cierto valor documental, voy a citar en extenso sus pasajes más importantes:

«18 de junio de 1963

...la idea es fascinante; espero poder encontrar el tiempo y el recogimiento necesarios para elaborar una estampa a partir del esbozo de usted. Para comenzar, me gustaría expresar con palabras lo que en calidad de lego creo ver en él. Voy a designar los dos espacios que usted distingue como *G* (presente) y *V* (pasado). Sólo después de examinar con cuidado el esbozo me fue claro el hecho de que *G* no necesita ser considerado solamente como un agujero en *V*, sino también como un disco que cubre una parte de *V*. Por consiguiente,

G está tanto detrás como delante de *V*; dicho con otras palabras: ambos espacios no son sino proyecciones separadas en una misma superficie.

Ahora bien, hay algo en el esbozo de usted que no me satisface del todo. Usted le concede a *V* mucho más espacio que a *G*. ¿Es acaso el pasado mucho más importante que el presente? Tal como aparecen aquí, o sea, como 'momentos', me parecería más coherente y estéticamente más satisfactorio – desde el punto de vista de la composición-si ambos ocupasen la misma superficie.

He hecho un esbozo – que quisiera someter al juicio de usted – mostrando cómo pienso distribuir equitativamente la superficie (fig. 158). Bien puede ser que le esté haciendo una faena a Riemann y que viole la pureza matemática. Sin embargo, la ventaja de mi esbozo es la siguiente: en el centro del dibujo hay dos sinuosidades: *V* a la izquierda circunscrita por *G* y a la derecha *G* circunscrita por *V*. La marcha del tiempo me la represento como un movimiento que va desde el pasado hasta el futuro a través del presente. Dejemos de lado el futuro, puesto que no lo conocemos y, por tanto, no podemos representárnoslo. Queda, pues, la marcha del punto *V* al punto *G* sólo los historiadores y los arqueólogos se mueven de cuando en cuando en la dirección contraria. A lo mejor, encuentro la posibilidad de representar también a éstos en mi dibujo. Ahora bien, la marcha lógica de *V* hacia *G* podría representarse mediante una serie de animales prehistóricos alados que se hacen cada vez mas pequeños conforme se aproximan al horizonte y que conservan su forma (dentro del dominio *V*) hasta alcanzar el límite de *G*. Tan pronto como traspasan el límite, se convierten en aviones de propulsión a chorro – por poner un ejemplo – , que pertenecen al dominio *G*. Otra ventaja consiste en que pueden dibujarse dos corrientes distintas: a la izquierda, partiendo del horizonte situado en el centro de la sinuosidad *V* y yendo hacia el ángulo inferior, donde esta situado *G*; y a la derecha partiendo del ángulo superior y yendo hacia el horizonte situado en la sinuosidad *G*. La primera de las corrientes se hace cada vez más grande mientras que la segunda se va reduciendo. Por sugestivos que sean los alambres de telégrafo en el boceto de usted, no me convencen, puesto que el telégrafo es una invención moderna.

157. Sueño, xilografía, 1935

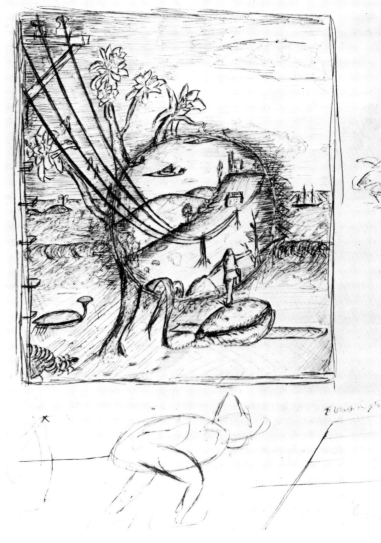

Y la sugestión de vías de ferrocarril tampoco está bien lograda. Como ve, el problema me ha interesado mucho. Escribiendo sobre él, espero poder aclarar mis pensamientos y estimular mi «inspiración» (por usar otra vez esta palabra altisonante)…»

Aquí terminó el desarrollo del problema, y el diseño de la puerta encantada – que debía probar la verdad de su concepción – tampoco hizo progresos.

Es una pena que Escher no haya podido ejecutar esta nueva *tour de force*. Solo pensarlo le causaba dolores de cabeza. Quizás ninguna otra persona habría sido capaz de ejecutar este proyecto con los medios que magistralmente aplica en sus estampas: reflejos, perspectivas, partición de la superficie y aproximación al infinito.

158. Boceto del profesor Sparenberg; abajo la interpretación de Escher

13 Mundos imposibles

¿Cóncavo o convexo?

¿Qué representa este dibujo? ¿es la parte superior de una sombrilla? En ese caso, el espectador contempla de tal manera el dibujo que la luz llega de la derecha, si, en cambio, creemos ver una cavidad en el suelo en forma de concha, la luz le vendrá de la izquierda. Nuestra retina acepta sin más ambas interpretaciones: la cóncava y la convexa y en cuanto nos hemos convencido de ver algo cóncavo, comenzamos a dudar y creemos ver, de repente, algo convexo.

161.

La fig. 161 muestra amplificado un detalle del dibujo *Cóncavo y convexo* de 1955, el cual está construido a base de elementos que admiten ambas interpretaciones.

Sólo las figuras humanas y de animales, así como otros objetos fácilmente reconocibles admiten una interpretación unívoca. Ello tiene como consecuencia que dichos objetos y figuras se encuentran de cuando en cuando en un mundo completamente irreal, a saber, cuando interpretamos su entorno del modo inverso.

Antes de examinar el dibujo, conviene que nos familiaricemos con otras formas mas sencillas de este tipo de ambivalencia. Si echamos un vistazo a la veleta (fig. 160), comprobaremos que en un momento dado cambia súbitamente de dirección. Primero, vemos su lado derecho mas o menos vuelto sobre sí, luego nos damos cuenta de que sólo se ha apartado de nosotros. En los dos dibujos que siguen, hemos tratado de ejemplificar cada interpretación, pero tal vez veamos también aquí, después de mirar fijamente el dibujo, cómo acontece la inversión. Se trata de un ejemplo del mismo fenómeno, aunque de una forma muy simplificada.

Pero demos todavía un paso más (fig. 159 a). Dibujemos una línea AB. ¿Qué punto está mas cerca, A o B? trazemos a continuación dos líneas paralelas si las dibujamos como tiras muy delgadas, sugeriremos que los puntos Q y R son los más cercanos. Ya no vemos dos líneas paralelas, sino sendos pares de líneas que se cruzan en ángulo recto. Hay otras maneras de sugerirle al espectador una de las interpretaciones posibles. Ello se ve claramente en la construcción

de cuatro líneas que se han convertido en dos antenas bipolares de orientación opuesta. Ahora hagamos lo mismo con dos rombos. Estos son idénticos, excepto que en cada uno de ellos se ha señalado una orientación distinta. Por ello, vemos el primer rombo como una tablilla que mirásemos desde abajo, mientras que el otro es mirado desde arriba. Si dibujamos un rombo junto a un cuadrado, se multiplicará el número de posibilidades. La fig. 162 muestra las cuatro interpretaciones posibles. Una única línea dibujada en una hoja de papel en blanco puede ya interpretarse de dos maneras muy distintas. Está claro que la figura más complicada, y aún toda imagen visual es suceptible de esta doble interpretación. Sólo que no nos damos cuenta por la razón de que muchos de los detalles que vemos en una imagen tienen valores táctiles cuya interpretación es inequívoca. Si faltan estos valores, podremos observar que sobre todo la variación del ángulo de incidencia de la luz trae consigo una interpretación distinta. En la fig. 163, aparece dos veces la misma fotografía de unas gotas de rocío sobre unas hojas de una *alchemilla mollis*: en posición normal, e invertida. Probablemente, veremos en una de las fotos la hoja cóncava, mientras que en la otra la veremos convexa. Eso mismo observamos en el paisaje lunar reproducido en la fig. 164. Ya que en el dibujo *Cóncavo y convexo,* los templos cúbicos con bóvedas ojivales constituyen el elemento arquitectónico más sobresaliente, hemos dibujado en la fig. 165 dos cubos idénticos, tal como aparecen en la litografía. Las dos interpretaciones posibles han sido destacadas con trazo grueso, al paso que su posición con respecto al espectador se ha marcado mediante una serie de puntos. *V* significa delante y *A* significa detrás; *o* significa abajo y *b* significa arriba. Ambos cubos pueden reconocerse fácilmente en el dibujo en el templo de la izquierda y en el de la derecha.

La litografía *Cóncavo y convexo* constituye un verdadero shock visual. Por lo menos a primera vista, es evidente que se trata de un edificio simétrico: su lado izquierdo es aproximadamente la imagen invertida del lado derecho; la transición en el centro no es abrupta, sino gradual. Sin embargo, una vez traspasado el centro acontece algo que es todavía peor que la caída en un abismo sin fondo: todo es vuelto literalmente al revés. La parte superior se vuelve la inferior, delante se vuelve detrás. Los hombres, las lagartijas y los tiestos se oponen a esa inversión. Son de tal manera fáciles de identificar y no pueden tener, de acuerdo con nuestra experiencia, una forma que pudiera invertirse. No obstante, también estos objetos deben pagar su precio por haberse transgredido el límite: se hallan ahora en una relación tan singular con su entorno que basta tan solo mirarlos para marearse.

He aquí algunos ejemplos: abajo a la izquierda un hombre sube las escaleras hasta llegar a una plataforma. Allí encuentra un templo. Al doblar la esquina, se topa con un hombre que duerme recargado contra el muro y al que podría despertar para preguntarle por qué está vacía la concha que vemos en el centro. A continuación, podría intentar subir las escaleras de la derecha. Intento que con toda seguridad fallará, puesto que lo que parecía una escalera se ha convertido en la base de una bóveda. Nuestro hombrecillo cae en la

80

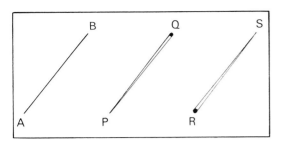

159.a.

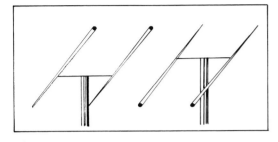

159.b.

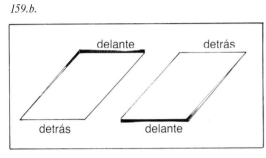

delante detrás

detrás delante

159.c.

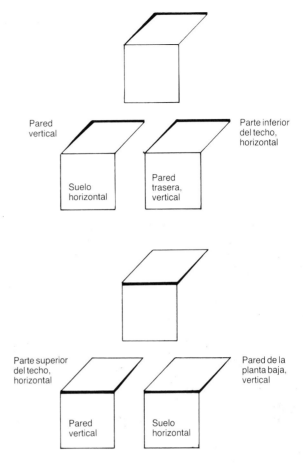

Pared vertical

Parte inferior del techo, horizontal

Suelo horizontal

Pared trasera, vertical

Parte superior del techo, horizontal

Pared de la planta baja, vertical

Pared vertical

Suelo horizontal

162.

160. El efecto de la veleta

163. La ambigüedad cóncavo-convexo en una hoja con gotas de rocío

164. El mismo efecto en una foto de cráteres lunares

cuenta de que el suelo que pisa es ahora una bóveda de la que pende desafiando la fuerza de gravedad.

Exactamente lo mismo le ocurrirá a la mujer con el cesto si desciende y traspasa el centro. Sin embargo, mientras permanezca en la parte de la izquierda nada le pasará.

Pero acaso el mayor shock visual se lo depare al espectador la vista de las dos figurillas que tocan el trombón a ambos lados de la línea divisoria central. El uno, a la izquierda, mira por la ventana en dirección de la bóveda del templo. Si quisiera, podría saltar por la ventana y posarse sobre la plataforma. El otro músico, en la parte de la derecha, tiene una bóveda sobre su cabeza y sabe bien que si saltase por la ventana se precipitaría en un abismo. La plataforma no existe para él, ya que en esta parte, ella se extiende hacia atrás. La bandera del ángulo superior derecho lleva impreso un emblema que simboliza el conjunto del dibujo. Si contemplamos despacio el dibujo de izquierda a derecha, veremos que la bóveda de la derecha puede interpretarse también como escalera; en ese caso, la bandera perderá toda realidad. El resto de las excursiones posibles por el dibujo las dejaremos al albedrío del espectador.

La fig. 166 muestra un diagrama del dibujo que nos ocupa. Ha sido dividido por tres líneas verticales. La parte de la izquierda tiene lo que podemos llamar una arquitectura convexa; es como si mirásemos todos los puntos desde arriba. Si el grabado se hubiese realizado con una perspectiva normal, el nadir tendría que encontrarse debajo del borde inferior del dibujo. Sin embargo, como se ha usado una proyección oblicua, las líneas verticales permanecen paralelas, teniéndose que hablar de un seudo-nadir.

En la parte de la derecha, vemos todo desde abajo. La arquitectura es cóncava, y la vista ascenderá hasta un seudo-cenit. En la parte central, la interpretación será ambivalente. Sólo las lagartijas, los hombrecillos y los tiestos son susceptibles de una única interpretación plausible.

En la fig. 168, reproducimos la estructura que subyace a la composición del dibujo. Si bien es más complicada que el emblema que muestra la bandera, ofreció a Escher gran ayuda a la hora de concebir el dibujo.

Se conservan un gran número de estudios preliminares para *Cóncavo y convexo*, entre ellos algunos muy interesantes (figs. 169, 170, 171, 172). Un año después de terminar el dibujo, Escher me escribió una carta en que decía:

«¿puede Ud. creer que me pasé más de un mes pensando sin interrupción sobre este dibujo, por la razón de que ninguno de mis bocetos me satisfacían?

Una condición previa para hacer hacer un buen dibujo (y por 'bueno' entiendo aquí un dibujo que halla la acogida del gran público, el cual nunca entenderá qué es una inversión matemática mientras no se le demuestre este concepto del modo más claro y plástico posible) es la renuncia a los juegos malabares; más bien se debe tener cuidado de que la conexión entre los objetos dibujados y la realidad nunca se pierda de vista. Ud. no se puede imaginar lo perezoso que es el gran público. Mi intención es ocasionarle un shock, y si no me explico en los términos más claros, no lo conseguiré.»

Por ese entonces, tuve ocasión de explicarle a Escher el fenómeno de la seudoscopia. Esta consiste en intercambiar mediante el empleo de unos prismas las imágenes que se forman en las retinas de ambos ojos. Escher estaba entusiasmado, y durante largo tiempo trajo consigo los prismas, observando con ellos los objetos más diversos para comprobar el fenómeno. A continuación uno de sus muchos informes:

«Sus prismas son el fondo un sencillo instrumento para lograr la misma inversión que yo he intentado plasmar en mi dibujo *Cóncavo y convexo*. La escalerilla de hojalata que me regaló el profesor Schouten, origen del citado dibujo, se invierte tan pronto como es observada con los prismas. Instalados entre dos pedazos de cartón

165.

cenit aparente ▲

convexo cóncavo

▼ nadir aparente

166. Construcción de Cóncavo y convexo

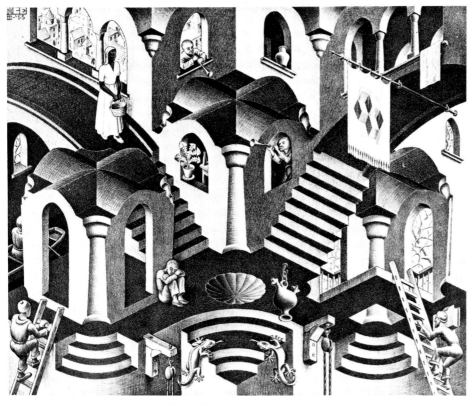

167. Cóncavo y convexo, litografía, 1955

170.

171.

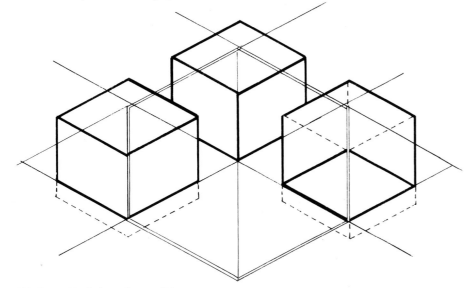

168. Situación de los cubos en Cóncavo y convexo

169.

172.

169-172. Estudios preliminares
para Cóncavo y convexo

sujetos con unas ligas, los prismas pueden usarse cómodamente como binoculares. Una vez los llevé conmigo yendo de paseo por el bosque, y me puse a mirar un estanque lleno de hojas caídas. De repente, vi que su superficie: estaba en lo alto, mientras que el cielo estaba en el suelo, y ello sin que se derramara una sola gota de agua. Ya el solo hecho de confundir izquierda y derecha me parece fascinante. Si al observar ambos pies, se mueve el derecho parece que es el izquierdo el que se mueve.

Quien desee observar el efecto seudoscópico deberá tomar dos prismas cortados en ángulo recto, como los que usan los prismáticos convencionales; luego deberá colocarlos entre dos trozos de cartón tal y como se muestra en la fig. 173. Uno de los prismas deberá poderse girar.

173. El «seudoscopio»

Yo recomendaría que se comience con observar una flor exótica, como por ejemplo una begonia de hojas grandes. Mírese por el seudoscopio cerrando el ojo derecho, cerciorándose de que el ojo izquierdo apunta hacia la begonia. Ciérrese después el ojo izquierdo y mírese con el derecho, procurando no mover ni el seudoscopio ni la cabeza. Si no se viera la flor o no se la viera en la misma posición que antes, se girará el prisma derecho hasta que aparezca la flor en el ángulo correcto. A continuación, ábrase ambos ojos y se percibirá – tan pronto como uno logre habituarse a la nueva imagen – la fusión de ambas imágenes en una sola invertida. Todo lo que estaba antes de pie, estará ahora de cabeza. Un bote o un vaso aparecerán al revés, una naranja se transformará en una concavidad finísima, la luna quedará atrapada entre los árboles del jardín. Si se mira un tarro de cerveza repleto hasta los bordes, se verá algo que hubiera resultado inimaginable: todo el espacio se convertirá en un perpetuo cambio entre lo convexo y lo cóncavo.»

Cubo con cintas mágicas

El tema tratado en *Cóncavo y convexo* era demasido atrayente como para que Escher hubiera podido resistir la tentación de seguirle la pista. Mientras que en el trabajo mencionado contaba una historia un tanto prolija, la litografía *Cubo con cintas mágicas*, terminada un año más tarde, tiene la concisión de un aforismo. También aquí es posible una variedad de interpretaciones – delante o atrás, cóncavo o convexo – , y además tenemos como contraste el reflejo de un objeto que permite una sola interpretación.

El tema de la obra lo constituyen dos elipses que se cortan en ángulo recto y que se ensanchan hasta formar unas cintas. Las cuatro semielipses aparecen vueltas hacia el espectador o bien retirándose de él, y cada uno de los puntos de intersección es susceptible de ser interpretado de maneras distintas. Los ornamentos de las cintas pueden verse como semiesferas en relieve con hondonadas en el centro, o bien como cavidades circulares con fondos semiesféricos. El efecto de inversión, observable aquí con gran nitidez, es similar al que constatamos al contemplar las fotografías de los cráteres (fig. 164). Los estudios preliminares de Escher que aquí reproducimos muestran que no fue la idea del cubo la que surgió primero, y que los ornamentos de las cintas fueron proyectados inicialmente de otra manera.

Casa de duendes

En los estudios preliminares de la litografía *Belvedere*, de 1958, aparece con frecuencia el título «Casa de duendes». Dado que se eliminó todo elemento fantasmagórico de la versión final, el título también se cambió.

Pero independientemente de si posee o no ese aire de fantasmagoría, lo cierto es que la arquitectura del edificio no puede darse en la realidad. Toda representación de la realidad no es otra cosa que una

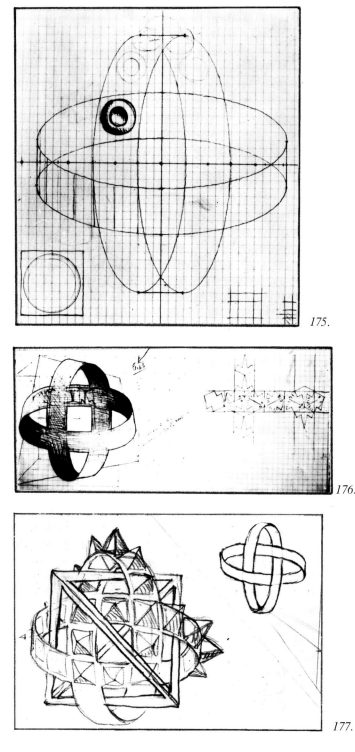

175.

176.

177.

174. Cubo con cintas mágicas, litografía, 1957

178.

179.

175-180. Estudios para Cubo con cintas mágicas

proyección de dicha realidad sobre una superficie plana. Por otro lado, no toda representación en una superficie plana tiene que ser una proyección de una realidad de tres dimensiones. En *Belvedere*, está claro de entrada que el edificio que vemos no puede ser el edificio que aparenta ser, ya que éste no podría existir en la realidad. El *leitmotiv* del grabado lo encontramos en la parte inferior del mismo: la construcción en forma de cubo que un mozo con aire pensativo sostiene entre sus manos (fig. 181) En el centro, podemos ver el punto culminante de esta curiosa construcción: una escalera que, apoyada en la fachada, conduce derechamente al interior del edificio (fig. 183). *Belvedere* tiene mucho en común con la litografía *Cóncavo y convexo*. Examinemos atentamente las figs. 182a, 182b y 182c. En la primera de ellas, reconocemos la estructura de un cubo. Y hemos visto que puede considerarse como la proyección de dos realidades distintas (la una se obtiene si aceptamos que los puntos 1 y 4 están más próximos al espectador que los puntos 2 y 3; la otra, si imaginamos la situación inversa). Este juego con ambas posibilidades era precisamente el tema de *Cóncavo y convexo*.

Asimismo, es posible también ver más cerca los puntos 2 y 4 que los puntos 1 y 3. Sin embargo, esto es incompatible con nuestra idea de cubo, y por ello rechazamos espontáneamente esta interpretación. Ahora bien, si a las aristas del cubo se les asigna un volumen, podríamos obligar al espectador a aceptar esta última interpretación;

el resultado es la fig. 182c, que es la base de la litografía *Belvedere*. Incluso es posible un cuarto cubo (fig. 182b). Pero pasemos a examinar la litografía.

Un príncipe del Renacimiento – pongamos por caso Gian Galeazzo Visconti – , mandó levantar este pabellón desde el que se domina el paisaje de un extenso valle.

El examen atento del edificio nos revela su carácter fantasmagórico: no tanto por la presencia del prisionero enfurecido a quien nadie presta la menor atención, sino por el modo como está construido. Parece como si el piso superior estuviese sobrepuesto en ángulo recto sobre la planta baja. El eje longitudinal del piso superior coincide con la dirección en que mira la mujer que vemos apoyada en la balaustrada, mientras que el de la planta baja coincide con la dirección en que está mirando el rico comerciante del piso inferior.

No menos curioso son las ocho columnas que dan sostén y unidad al edificio. Tan sólo las columnas de los extremos izquierdo y derecho son normales – tal como los lados *AD* y *BC* de la fig. 182 a. Las seis columnas restantes unen la parte anterior con la posterior, convirtiéndose en diagonales que atraviesan la construcción por el centro. El comerciante que toca con su mano derecha la columna de la esquina, lo notaría enseguida si tratase de tocar con su mano izquierda la columna correspondiente a ese lado.

La escalera, de sólida construcción, está bien derecha, y sin embargo

181. Detalle de Belvedere

183. Detalle de Belvedere. La escalera que parte del interior y se apoya en la fachada

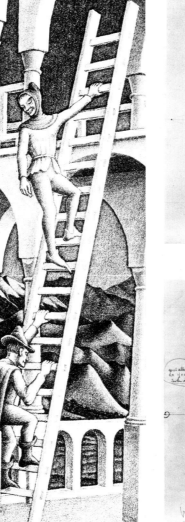

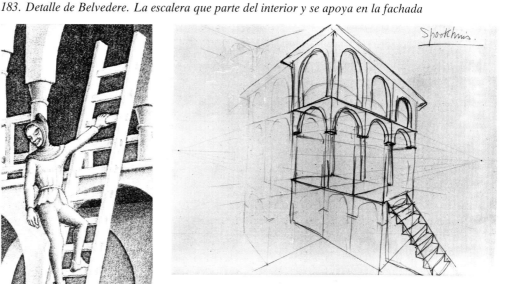

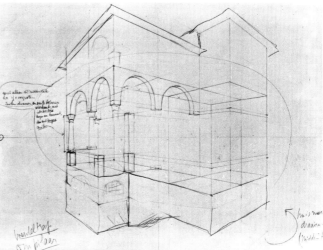

182. a–c

184-185. Estudios para Belvedere

se apoya en la parte de arriba contra la fachada del *Belvedere*, mientras que abajo está dentro del edificio. De la figurilla apostada a la mitad de la escalera no se puede decir si está dentro o fuera de él. Vista desde abajo, se encuentra sin duda alguna dentro de él, pero mirada desde arriba no es menos obvio que está fuera.

Si cortamos el dibujo por la mitad con una línea horizontal, observaremos que ambas mitades son completamente normales. Es la combinación de ambas la que da como resultado algo imposible. El mozo que vemos sentado sobre el poyo parece haber descubierto esto con ayuda del modelo que sostiene entre las manos. Se asemeja a la estructura de un cubo cuya parte superior ha sido, no obstante, unida de un modo imposible con su parte inferior. Tal vez, sea una pura quimera la posibilidad de sostener la figura entre las manos – por la sencilla razón de que semejante figura no puede existir en el espacio. De ello, se dará cuenta el mozo si estudia con cuidado el dibujo que yace a sus pies.

En uno de los estudios preliminares de esta obra (fig. 185) puede leerse abajo, a la izquierda, la observación: «escalera de caracol en torno a la columna». Nos hemos ocupado ya con la escalera de la versión definitiva, y no obstante sentimos curiosidad de saber cómo habría resuelto Escher el problema de dibujar la escalera de caracol que parte del interior y desemboca en la fachada.

No han faltado intentos de construir un modelo de tres dimensiones del cubo empleado por Escher en *Belvedere*. Un ejemplo particularmente logrado se halla reproducido en la fig. 187; se trata de una fotografía realizada por el Dr. Cochran (Chicago). El modelo, no obstante, consta de dos partes separables, las cuales sólo se asemejan al cubo en cuestión si se las mira desde un punto determinado.

Uniones imposibles

En febrero de 1958, publicó R. Penrose un artículo en la revista *British Journal of Psychology* (Vol. 49) cuyo tema era una figura imposible a la que dio el nombre de «tribar» (fig. 188). Penrose la define como una figura triangular tridimensional. Sin embargo, es evidente que no se trata de la proyección de una figura espacial propiamente dicha. Este figura imposible puede «existir» gracias a ciertas junturas incorrectas de elementos perfectamente normales, es decir, sólo puede existir como dibujo. Los tres ángulos son irreprochables, pero están unidos de un modo erróneo que no puede darse en el espacio: ¡si se suman sus ángulos se obtendrá como resultado nada menos que 270 grados!

Hoy en día, se conocen innumerables variantes de figuras imposibles, todas ellas originadas por un erróneo ensamblaje de sus partes. Una figura imposible bastante sencilla, aunque poco conocida, se halla reproducida en la primera fila de la fig. 189. En las tres filas

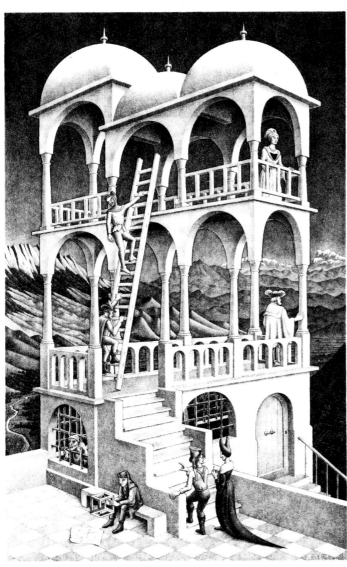

186. Belvedere, litografía, 1958

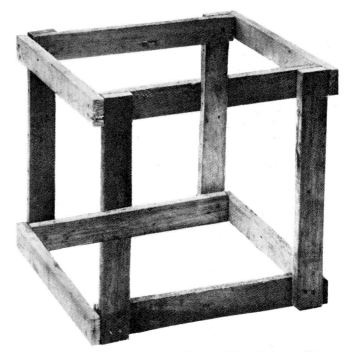

187. La jaula imposible, fotografiada por el Dr. Cochran, Chicago

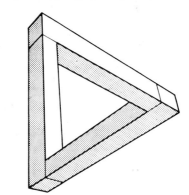

188. El «tribar» de R. Penrose

restantes vemos las partes de que está compuesta la figura; éstas pueden existir sin más en el espacio, ya que las uniones imposibles han sido eliminadas.

El tribar puede fotografiarse sin mayor dificultad (fig. 191) si la fotografía se toma desde un punto determinado, tal como ocurre con la jaula imposible (fig. 187). Escher leyó el artículo de Penrose justo cuando estaba ocupado con la construcción de mundos imposibles, y el tribar le inspiró la construcción que aparece en la litografía *Cascada*, de 1961. En ella, Escher juntó tres ejemplares de dicha figura (fig. 190). Como se desprende de los bocetos preliminares, tuvo en un principio la intención de dibujar tres enormes complejos arquitectónicos. Sin embargo, de repente le vino la idea de que una cascada podría ilustrar mejor el carácter absurdo de la construcción.

Si comenzamos a contemplar el dibujo a partir del ángulo superior izquierdo, veremos caer el agua, la cual pondrá en movimiento la rueda de molino. En seguida corre el agua por un canal de ladrillos. Si seguimos su curso, comprobaremos que el agua se aleja de nosotros. De repente, el punto más lejano y más bajo parece coincidir con el más alto y más próximo. El agua cae de nuevo y continúa impulsando el molino: ¡un *perpetuum mobile*!

El entorno de esta corriente imposible tiene una doble función: por una parte, acentúa el efecto de extravagancia mediante el jardín de musgos desmesurados, así como por medio de los polígonos regulares que rematan las torres; por la otra, mitiga también este efecto mediante el paisaje de terrazas del fondo y la casa de la izquierda. El parentesco entre *Belvedere* y *Cascada* es evidente: la estructura cúbica que subyace a *Belvedere* debe su existencia a las uniones – intencionadamente erróneas – entre las esquinas del cubo.

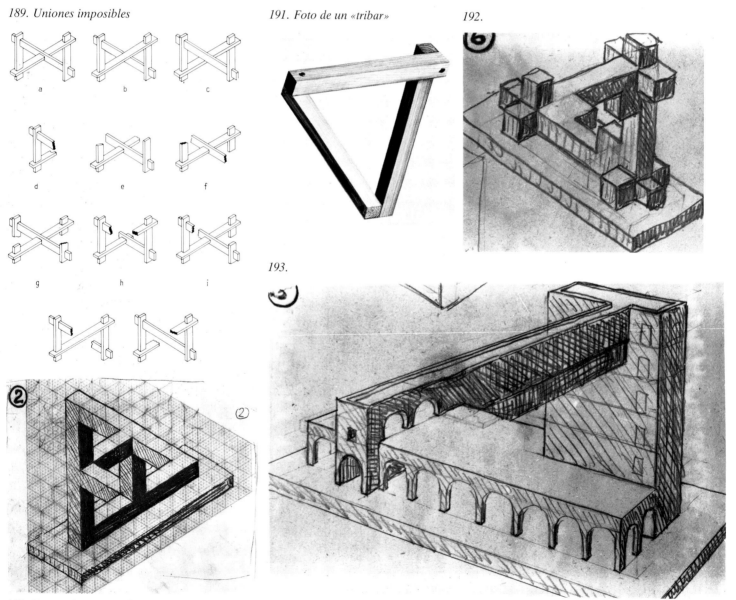

189. Uniones imposibles

191. Foto de un «tribar»

192.

193.

190. Tres «tribares» unidos entre sí

192-193. Dibujos a lápiz del edificio de Cascada

194. Otro boceto del mismo edificio

195-199. Bocetos en que se elabora la idea de la cascada

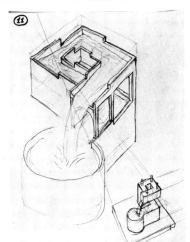

197.

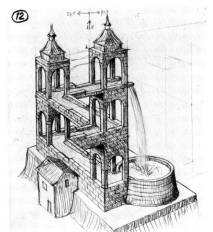

198.

199.

196.

195.

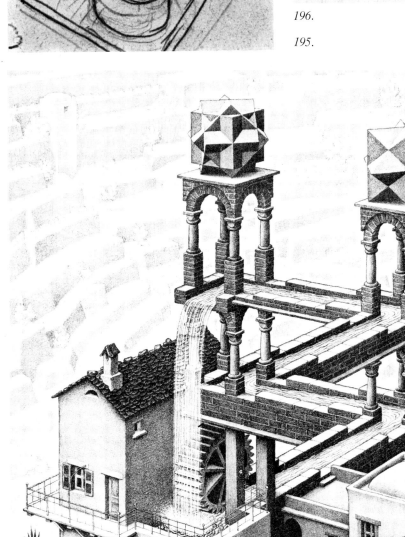

200. Cascada, litografía, 1961

Series cuasi-infinitas

Escher intentó representar en muchos de sus dibujos lo ilimitado y lo infinito. Las esferas que talló en marfil y en madera cubiertas con motivos de figuras humanas y animales sirven para ilustrar lo que no tiene límite sin ser por ello infinito.

En sus dibujos de límites cuadrados y circulares, la infinitud se insinúa de un modo plástico mediante series de figuras que reducen continuamente su tamaño.

En la litografía *Escaleras arriba y escaleras abajo*, de 1960, nos vemos confrontados con una escalera en la que se puede subir y bajar sin que por ello varíe la altura. La afinidad con *Cascada* salta a la vista. Si miramos la litografía (fig. 202) y seguimos de cerca a los monjes, no tendremos la menor duda de estar ascendiendo una escalera. Al dar una vuelta completa, sin embargo, nos encontraremos de nuevo en el mismo punto de partida: ¡no habremos ascendido ni un solo centímetro!

Esta idea del ascenso (o descenso) cuasiinfinito la encontró Escher en otro artículo de Penrose (fig. 203a). El engaño se hará patente si cortamos el edicifio en «rebanadas» longitudinales. Así, nos encontramos con que la primera capa (ángulo superior izquierdo) se encuentra a un nivel mucho más bajo que el resto (fig. 203b). Por consiguiente, las capas no se encuentran sencillamente sobrepuestas, sino que forman una espiral. Las líneas horizontales se mueven en forma de espiral hacia adelante, tan sólo la escalera está en el plano horizontal.

Para demostrar la posibilidad de dibujar en el plano horizontal una escalera que no cesa de avanzar, hagamos el intento de construir una (figs. 204a, 204b, 204c). Los puntos *ABCD* delimitan un cuadrado situado en el plano horizontal. Tracemos ahora una línea vertical por la mitad de cada lado. Es fácil dibujar una escalera cuyos escalones parten de *A* y llegan a *C* a través de *B* (204a). La dificultades comienzan al querer regresar al punto de partida *A* desde *C* pasando por *D*. En la fig. 204b, el retorno tiene lugar de manera que las escaleras nos conducen hacia abajo. Con ello, empero, la idea ha perdido su encanto: ascendemos dos escalones y bajamos otros dos alternativamente, y no nos sorprende nada regresar al punto de partida.

Si alteramos el ángulo de planta (fig. 204c), la escalera ascenderá constantemente. En un primer momento, nos inclinamos por aceptar el nuevo diagrama, pero pronto nos damos cuenta de que un edificio construido de acuerdo con él tendría un grave inconveniente. Las líneas punteadas que señalan la dirección de las paredes de los lados se intersecan arriba a la derecha. Ello no tiene mayor dificultad, puesto que el punto de fuga V_1 armoniza con la perspectiva del edificio. No obstante, las otras líneas punteadas coinciden abajo a la derecha en un punto de fuga V_2 que destruye la perspectiva del dibujo. Está claro que V_2 podría construirse también arriba a la izquierda prolongando los lados *BA* y *DA* (fig. 204d). Cada uno de los lados aumentaría un peldaño más su longitud. El grabado de Escher muestra cómo esta solución resulta convincente.

Hemos descubierto el modo como este dibujo consigue engañarnos: la escalera está colocada sobre un plano horizontal, mientras que los otros detalles del dibujo – p. ej. los plintos de las columnas, los marcos de las ventanas, etc. – avanzan en forma de espiral. El lado visible del edificio parece del todo normal, pero si Escher hubiese dibujado en otra hoja el lado oculto, comprobaríamos que el dibujo se derrumbaría al punto.

Consideremos una vez más la escalera del dibujo (fig. 205). Si trazamos líneas verticales a lo largo de cada peldaño, observaremos que estas líneas configuran un prisma cuyos lados tienen anchuras que guardan entre sí la proporción de 6:6:3:4. Todas aquellas partes del dibujo que están situadas a la misma altura forman una espiral (señalada con líneas punteadas), La fig. 206 muestra un esquema del dibujo. Las líneas delgadas representan superficies horizontales (y por eso, paralelas a la escalera), mientras que la línea espiral gruesa indica las líneas cuasihorizontales que conforman el edificio.

203.a. Dibujo de Penrose 203.b. Corte transversal del mismo dibujo

201. Boceto para Escaleras arriba y escaleras abajo

203.c. Foto de un modelo en escayola

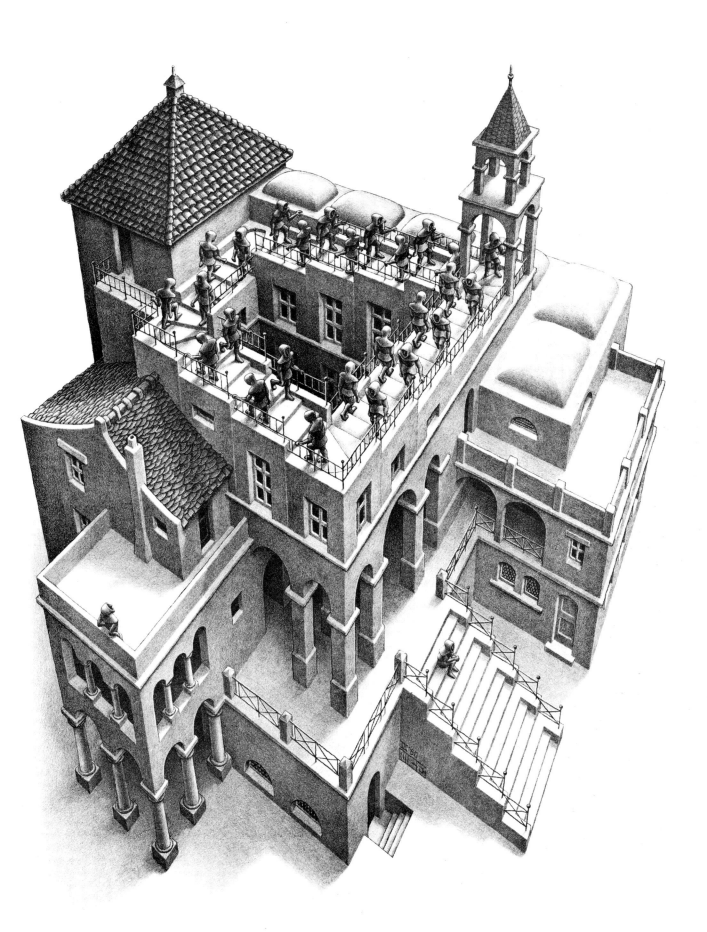

202. *Escaleras arriba y escaleras abajo, litografía, 1960*

a

b

c

d

V_1

V_2

Punto de fuga 2

Punto de fuga 1

Punto de fuga 3

14 Cristales y construcciones

«Mucho antes de que el hombre existiera sobre la tierra, crecían cristales en la corteza terrestre. Y he aquí que un buen día el hombre se topó con un pedazo reluciente y perfectamente regular; o quizás le asestó un golpe con su hacha de piedra; recogió uno de los fragmentos que yacían a sus pies – y se quedó maravillado. Hay algo de estremecedor en las leyes que gobiernan las formaciones cristalinas. No son obra del espíritu humano. Son independientes de nosotros – 'existen' simplemente. El hombre cuando mucho puede descubrir en un momento de lucidez que existen, y dar cuenta de ellas.»
M. C. Escher, 1959

207. *«Mucho antes de que el hombre existiera sobre la tierra, crecían cristales en la corteza terrestre»*

Cuando hablaba de cristales, Escher se ponía lírico. Tomaba en sus manos un diminuto granate de su colección y lo contemplaba como si lo hubiese recogido del suelo y lo viese por vez primera. «Este maravilloso cristal tiene muchos millones de años. Existía ya mucho antes de que el hombre apareciese sobre la tierra.»
A Escher, lo fascinaba la estricta regularidad de sus formas, misteriosas e insondables para el hombre. Hacía de ellos modelos de distintos materiales y los dibujaba en diversas posiciones.
Las posibilidades de partir periódicamente la superficie habían sido exploradas por el mismo Escher. Luego encontró realizadas en el mundo de los cristales múltiples formas que reprodujo y varió en dibujos a fin de poner de manifiesto su singularidad.
Su interés por los poliedros regulares (realizados en la naturaleza en forma de cristales) lo compartía Escher con su hermano el Dr. B.G. Escher, geólogo de profesión. Cuando en 1922 tuvo que enseñar, en la Universidad de Leiden, Geología, Mineralogía, Cristalografía y Petrología, comprobó que los libros de texto existentes dejaban mucho que desear. Decidió escribir su propio tratado general de Mineralogía y Cristalografía, un libro de 500 páginas que apareció en 1935 y que todavía se sigue usando.
Los matemáticos griegos sabían ya que sólo son posibles cinco cuerpos regulares (fig. 208). Tres de ellos están delimitados por triángulos equilátero (*tetraedro, octaedro, icosaedro*), uno por cuadrados (*cubo*) y el otro por pentágonos regulares (*dodecaedro*). En el grabado en madera *Estrellas* de 1948 (fig. 209), vemos reproducidos estos cinco cuerpos (llamados por lo demás platónicos). *Planetoide tetraédrico* (fig. 212) es un tetraedro habitado.
Cuando en 1963 la fábrica de hojalata Verblifa le encargó el diseño de una galletera, Escher recurrió al poliedro más sencillo y le dio la forma de un icosaedro adornado con conchas y estrellas de mar (fig. 125).
A fin de tenerlos siempre presentes, Escher construyó con alambre e hilo un modelo de los cinco cuerpos platónicos (fig. 210). Cuando en 1970 se mudó de su casa en Baarn, en la que había vivido 15 años, a la Casa Rosa Spier de Laren, Escher donó gran parte de sus pertenencias; una serie de modelos estereométricos que había construido él mismo fueron depositados en el Gemeentemuseum de La Haya. Pero el frágil modelo de los cuerpos platónicos lo conservó y lo volvió a colgar en su nuevo estudio.
Todos los cuerpos platónicos son convexos. Kepler y Poinsot descubrieron más tarde otros cuatro cuerpos regulares también convexos. Si se usan distintos poliedros regulares como límite de un cuerpo regular, resultan 26 cuerpos más (los llamados cuerpos arquimédicos). Finalmente, podemos considerar como cuerpos regulares los que resultan de la «compenetración» mutua de ciertos cuerpos regulares. Con ello superamos ampliamente la variedad de formas que descubrimos en los cristales naturales. Sólo tres de los cuerpos platónicos – el tetraedro, el octaedro y el cubo – aparecen en forma

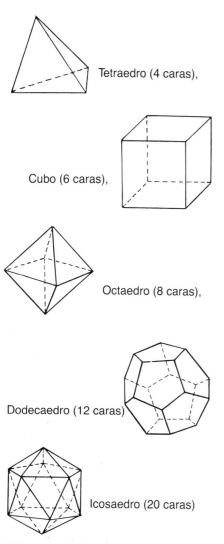

Tetraedro (4 caras),

Cubo (6 caras),

Octaedro (8 caras),

Dodecaedro (12 caras)

Icosaedro (20 caras)

208. Los cinco cuerpos platónicos

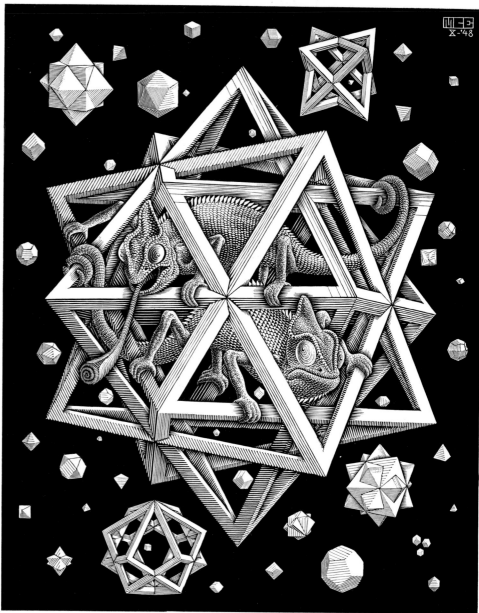

209. Estrellas, xilografía, 1948

210. Escher con un modelo de los cuerpos platónicos

Octaedro cometa
Cubo + Octaedro Icosaedro

2 Tetraedros Octaedro
Dodecaedro romboidal

2 Cubos
2 Tetraedros Octaedro cometa 2 Cubos 3 Octaedros
Dodecaedro

211.

de cristal en la naturaleza, y sólo de un número muy reducido de los demás poliedros puede decirse lo propio. La fantasía humana es, a lo que parece, más rica que la naturaleza.

Escher estaba fascinado por todas estas figuras; aparecen en muchos de sus dibujos, sea como tema principal – p. ej. en *Cristal* de 1947, *Estrellas* de 1948, *Planetoide doble* de 1949, *Orden y caos* de 1950, *Gravitación* de 1952 y *Planetoide tetraédrico* de 1954 – , sea como elemento decorativo – p. ej. en *Cascada* de 1961, donde los remates de las torres están formados por cuerpos regulares.

Escher realizó también algunos cuerpos regulares en madera y plástico, no como modelos, sino como obras de arte.

Una de las piezas mejor logradas es sin duda *Poliedro con flores* (fig. 218), tallada por Escher en madera de arce en 1958. Mide 13 cm de altura y consiste en cinco tetraedros que se «compenetran» mutuamente. Escher talló un modelo exacto antes de realizar la versión final. El mismo dibujó y cortó los pedazos de madera que, ensamblados, configuran un cuerpo arquimédico, un dodecaedro romboidal en forma de estrella. Hacía tiempo que se conocía un rompecabezas con esta misma forma, pero nunca se había construido un modelo de tan perfecta simetría como el de Escher.

Una gran afinidad une a estos sólidos regulares con las distintas esferas que Escher cubrió con figuras congruentes talladas en relieve. La *Esfera con peces* de 1940 (fig. 217), realizada en madera de boj con un diámetro de 14 cm, está cubierta por doce peces idénticos. En otras esferas, se emplearon dos o tres figuras distintas, p. ej. en *Esfera con ángeles y diablos* de 1942, citada más arriba.

Existen algunas copias de estas esferas talladas en marfil por encargo de un admirador de Escher, el ingeniero Cornelius Van S. Roosevelt. Recientemente ha donado su colección de más de 200 obras de Escher a la National Gallery of Art de Washington.

Estrellas (1948)

Este pequeño universo está lleno de cuerpos regulares. En la parte central, vemos una estructura formada por tres octaedros. «Esta hermosa jaula está habitada por una especie de camaleones, y no me sorprendería demasiado si se tambalease un poco. Al principio quería dibujar unos monos en su interior.» (figs. 209 y 211).

Planetoide tetraédrico (1954)

Este planetoide tiene la forma de un tetraedro regular. Sólo podemos ver dos lados de él. Sus habitantes los han aprovechado al máximo construyendo terrazas. Nótese que los edificios de las esquinas son tan altos que debe ser imposible respirar en ellos.

Las terrazas fueron construidas por Escher con toda exactitud; imaginó una esfera constituida por capas concéntricas – una cebolla – de la que el planetoide tenía que tallarse. Tras convertir la esfera en un tetraedro, cortó cuidadosamente cada anillo en ángulo recto.

Gravitación (1952)

He aquí un dodecaedro en forma de estrella (fig. 213); se trata de uno de los cuerpos regulares descubiertos por Kepler. La construcción de este interesante cuerpo puede efectuarse de distintas maneras. Consta en su interior de un dodecaedro de lados pentagonales. Sobre cada uno de ello, está colocada una pirámide regular de cinco caras.

Resulta más satisfactorio representarse el cuerpo construido a base de estrellas de cinco puntas. En el centro de cada estrella, descuella una pirámide. Sin embargo, cada una de las caras ascendientes de las pirámides pertenecen a otra estrella de cinco puntas.

Escher tenía predilección por esta figura, por ser a la vez muy sencilla y muy complicada. La empleó como motivo en muchos dibujos. Aquí vemos cada estrella con su pirámide como un pequeño mundo habitado por un monstruo de largo cuello y cuatro patas.

La cola del monstruo permanece oculta, ya que cada pirámide consta sólo de cinco orificios. Por esta razón tuvo Escher primero la idea de poblar el cuerpo con tortugas (fig. 214).

Las paredes de las casas de cada monstruo – que semejan tiendas de campaña – sirven de plataforma para cinco de los once monstruos

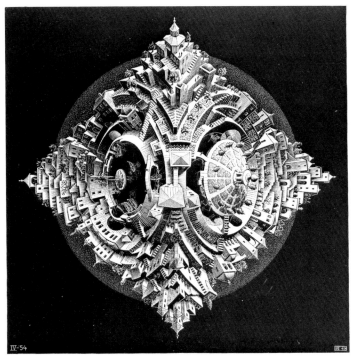

212. Planetoide tetraédrico, grabado en madera, 1954

213. Gravitación, litografía, 1952

restantes. Cada lado es ambas cosas: pared y suelo.

El título de esta litografía coloreada a mano – *Gravitación* – , se debe al hecho de que cada uno de los pesados monstruos se ve atraído con gran fuerza hacia el centro del poliedro.

Existe una relación entre esta lámina y otros dibujos de perspectivas en los que se trata la múltiple función de puntos, líneas y superficies. Compáresela p. ej. con la estampa *Relatividad*, que data del año siguiente.

Nuevos elementos

Muros, suelos y techos pueden ser construidos con elementos cuya forma puede variar a discreción. En el caso de los edificios grandes, se prefiere emplear bloques uniformes – sean ladrillos o sillares. La forma de estos elementos es por lo general como la de las vigas, o sea,

cortada en ángulo recto. Estamos tan acostumbrados a esta forma que nos resulta difícil imaginar unos elementos de construccción que tengan una forma distinta.

Sin embargo, es bien posible cubrir un espacio con bloques de forma muy diferente. El extravagente edificio submarino que aparece en la litografía *Platelmintos*, de 1959, está compuesto por dos elementos completamente distintos: el octaedro y el tetraedro (fig. 215a).

Ahora bien, es posible rellenar la superficie con octaedros o bien con tetraedros, con la consecuencia de que quedarían algunos huecos entre ellos. Pero alternando las dos especies de figuras de un modo particular, desaparecen los huecos. Para demostrar esto, Escher realizó el dibujo que nos ocupa. Si se quiere penetrar aun más en los misterios de esta extraña construcción, no se necesita más que recortar y ensamblar unos octaedros y tetraedros. Estos se reproducen extendidos en la fig. 215a. Las líneas punteadas muestran dónde hay

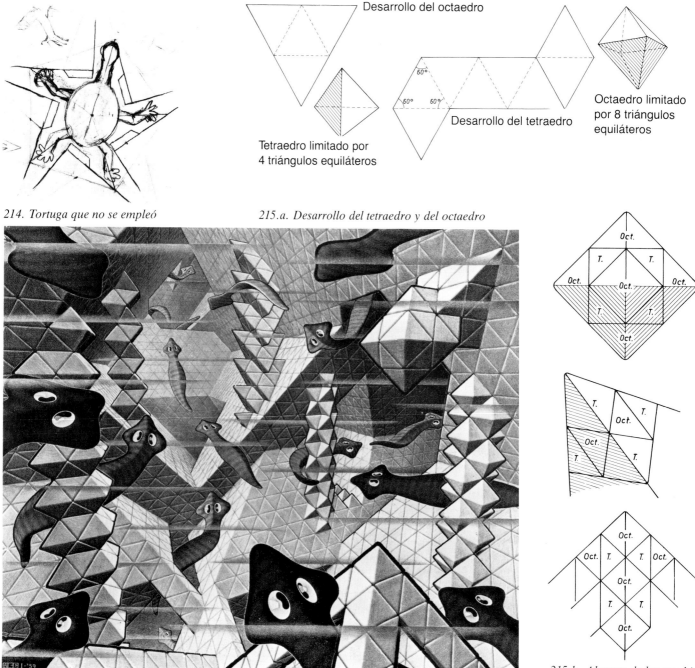

Desarrollo del octaedro

Tetraedro limitado por 4 triángulos equiláteros

Desarrollo del tetraedro

Octaedro limitado por 8 triángulos equiláteros

214. *Tortuga que no se empleó*

215.a. *Desarrollo del tetraedro y del octaedro*

216. *Platelmintos, litografía, 1959*

215.b. *Algunas de las combinaciones empleadas*

que hacer los dobleces. Como se comience a jugar con estas figuras, se advertirá que con su ayuda es posible producir todas las formas que aparecen en el dibujo. La fig. 215b muestra cómo el tetraedro y el octaedro colindan uno con otro. No resultará fácil reconstruir el dibujo en tres dimensiones empleando ambos elementos; pero quien tenga ánimo de intentarlo, se divertirá mucho con ello. Por supuesto, en este dibujo no hay paredes o pisos, y yo no creo que nadie se sienta bien en el interior de este edificio. Por eso Escher, confinó en él a unos platelmintos.

Después de leer la descripción que acabo de hacer de la estampa *Platelmintos*, Escher me pidió que añadiera la siguiente observación: «A pesar de no haber superficies verticales u horizontales, es posible levantar columnas amontonando tetraedros y octaedros. Cinco columnas de ese tipo aparecen en el dibujo. Las que vemos a la derecha son en cierto sentido la inversión de las que aparecen a la izquierda. La que está en el extremo derecho está compuesta exclusivamente de octaedros – por dentro debe tener también tetraedros invisibles – , mientras que la que sigue a la izquierda está construida sólo de tetraedros; pero en su interior debe haber una serie de octaedros colocados uno sobre el otro como las perlas de un collar.»

Aparte de los modelos de cartón, pueden hacerse con plastilina modelos de tetraedros y octaedros. Para poder llenar totalmente una superficie con ellos, es necesario hacer el doble de tetraedros. La ventaja de este método consiste en que los bloques de plastilina pueden ensamblarse y volverse a separar fácilmente bajo condiciones normales de temperatura. Así podrá jugarse y experimentar con ellos. Si los modelos son de diferente color, las reglas del juego serán todavía más claras.

La super-espiral

Escher no se interesaba solamente por figuras que tuviesen una afinidad con los cristales. Toda formación regular despertaba en él el deseo de dibujarla. Entre 1953 y 1958, realizó cinco dibujos cuyo tema eran construcciones en forma de espiral. El primero de ellos, *Espirales* (fig. 220), es un grabado bicolor en madera. El motivo que condujo a Escher a realizarlo es bastante curioso.

Una representación gráfica puede ser muy bien la respuesta a un desafío. Un niño le dice a otro: ¡tú no sabes dibujar caballos! Y eso basta para que el interpelado dibuje enseguida un caballo. *Espirales* es también una respuesta a un desafío. Durante una visita a la colección gráfica del Rijksmuseum de Amsterdam, cayó en manos de Escher un viejo tratado de perspectiva: *La Pratica della perspectiva* de Daniel Barbaro (Venecia, 1569). El comienzo de un capítulo estaba adornado con un anillo formado por varios lazos torcidos en espiral (fig. 219). El grabado no era de buena calidad y las figuras geométricas que lo componían tampoco estaban particularmente logradas. Escher, a quien ambas cosas molestaron, se propuso la difícil tarea de dibujar no sólo un anillo, sino un cuerpo que se va haciendo cada vez más delgado y que – siempre en forma de espiral – se vuelve sobre sí mismo. Una espiral de espirales, «alguien que se busca a sí mismo», como Escher diría irónicamente.

Los problemas que el trabajo planteaba no eran fáciles y requirieron meses de trabajo. Aquí, hemos reproducido sólo unos pocos bocetos (fig. 221). El resultado es brillante, Escher logra transmitir al espectador algo de su admiración por las leyes a que están sometidas las figuras. Cuatro cintas que se van haciendo cada vez más delgadas, se enroscan formando espirales en torno a un eje imaginario en forma de espiral que va reduciendo también su tamaño.

Todo aquel que haya visto los sucesivos estudios preliminares realizados para este grabado no podrá menos de admirar el esfuerzo y la perseverancia de Escher por dibujar exactamente lo que tenía en la cabeza. Hubiera sido mucho más sencillo hacer una foto del objeto en cuestión. Ahora bien, semejante objeto no existe en la realidad. Tal vez un orfebre pueda hacer algo semejante, pero ello exigiría una enorme habilidad manual y muchas horas de trabajo. Este dibujo es realmente incomparable; Escher nos permite ver algo, literalmente, nunca visto.

217. Esfera con peces, madera de boj, 1940 (diámetro 14 cm)

218. Poliedro con flores, madera de arce, 1958 (diámetro 13 cm)

Cintas de Moebio

«En 1960, un matemático inglés, cuyo nombre he olvidado, me sugirió que dibujase una cinta de Moebio. Por ese entonces no tenía la menor idea de lo que era eso.»

Dado que Escher había experimentado ya en 1946 en su grabado *Jinetes*, y luego, diez años más tarde, en el grabado *Cisnes*, con estructuras topológicas bastante interesantes que tienen una gran afinidad con la cinta de Moebio, nos es imposible tomar al pie de la letra la declaración citada. El matemático le llamó la atención sobre el hecho de que si se da media vuelta a la cinta de Moebio, ésta adquiere ciertas propiedades que son interesantes desde el punto de vista matemático. Puede cortarse longitudinalmente sin partirse en dos anillos, y tiene un solo lado y un solo borde. La primera característica la ilustró Escher en *Cinta de Moebio I* de 1961 (fig. 222), y la

219. *Cabecera de La pratica della perspectiva de Daniel Barbaro, Venecia, 1569*

220. *Espirales, xilografía, 1953*

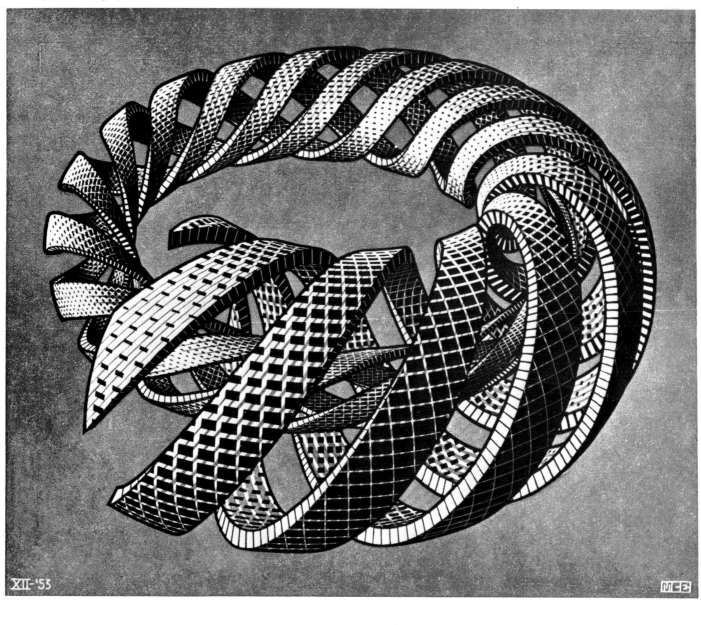

segunda, estrechamente vinculada a la anterior, en *Cinta de Moebio II* de 1963 (fig. 226).

Las cintas deben su nombre al matemático Augustus Ferdinand Moebio (1790-1868), quien las empleo para demostrar ciertas propiedades topológicas de gran interés. Es facilísimo construir una cinta de Moebio (fig. 223). Primero cortamos una cinta de papel y juntamos sus extremos para formar un cilindro. *AB* son los puntos donde se junta la cinta. Esta cinta tiene dos bordes, uno superior y uno inferior, y dos caras, una interior y otra exterior. A continuación hacemos coincidir A_1 con B_2 y B_1 con A_2. La cinta parece tener ahora solamente un borde y una cara. En efecto, si tratamos de colorear la cara exterior, comprobaremos que al final habremos coloreado toda la cinta; y si pasamos con el dedo el borde superior, regresaremos sin levantar el dedo al punto de partida habiendo recorrido ambos bordes de la cinta. En otras palabras, la cinta tiene sólo una cara y un borde. *Cinta de Moebio II* es una demostración de esta propiedad. Las nueve hormigas avanzan aparentemente sobre dos caras distintas. Sin embargo, si les seguimos el paso, descubriremos que todas caminan sobre la misma. Escher fabricó modelos a gran escala tanto de las hormigas como de la cinta.

Si cortamos una cinta normal longitudinalmente, obtendremos dos cintas que pueden ser consideradas cada una por separado. Si, en cambio, cortamos una cinta de Moebio de la misma manera, lo que obtendremos no serán dos cintas, sino una. Escher demostró esto en su grabado *Cinta de Moebio I*, en el cual vemos tres serpientes que se muerden su propia cola. Se trata de una cinta de Moebio cortada del modo descrito. Si seguimos las serpientes con los ojos, nos parecerá como si estuviesen entrelazadas; pero basta separar un poco ambas cintas para cerciorarse de que se trata de una cinta a la que se ha hecho girar dos medias vueltas.

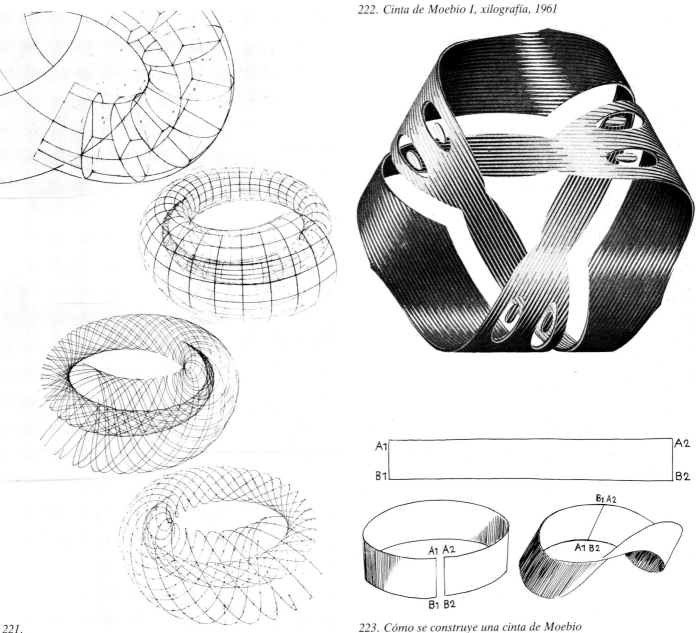

222. *Cinta de Moebio I, xilografía, 1961*

221.

223. *Cómo se construye una cinta de Moebio*

99

En el grabado tricolor *Jinetes* de 1946 (fig. 224), vemos una cinta de Moebio que se ha hecho girar dos medias vueltas. Si se intenta construir un modelo de ella, advertiremos que adopta enseguida la forma de un ocho de tres dimensiones.

Es claro que esta cinta tiene dos lados y dos bordes. Escher tiñó un lado de rojo y el otro de azul, imaginándose la cinta como una tela en la que estuvieran bordados unos motivos de jinetes. La urdimbre y la trama se hacen con hilos azules y rojos, respectivamente, de suerte que los jinetes de uno de los lados son rojos, mientras que los del otro son azules. La parte anterior de los jinetes es la imagen inversa de su parte posterior. Ello no tiene nada de particular, lo mismo podría decirse de cualquier figura. Pero Escher comienza a manipular la cinta de tal manera que surge una figura de características topológicas completamente diferentes. A la mitad de la fila de ocho figuras, ambos lados de la cinta son unidos, ensamblando las partes anterio-res con las posteriores. Podemos simular este efecto con nuestro modelo de papel si extendemos la mitad de la fila hasta formar una superficie. Desde un punto de vista puramente topológico, tendría-mos que renunciar a uno de los dos colores; pero justo esto es lo que Escher pretende evitar. A él le interesa mostrar cómo los jinetes azules rellenan toda la superficie junto con los jinetes rojos, que son su imagen invertida. Esto es lo que ocurre en el centro del dibujo. En uno de los libros de bocetos de Escher, se encuentra un magnífico dibujo con el mismo motivo de los jinetes que recubren la superficie (fig. 225); pero en el grabado el proceso de relleno tiene lugar ante nuestros ojos, con el dramatismo que ello implica.

En el grabado *Nudos* de 1965 (fig. 185), Escher se vuelve a ocupar con un tema topológico. La idea del nudo le había venido de un libro – impreso con gusto exquisito – que contenía un número de estampas sueltas del grabador Albert Flocon. Este admiraba mucho la obra de

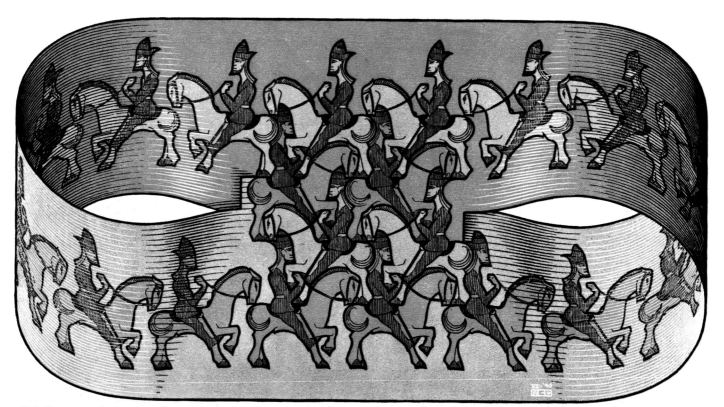

224. Jinetes, grabado en madera, 1946

225. Una página del libro de bocetos de Escher

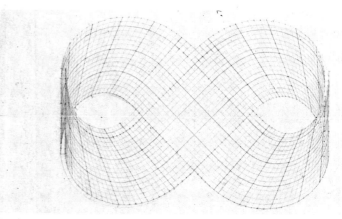

Estructura para la estampa Cisnes

100

Escher, y había dado a conocer sus trabajos en Francia. En el libro mencionado, que consiste sobre todo en una serie de grabados en cobre, Flocon investiga también el problema de representar cuerpos de tres dimensiones sobre una superficie. Por una parte, tal vez sea más brillante que Escher como teorizador (léase p.ej. sus reflexiones sobre la perspectiva), pero por la otra sus grabados son mucho más libres, menos exactos, y no dan testimonio de una búsqueda acuciosa de leyes necesarias. En el libro *Typographies* encontró Escher el nudo que vemos en el ángulo superior izquierdo. Este nudo formado por dos cintas que se cortan perpendicularmente le pareció a Escher tan interesante que llegó a pensar en dedicarle un dibujo propio. Un dibujo hecho durante una visita en casa de su hijo en Canadá demuestra que el tema todavía lo mantenía ocupado un año más tarde. El gran nudo muestra un corte transversal en forma cuadrangular, y parece estar compuesto de cuatro cintas. Si seguimos una cualquiera de ellas, notaremos que recorremos el nudo cuatro veces retornando finalmente al punto de partida. Lo que vemos es, pues, una sola cinta.

Podríamos construir un modelo con un trozo de goma espuma de forma cuadrangular. Después de hacer el nudo, tendríamos que pegar ambos extremos. Luego hay distintas posibilidades. La forma inflada del ángulo superior derecho no necesita mayor explicación. La forma quebrada y como de oruga del nudo ha surgido de numerosos intentos de hallar una forma que muestre su interior tanto como su exterior. Este es un problema con el que Escher se debatió con frecuencia; muchos bocetos se desecharon por no haberse alcanzado en ellos una solución satisfactoria.

226. Cinta de Moebio II, xilografía, 1963

227. Nudos, grabado en madera, 1965

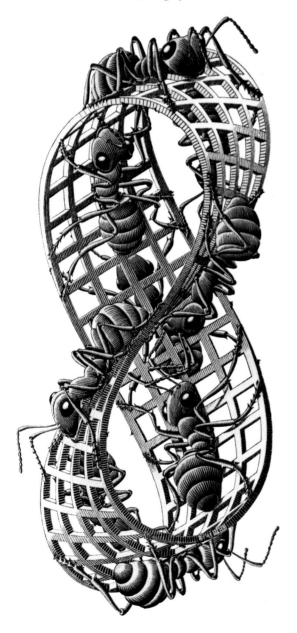

15 El infinito

En un artículo de 1959, expresó Escher con palabras lo que lo motivaba a representar el infinito:

«Nos resulta imposible imaginar que, más allá de las estrellas más lejanas que vemos en el firmamento, el espacio se acaba, que tiene un límite más allá del cual ya no hay 'nada'. El término 'vacío' todavía nos dice algo, puesto que un espacio determinado puede estar vacío, por lo menos en nuestra imaginación; pero no estamos en condiciones de imaginar algo que estuviese «vacío» en el sentido de que el espacio cesa de existir. Por esta razón, desde que el hombre existe sobre la tierra, desde que está de pie, sentado o acostado, desde que corre, navega, anda a caballo y vuela, nos aferramos a la idea de un más allá, de un purgatorio, de un cielo y un infierno, de una transmigración y un nirvana, todos lugares de infinita extensión en el espacio o estados de infinita duración en el tiempo.»

Es dudoso que hoy en día haya muchos dibujantes, artistas gráficos, pintores, o escultores que tengan interés en sugerir por medio de imágenes estáticas la idea del infinito. Antes bien, los artistas actualmente prefieren obedecer ciertos impulsos que no quieren o no pueden explicar, impulsos irracionales o inconscientes difíciles de expresar con palabras. Pero todo parece indicar que puede darse el caso de un artista que, sin saber matemáticas, sin contar con la erudición de las generaciones pasadas, y que tras haberse pasado la vida dibujando objetos más o menos fantásticos, un buen día sienta el deseo de aproximarse con su arte al infinito.

¿Qué formas debe emplear? ¿extrañas manchas amorfas que no despierten en nosotros ninguna asociación? ¿o bien construcciones estrictamente geométricas, rectángulos o hexágonos que cuando mucho nos recuerden un tablero de ajedrez o un panal de abejas? No. No estamos ciegos ni somos sordomudos. Las múltiples formas de la realidad circundante nos hablan en un lenguaje elocuente y cautivador. Por esta razón, las formas con que cubrimos las superficies deben ser reconocibles, deben funcionar como signos o símbolos de la materia – sea orgánica o inorgánica – en torno nuestro.

Con la partición regular de la superficie, no se ha obtenido todavía el infinito, sino sólo un fragmento de él, p.ej. una porción del universo de los reptiles. Si la superficie fuese infinitamente grande, el número de los reptiles que la rellenarían sería, por supuesto, infinito. Pero no nos interesa aquí formular una mera hipótesis; sabemos muy bien que la realidad en la que vivimos es tridimensional, y que nos es posible fabricar una superficie infinitamente grande.

Sin embargo, existen otras posibilidades de representar de un modo plástico el infinito, sin necesidad de curvar la superficie. La fig. 228 es un primer intento en esta dirección. Las figuras que componen el dibujo están sometidas a una reducción desde los bordes hasta el centro, donde coincide lo infinitesimalmente pequeño con lo infinitamente numeroso. Este mosaico no es más que un fragmento, al que pueden agregarse a placer figuras cada vez más grandes.

Existe, no obstante, la posibilidad de corregir este defecto capturan-

228. *Evolución II, grabado en madera, 1939*

do en una línea-límite el infinito: todo lo que hay que hacer es invertir el procedimiento. En la fig. 243, se reproduce una aplicación temprana, aunque algo desmañada, de ese principio. Los animales más grandes están ahora en el centro y el punto donde coinciden lo infinitamente pequeño y lo infinitamente numeroso se halla en el borde del dibujo.

El virtuosismo alcanzado por Escher en la partición regular de la superficie le fue de gran utilidad. Se necesita, sin embargo, un elemento completamente nuevo: estructuras que posibilitan la representación de una superficie infinita sobre una superficie finita.

Dibujos compuestos de figuras uniformes

Cuando en 1937, Escher se ocupó por primera vez de la partición regular, empleó solamente figuras congruentes. Sólo después de 1955, lo vemos hacer uso de figuras uniformes con las que formaba series que sugieren el infinito.

Ya en 1939, vemos aplicada esta idea en el dibujo *Evolución II* (fig. 228). Sin embargo, la reproducción infinita de las figuras, que aumentan de tamaño conforme se aproximan a los bordes, estaba todavía dominada por la idea de la metamorfosis. Las figuras del centro son no sólo pequeñas, sino además poco diferenciadas; sólo cuando alcanzan los bordes tienen aspecto de lagartijas completas. También el título del dibujo alude a la idea de la metamorfosis; *Evolución I* de 1937 tiene explícitamente este tema. Las estampas con figuras uniformes pueden clasificarse en tres grupos según la estructura que subyace al dibujo.

1. Dibujos cuadrados

Desde el punto de vista de la estructura, son éstos los más sencillos, a pesar de que el primero de ellos, *Más y más pequeño I*, date de 1956. Un año después, Escher estaría ocupado con los trabajos para el libro del Círculo de Lectores De Roos (M.C. Escher, *Partición*

229. El centro de Más y más pequeño I, xilografía, 1956

periódica de la superficie, Utrecht, 1958), y en él, explica el diagrama en que está basado este tipo de dibujos. Para ilustrar el principio, presenta ahí mismo un sencillo dibujo de reptiles.

En 1964, Escher volvería a emplear este mismo diagrama para un dibujo algo más complicado, *Límite cuadrado* (fig. 230), aunque esta vez tenía la intención expresa de sugerir la idea de infinitud.

Es probable que Escher haya usado este diagrama sólo tres veces en razón de lo sencillo que es.

2. Dibujos de espirales

El esquema fundamental de estos dibujos – una superficie circular que llenan figuras en forma de espiral – estaba ya listo desde el momento en que fue concebido *Evolución I* de 1939.

Sobre él, están basados los dibujos siguientes: *Trayectoria vital I* de 1958, *Trayectoria vital II* de 1958, *Trayectoria vital III* de 1966 y *Mariposas* de 1950 (fig. 237). También podemos clasificar *Remolino* (fig. 238) dentro de este grupo. La meta de las estampas sobre ciclos vitales no es tanto la representación de lo infinitamente pequeño, cuanto la idea de que lo infinitamente pequeño crece y se desarrolla volviendo al mismo punto de partida infinitesimal.

3. Dibujos inspirados por Coxeter

En un libro del profesor H.S.M. Coxeter, descubrió Escher un diagrama (fig. 242) que le llamó mucho la atención, ya que le pareció particularmente adecuado para representar series infinitas. El diagrama dio origen a los siguientes dibujos: *Límite circular I-IV*, que datan de 1958, 1959, 1959, y 1960, respectivamente. Las figs. 77, 243 y 244 reproducen algunos de ellos.

El último dibujo de Escher, *Serpientes* de 1969 (figs,. 245 y 246), pertenece a este grupo, bien que Escher haya modificado el diagrama a fin de adaptarlo a sus fines particulares.

Límites cuadrados

¿Qué vemos en la fig. 230? Podría decirse que un número infinito de peces voladores. La fig. 231 nos muestra una sencilla solución del problema de representar el infinito. El triángulo equilátero *ABC* forma el punto de partida. En el lado *BC* se han dibujado otros dos triángulos equiláteros *DBE* y *DCE*. El procedimiento se repite obteniendo los triángulos 3 y 4, 5 y 6, etcétera.

Podríamos repetir indefinidamente el procedimiento, y sin embargo vendríamos a parar cerca de donde partimos. El cuadrado *EFCD* mide 10 cm de largo, por tanto deben medir los cuadrados que están debajo 5 cm de largo, y aquellos que están debajo de éstos 2,5 cm, etcétera (fig. 231, derecha). Si reflexionamos un momento comprobaremos que $1/2 + 1/4 + 1/8 + 1/16 + 1/32 + 1/64 + \ldots = 1$. Por esta razón, *CG* mide 20 cm, y sin embargo vemos un número infinito de cuadrados cada vez más pequeños.

La fig. 231 no logrará cautivar la fantasía del matemático, aunque será de interés para el espectador común. Escher consiguió dar vida a la estructura del dibujo rellenándola con una lagartija (fig. 232). Este dibujo tenía como fin ilustrar un manual sobre partición regular de la superficie. Sobre el mismo esquema está basado el grabado *Más y más pequeño* de 1956 (fig. 229).

El grabado *Límite cuadrado* de 1964 tiene una estructura algo más compleja. En la fig. 233, se muestra un cuarto de ella, además del contorno del punto central del dibujo. La fig. 231 la volvemos a encontrar en diferentes contextos, salvo las diagonales del cuadrado, que a veces fueron tratadas de un modo distinto.

Si creemos haber entendido completamente el dibujo, nos habremos engañado. Ya el mero preguntar por qué razón usa Escher tres colores distintos podría confundirnos.

Echemos un vistazo a la fig. 234 que muestra la misma parte que la fig. 233. Si dirigimos nuestra atención a aquellos puntos en que los peces chocan entre sí, advertiremos que ello acontece de tres maneras distintas. En el punto *A*, colindan tres aletas de cuatro peces distintos, en el punto *B* cuatro cabezas y cuatro colas, y en el punto *C* tres aletas. En *A* y en *B* sólo se necesitan dos colores, pues aquí se trata solamente de distinguir los animales. En el punto *C*, sin embargo, son necesarios tres colores distintos.

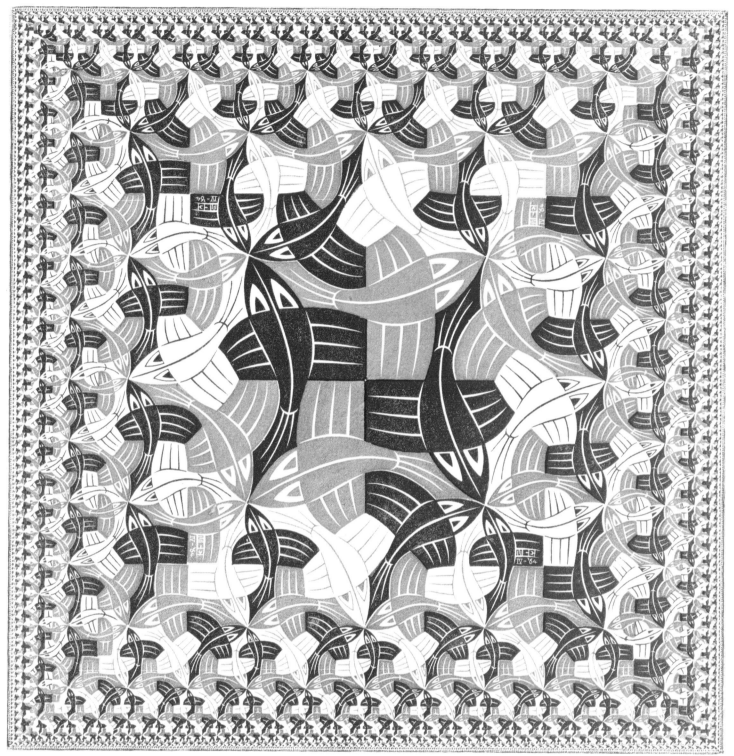

230. *Límite cuadrado, grabado en madera, 1964*

Si nos fijamos en los distintos puntos de la variación *A*, notaremos que estos puntos se encuentran sólo sobre las diagonales. En el centro, los colores de las aletas son: gris, negro, gris, negro; sobre la diagonal que parte del ángulo inferior izquierdo, nos encontramos repetidas veces con la serie blanco, gris, negro, gris, y sobre la diagonal que parte del ángulo inferior derecho tenemos blanco, negro, gris, negro. Y con ello, se agotan las combinaciones posibles. En los puntos *C* no podemos esperar sino blanco, gris, negro, y en los puntos *B* descubriremos combinaciones que nos dejarán sorprendidos tan pronto como miremos a la cabeza de los peces.

Aun cuando se observe con frecuencia, el cuadro seguirá cautivándonos con su plétora de combinaciones posibles.
Escher hizo por carta las siguientes observaciones sobre el dibujo: «*Límite cuadrado* fue hecho después de la serie *Límite circular I, II, III, IV*. Ello ocurrió porque el profesor Coxeter me llamó la atención sobre un 'método de reducción que procede de dentro hacia afuera', método que yo había buscado en vano durante muchos años. Porque una reducción de fuera hacia adentro (como en *Más y más pequeño*) resulta filosóficamente insatisfactoria, ya que no se obtiene una composición cerrada de manera lógica. Después darle una cierta

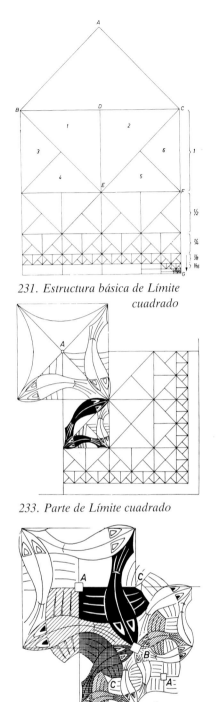

231. *Estructura básica de Límite*
cuadrado

233. *Parte de Límite cuadrado*

234. *Los tres distintos puntos de contacto*

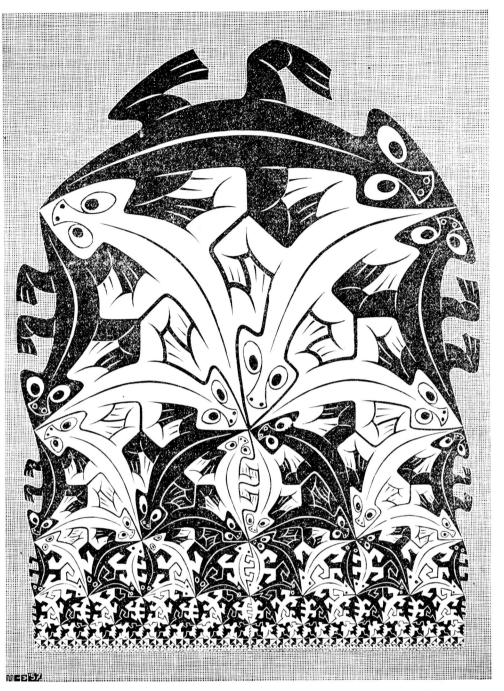

232. *Del libro de Escher De Regelmatige Vlakverdeling (Relleno regular de la superficie),*
publicado en edición de lujo por la Fundación De Roos en 1958

satisfacción a mi anhelo de encontrar un símbolo cerrado del infinito (realizado tal vez del modo más perfecto en *Límite circular III*), intenté usar un cuadrado en vez de un círculo – se podría decir que las paredes rectilíneas de nuestras habitaciones claman por ello. Un tanto orgulloso de mi sagacidad inventiva, le envié una copia de *Límite cuadrado* al profesor Coxeter. Su comentario: 'Muy hermoso, pero bastante trivial y euclidiano, y por lo mismo no muy interesante. Los límites circulares son más interesantes, puesto que no son euclidianos.' Para mí, que no sé gran cosa de matemáticas, su comentario resultó ininteligible. Confieso de buena gana que la pureza

intelectual de un dibujo como *Límite circular III* supera con mucho la de *Límite cuadrado*.»

Nacimiento, vida, muerte

La estructura que subyace a los dibujos de espirales es una serie de espirales logarítmicas. Este concepto matemático no era familiar a Escher; dio con él de la siguiente manera: primero dibujó un número de círculos concéntricos; la distancia entre ellos se va reduciendo conforme los círculos se aproximan al centro. Luego trazó unos

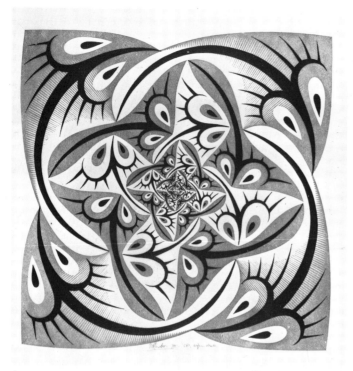

235. *Trayectoria vital II, grabado en madera, 1958*

236. *Construcción de Trayectoria vital II*

radios que subdividían los círculos en secciones iguales. Partiendo de un punto situado en el círculo externo, marcó luego ciertos puntos donde se intersecan radios y círculos de manera que al unirlos resultase una semiespiral. La dirección de ésta puede en principio invertirse. La fig. 239 puede servir de ilustración.

El conjunto de círculos, radios y espirales forma un patrón de figuras uniformes que disminuyen de tamaño conforme se acercan al centro. En *Trayectoria vital I* empleó Escher espirales dobles que parten de ocho puntos de la circunferencia. En *Trayectoria vital II* (fig. 235), que considero el más bello de todos, los puntos de partida son cuatro, y en *Trayectoria vital III* parten las doce espirales de seis puntos distintos.

El esquema que nos ocupa había sido concebido ya en 1939; Escher lo empleó en *Evolución II* (fig. 228), pero en este caso no tenía otra finalidad que generar figuras de tamaño cada vez más pequeño. En las estampas con el tema de los ciclos vitales, está empleada esta estructura de una manera bastante refinada. Dos espirales que parten de distintos puntos de la circunferencia están unidos por fuera. De este modo, es posible llegar hasta el centro partiendo del límite exterior, y retornar desde allí hasta el punto de partida. Vamos a examinar esto más de cerca analizando el grabado *Trayectoria vital II*. El pez grande abajo, a la izquierda (fig. 235) tiene una cola blanca y una cabeza gris. Con ésta, choca contra la cola de un pez más pequeño, pero de la misma forma. Después de dejar atrás tres peces más, venimos a parar en el centro después de un trayecto en forma de espiral. Cerca del centro, los peces son tan pequeños que ya no es posible dibujarlos, pero lo cierto es que hay allí un número infinito de ellos.

En la fig. 236, se ha coloreado de rojo la espiral que acabamos de seguir. A todo lo largo de este camino, nos encontramos solamente con peces grises. Allí donde hormiguean los peces infinitesimales, los peces grises dan origen a peces blancos, los cuales se alejan del centro a lo largo de la espiral pintada de azul, al tiempo que aumentan de tamaño. Al alcanzar el borde, la espiral azul entronca con la roja, que había sido nuestro punto de partida. En este punto, cambian los peces de color: el blanco se convierte en gris, y así recomienza otra vez el mismo ciclo. La idea detrás de esta transformación es, sin duda, que el pez blanco nacido en el centro retorna después de

haber alcanzado la plenitud de su desarrollo como añoso pez gris al mismo lugar de donde partió.

Yo considero este grabado como un punto culminante en la producción de Escher, tanto por la concisión con que está formulada la idea que lo informa, como por su gran sencillez y finura. Me parece la aproximación al infinito mejor lograda de Escher.

De *Mariposas* de 1950 (fig. 237), reproducimos sólo un boceto, bien que no se manifieste en él de modo claro la estructura fundamental del dibujo. Si se intentase analizar la versión definitiva sin reconocer que su estructura es una sección de la estructura de las estampas de espirales, uno quedaría confundido por la cantidad de formas. Su rigurosa simetría se nos ocultaría del todo.

El impresionante grabado *Remolino* de 1957 (fig. 238) surgió antes que los que tratan de los ciclos vitales. En él, empleó Escher la misma construcción que para las espirales, aunque sin agotar todas la posibilidades que ella entraña. En las mitades superior e inferior, se han dibujado solamente dos espirales simultáneas que avanzan en la misma dirección. Las espirales discurren por las espaldas de dos filas de peces que nadan en direcciones opuestas, mientras que en el centro se juntan ambos pares de espirales.

Los peces grises nacen en el estanque de la mitad superior, y nadan hacia afuera, al tiempo que crecen de tamaño. Luego emprenden un viaje hacia el estanque de la mitad inferior donde desaparecen después de haber reducido su tamaño un número infinito de veces. Los peces rojos hacen lo propio nadando en la dirección opuesta.

La estampa fue impresa tan sólo con dos planchas. Con una de ellas se imprimieron los peces grises de la mitad inferior, volviéndose a usar para imprimir los peces rojos de la mitad superior. Por eso vemos la firma de Escher repetida dos veces.

237. *Boceto para la xilografía Mariposas*

239. *Espirales logarítmicas como estructura de base para las estampas sobre espirales*

238. *Remolino, grabado en madera, 1957*

240. *M.C. Escher pocas semanas antes de su muerte en conversación con el autor. «Considero que mi obra es a la vez muy bella y muy fea.»*

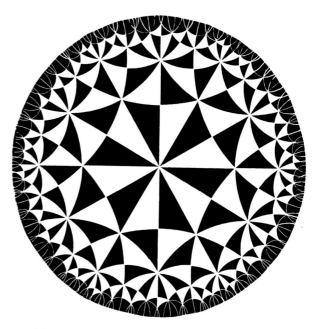

242. *Modelo de Poincaré que Escher halló en un libro de Coxeter*

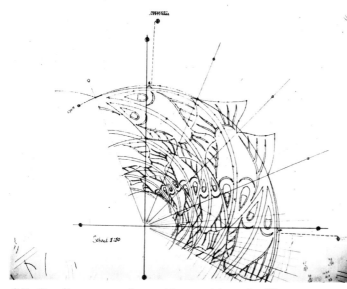

241. *Estudio para una decoración mural (ver pág. 59)*

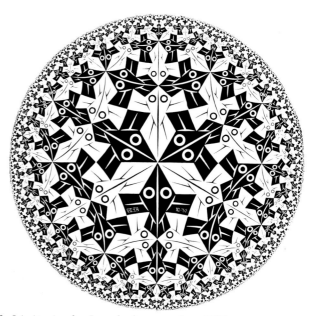

243. *Límite circular I, grabado en madera, 1958*

Dibujos inspirados por Coxeter

Para ilustrar ciertas construcciones de la geometría hiperbólica, de acuerdo con la cual – en contraposición a los conocidos principios de la geometría euclidiana – existen exactamente dos líneas que pasan por cada punto dado fuera de una línea de tal manera que aquellas líneas son paralelas a ésta, empleó el matemático francés Henri Poincaré un modelo en el que es posible representar la totalidad de una superficie infinita dentro de un gran círculo finito. Desde el punto de vista hiperbólico, no hay puntos dentro o fuera del círculo. Todas las características de esta geometría pueden 'leerse' en el modelo de Poincaré. Escher encontró una reproducción del modelo en un libro del profesor H.S.M. Coxeter (fig. 242), y descubrió en él nuevas posibilidades de aproximación al infinito. Modificándolo, dio con su propio sistema de construcción.

Así surgió en 1958 *Límite circular I*, a los ojos de Escher un trabajo no del todo logrado:

«El esqueleto de esta configuración – exceptuando las tres líneas que se cruzan en el centro – consiste en segmentos de circunferencia que reducen su radio conforme se aproximan al borde. Además se intersecan todos formando ángulos rectos.

El grabado *Límite circular I* fue un primer intento, y como tal acusa un gran número de deficiencias. No sólo la forma de los peces, que de figuras rectilíneas abstractas pasan a ser unas criaturas rudimentarias, sino también su disposición dentro del conjunto deja que desear. Sin dificultad, podemos distinguir tres grupos según el modo como se prolonga el eje de sus cuerpos; pero los grupos constan alternativamente de parejas de peces blancos que se dan mutuamente la cara, o bien de parejas de peces negros cuyas colas se tocan. No hay ninguna continuidad, ninguna dirección, ninguna unidad de los grupos en cuanto al color.«

Límite circular II es casi desconocido, muy parecido a *Límite circular I*, sólo que, en vez peces, vemos cruces. Escher hizo el siguiente chiste durante una conversación: «Esta versión debería pintarse al

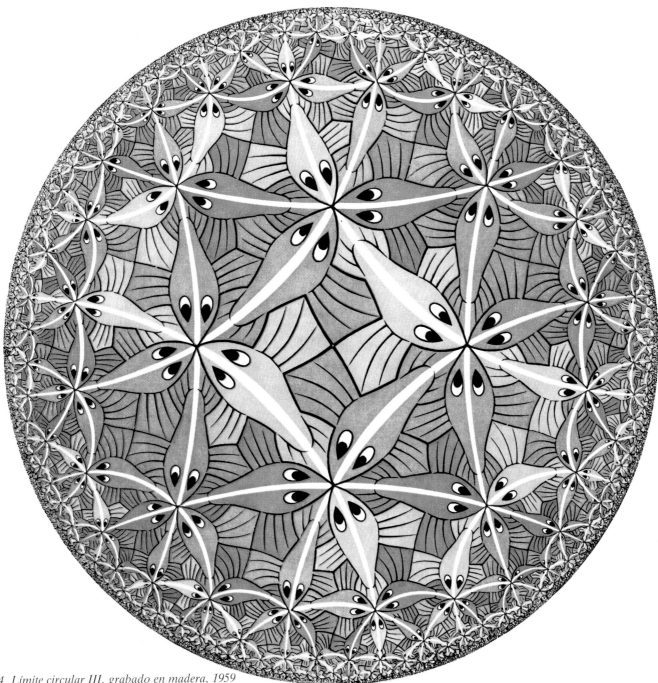

244. *Límite circular III, grabado en madera, 1959*

fresco en una cúpula. Se la ofrecí al Papa Pablo para que decorara con ella la cúpula de San Pedro. ¡Imagínese. un número infinito de cruces que penden sobre la cabeza de uno! Pero el Papa no estuvo de acuerdo.» También *Límite circular IV* (las figuras son aquí ángeles y diablos) se atiene estrictamente al esquema de Coxeter. El mejor de la serie es *Límite circular III* de 1959 (fig. 244), un grabado en cinco colores. La estructura de base es una variante de la original. Además de arcos que forman ángulos rectos con la circunferencia, – como debe de ser – hay algunos que no están en esa posición. Escher describe este dibujo del modo siguiente:

«En el grabado en colores *Límite circular III* se han eliminado, en cuanto fue posible, las deficiencias de *Límite circular I*. Ahora, tenemos solamente series con 'tráfico continuo', todos los peces pertenecientes a una serie determinada tienen el mismo color y nadan uno detrás del otro – cabeza con cola – a lo largo de una vía semicircular que une dos puntos del borde. Cuanto más se aproximan al centro, más grandes se vuelven.

Al igual que todas esas filas de peces, que a una distancia infinita en algún punto del borde ascienden perpendicularmente como cohetes y luego vuelven a precipitarse en el vacio, ninguno de los componentes llega a tocar nunca el límite. Más allá de él se encuentra la 'nada absoluta'. Y sin embargo, este rotundo mundo no podría existir sin el vacio que hay en torno de él. No sólo por la razón de que un interior presupone un exterior, sino también porque en la 'nada' se encuentran los centros inmateriales, aunque perfectamente ordenados, de los arcos que estructuran el círculo.»

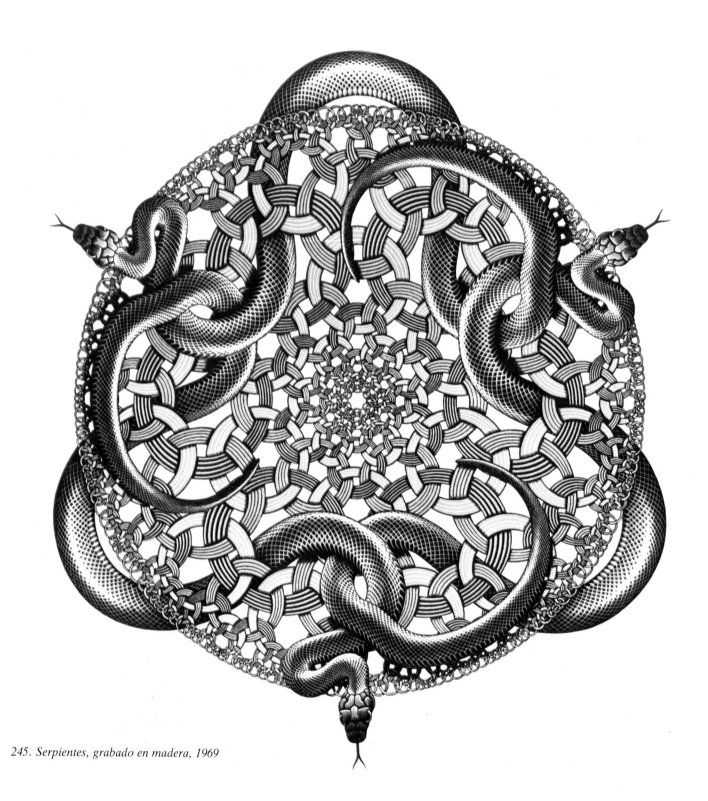

245. Serpientes, grabado en madera, 1969

Serpientes

Después de enterarse en 1969 de que tenía que someterse de nuevo a una difícil operación, Escher no dejó de aprovechar toda hora en que se sentía capaz de trabajar para concluir su último grabado, *Serpientes*. El grabado me lo describió Escher entonces de un modo bastante vago. «Una malla de eslabones en forma de círculo con pequeños anillos en el borde y también en el centro, y en la zona intermedia con anillos grandes. Por éstos, asoman serpientes que se enroscan.» Se trataba de una nueva invención: los anillos crecían a partir del centro hasta alcanzar su tamaño máximo y luego volvían a disminuir de tamaño hasta hacerse muy pequeños.

Más no quiso decir. Ni siquiera me permitió ver los estudios preliminares. Se estaba jugando el todo por el todo en este dibujo; no toleraba crítica porque tenía miedo de perder el ánimo de continuar el trabajo.

Ni el dibujo ni los estudios preliminares dan la impresión de que Escher estaba librando su última batalla. El dibujo es firme y la versión final del grabado merece ser calificada de brillante. No hay en él ninguna muestra de cansancio o de senilidad.

Por otro lado, percibimos una mayor modestia por lo que hace al afán de representar el infinito. En sus dibujos anteriores, Escher había trabajado como un obseso: había grabado con ayuda de una lupa figuras que medían menos de medio milímetro. Para el centro

del grabado *Más y más pequeño* (fig. 229) usó expresamente madera de testa para poder elaborar detalles más finos. En *Serpientes* no se hace el menor intento de continuar la serie de anillos pequeños; Escher se detiene tan pronto como ha logrado sugerir una reducción continua de tamaño.

En los bocetos de los anillos trazados sin cuadrícula (fig. 246a) puede apreciarse la estructura sobre la que se basa el dibujo. Del centro de los anillos mayores hasta los bordes reconocemos la estructura de Coxeter. Pero estos mismo anillos parecen retirarse de los bordes e ir hacia el centro del dibujo. Introduciendo esta línea ondulada, Escher pudo reducir considerablemente los anillos del centro. Manifestándose aquí no como un matemático, sino como un habilísimo ingeniero que conoce perfectamente el material de construcción. Así, vuelve a poner al matemático frente a un enigma: ¿como debe interpretarse esta nueva estructura? Las tres serpientes que mitigan el carácter abstracto del dibujo no se encontrarán en ningún libro de biología. A estas serpientes las consideraba Escher la quintaesencia de las serpientes, y fueron dibujadas por él después de haber contemplado un gran número de fotografías de estos animales.

Los estudios preliminares (fig. 246) vuelven a poner de manifiesto el extremo cuidado con que Escher trabajaba, el gran esmero con que elaboraba cada detalle.

El amor por el detalle fue una característica de Escher. Su arte es una permanente glorificación de la realidad, que el sentía e interpretaba como un milagro de naturaleza matemática, reconocida por él intuitivamente en las estructuras y ritmos de las formas naturales y en todas las posibilidades que encierra el espacio. Una y otra vez, se nos revela su arte como un afán incansable de abrirle los ojos al prójimo para que goce también del mismo espectáculo. Aunque una vez dijo que pasó muchas noches en vela a causa de haber fracasado en su intento de plasmar sus visiones, nunca dejó de asombrarse de la infinita capacidad de la vida para producir belleza.

246. Estudios para Serpientes

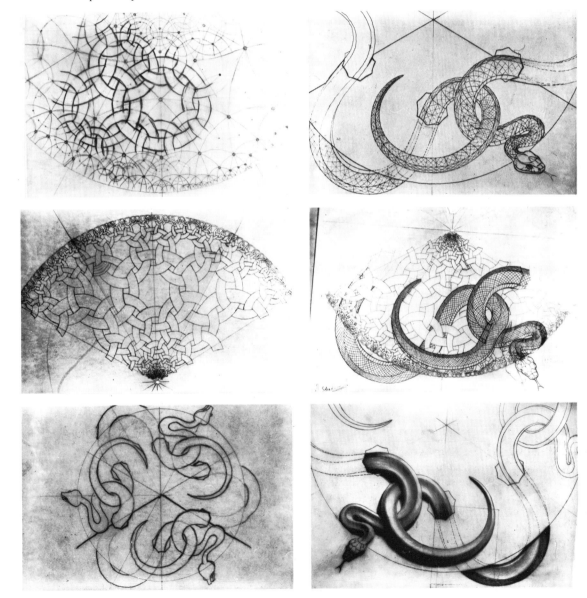

Indice

Las cifras se refieren a la página en que apararece la ilustración